零起步)门教程

图书在版编目(CIP)数据

零起步古筝自学入门教程 / 刘佳佳编著. 一北京: 化学工业出版社,2021.1 (2022.4重印) ISBN 978-7-122-37730-2

I.①零··· II.①刘··· III.①筝-奏法-教材 IV.① J632.32

中国版本图书馆CIP数据核字(2020)第173199号

本书作品著作权使用费已交由中国音乐著作权协会代理。

责任编辑:李辉

责任校对:刘 颖

装帧设计: 尹琳琳

出版发行:化学工业出版社(北京市东城区青年湖南街13号 邮政编码100011)

印 装:中煤(北京)印务有限公司

880mm×1230mm 1/16 印张11½ 20

2022年4月北京第1版第2次印刷

购书咨询:010-64518888

售后服务: 010-64518899

网 址:http://www.cip.com.cn

凡购买本书,如有缺损质量问题,本社销售中心负责调换。

定 价:58.00元 版权所有 违者必究

第一	·课	古筝基础	三、	练习曲012
	-、	古筝的历史001	四、	乐曲014
	二、	古筝的结构 002		拔萝卜014
	三、	义甲的挑选及戴法002		凤阳歌014
		1.义甲的挑选002		草原上升起不落的太阳015
		2.义甲的戴法002	第五课	勾指弹奏
	四、	弹奏姿势 003	-,	乐理知识016
	五、	常用调的调音 003		1.常用休止符和附点休止符 016
第二	课	认识简谱		2.长休止记号016
		1.调号004	二、	基本指法017
		2.拍号004		练习曲017
		3.音符005	四、	乐曲019
		4.小节、小节线005		琴韵019
		5.终止线005		嘎达梅林019
第三	课	托指弹奏		小河淌水020
	—、	乐理知识 006	第六课	
		1.音符、音名、唱名006	_,	乐理知识021
		2.音的高低006		1.节拍、小节 021
		3.时值007		2.小节线、复纵线和终止线022
		4.单纯音符007		3.拍子的种类022
	二、	基本指法 007		基本指法 022
	三、	练习曲008		练习曲023
	四、	乐曲009	四、	乐曲024
		北风吹009		东方红024
		卖报歌010		花手绢025
		又见炊烟010		盼红军025
第四]课	抹指弹奏		勾、托、抹、颤音综合练习
	—,	、乐理知识 011	_,	. 乐理知识 026
	=,	、基本指法 011		1.击拍方法026

	2.节奏型026	第十一课 连托、连抹弹奏
=,	基本指法 027	一、基本指法048
三、	练习曲027	二、练习曲048
四、	乐曲029	三、乐曲050
	彩云之南 029	渔舟唱晚 (片段)050
	茉莉花030	北京的金山上050
	八月桂花遍地开030	小白杨051
第八课	大撮弹奏	第十二课 上滑音弹奏
-,	乐理知识031	一、基本指法 ······ 052
	1.连音符031	二、练习曲······053
	2.切分音032	三、乐曲055
$=$ \langle	基本指法 032	绣荷包055
三、	练习曲033	洪湖水浪打浪055
四、	乐曲035	采蘑菇的小姑娘056
	花非花035	第十三课 "4"和"7"的弹奏
	打靶归来035	一、基本指法 057
	大地飞歌036	二、练习曲058
第九课	小撮弹奏	三、乐曲059
-,	乐理知识 037	小星星059
	1.调037	喀秋莎060
	2.调号037	沂蒙山小调060
	3.古筝的转调037	第十四课 下滑音弹奏
二、	基本指法 038	一、基本指法061
三、	练习曲038	二、练习曲······061
四、	乐曲040	三、乐曲062
	太阳花040	浏阳河(片段)062
	弯弯的月亮041	草原上升起不落的太阳063
	闹雪灯041	大海啊,故乡063
第十课	劈指弹奏	夫妻双双把家还064
—、	乐理知识 042	第十五课 花指和刮奏
二、	基本指法 043	一、基本指法 065
三、	练习曲044	二、练习曲065
四、	乐曲046	三、乐曲067
	槐花几时开046	洞庭新歌(片段)067
	春江花月夜(片段)047	渔舟唱晚(片段)067
	梅花047	梨花颂068

第十六课 固定按音弹奏	第二十一课 琶音弹奏
一、基本指法 069	一、基本指法089
二、练习曲069	二、练习曲
三、乐曲070	三、乐曲090
降香牌070	红梅赞090
蝶恋花071	我的祖国091
妈妈的吻072	军港之夜 092
第十七课 摇指弹奏	第二十二课 食指点奏
一、基本指法 073	一、基本指法 093
二、练习曲······074	二、练习曲094
三、乐曲076	三、乐曲095
芦花076	洞庭新歌(片段)095
战台风(片段)077	战台风(片段)096
渔光曲078	将军令(片段)097
彩云追月078	第二十三课 扫摇弹奏
第十八课 双托、双抹弹奏	一、基本指法 098
一、基本指法 079	二、练习曲098
二、练习曲······079	三、乐曲100
三、乐曲080	雪娃娃100
高山流水(片段)080	雨荷100
山丹丹开花红艳艳081	战台风(片段)101
微山湖081	第二十四课 双手合奏
第十九课 泛音弹奏	一、练习曲······102
一、基本指法 ······ 082	二、乐曲 ······106
二、练习曲······082	瑶族舞曲(片段)106
三、乐曲083	春苗(片段)107
月圆花好 083	传统乐曲
梅花三弄(片段) 084	早天雷108
月儿弯弯照九州 084	紫竹调109
第二十课 分解和弦弹奏	上楼110
一、基本指法 ······ 085	渔舟唱晚112
二、练习曲······085	春苗114
三、乐曲087	高山流水117
浏阳河(片段)087	汉宫秋月120
长城长088	洞庭新歌122

	出水莲128			好人一生平安 161
	寒鸦戏水130			望月162
	姜女泪134			红星歌163
	春江花月夜138			泉水叮咚响164
	梅花三弄142			驼铃166
	战台风145			牧羊曲168
流行乐曲	Ħ			葬花吟170
	我爱你中国 154			凉凉172
	蝴蝶泉边156			女儿情174
	走进新时代 158			边疆的泉水清又纯176
	十五的月亮159			难忘今宵 177
	唱支山歌给党听160	附	录	

一、古筝的历史

"筝"一词最早见于司马迁编写的《史记》,在《谏逐客书》中曰"夫击瓮叩缶弹筝搏髀,而歌呼鸣鸣快耳者,真秦之声也"。距今已有2800年的历史。因筝最早在秦地流行,故历史上又有秦筝之称。

据汉《风俗通》所引古音乐文献《礼·乐记》的佚文,说是"五弦筑身也",一般认为筝是由早期的五弦发展为汉代十二弦,进而为隋唐十三弦筝,明代增至十四五弦,到近代出现了十六弦乃至现代的二十一至二十六弦筝。

早期筝的表演形式主要是弹唱的筝歌,并逐步发展为六七种丝竹乐器相奏,歌手击节唱和的形式。

在东晋、南北朝继相和乐而起的清商乐中,筝更广泛地用来演奏吴歌和荆楚西曲。古筝艺术是不断在吸收着民间音乐的营养而获得旺盛的生命力的。到了隋朝,十三弦在雅乐中的地位已完全确立。唐筝丰富的宫调形式和宏大的曲子结构,堪称传统筝乐的顶峰。明代筝制已增至十四五弦,音域有了进一步的扩大,由于复古思想影响,筝被看作俗乐,乐人地位低下。弹筝人仅靠口授心传,又无力刻筝谱,致使前代不少筝乐传统日渐消亡,古曲目及多种定弦的形式,大都未能流传下来。

筝从我国西北地区逐渐流传到全国各地,并与当地戏曲、说唱和民间音乐相融汇,形成了各种具有浓郁地方风格的流派。现今中国古筝的各个流派主要有:山东筝派、河南筝派、陕西筝派、浙江筝派、潮州筝派、客家筝派。

二、古筝的结构

古筝是一种多弦多柱的弹拨乐器。它的外形近似于长箱形,中间稍微突起,底板呈平面或近似于平面。在木制箱体的面板上设古筝弦。在每条弦下面安置码子,码子可以左右移动,用来调整音高和音质。古筝主要由面板、底板、边板、琴首、琴尾、岳山、琴码、琴钉、出音孔和琴弦等部分组成。共鸣体由面板、底板和两个古筝边板组成。在共鸣体内有音桥,呈拱形,它除了共鸣效果的需要外,还起着支撑的作用。古筝的优劣取决于各部分材料的质地及制作工艺的高低。

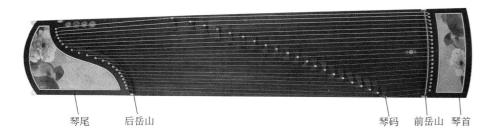

三、义甲的挑选及戴法

古筝弹奏一般要求双手戴义甲,可以让发音清脆悦耳,音量较大。

1. 义甲的挑选

古筝的义甲有多种,挑选时首先要注意其厚度,过薄的义甲会使音色变薄或者变劈;其次要看义 甲的光泽度;最后是弧度要适中。

2. 义甲的戴法

义甲一般用胶布缠在手上。胶布放在义甲的三分之二处,义甲放在指肚上,胶布缠绕时应覆盖住自己指甲的一半。大指应用有弯度的义甲。若选用的义甲有平凸两面,则要将凸的一面朝外放置。

四、弹奏姿势

身体离琴一拳远,对准第一个筝码,坐在琴凳的三分之一或者二分之一处,身体自然放松。

五、常用调的调音

将调音器打开,"自动/项目选择"按钮调到想调的调(常用调有D、G、C、F、 $^{\flat}$ B、A)项,调到这里以后,初级建议调D调弦,用"手动"这一项,按一下"手动",液晶显示出现左边带弦序号的"1D、2B、3A、4 $^{\sharp}$ F、5E"等符号后开始调音。

按动"手动"项,当液晶显示为"1D"的时候,调第一根弦,就是最下方的弦。琴码左移和用扳手松琴弦可以把音调低,琴码右移和用扳手紧琴弦可以把音调高。当拨动第一根弦时调音器上的指针对准正中间为止,依次调到最上方二十一弦。

初学古筝一般都是D调定弦,下面为D调古筝一弦至二十一弦的音阶排列表。

弦	_	=	三	四	五	六	七	八	九	+	+-	十二	十三	十四	十五	十六	十七	十八	十九	二十	二十一
音高	d ³	b ²	a ²	#f2	e ²	d ²	b1	a¹	#f¹	e1	d¹	b ¹	a	#f	e	d	В	A	#F	Е	D
简谱	1	6	5	3	ż	i	6	5	3	2	1	6	5	3	?	1	6	5	3	?	1

简谱起源于18世纪的法国,在中国得到了最广泛的传播和使用。

简谱是一种简易的记谱法,即利用一些数字记号或符号,将音的长短、高低、强弱、顺序记录下来。

一份用简谱记录的谱子,包括调号、拍号、音符和小节、小节线、终止线等最基本的记号或符号。 下面我们以英国歌曲《新年好》为例来认识简谱的基本构成。

新年好

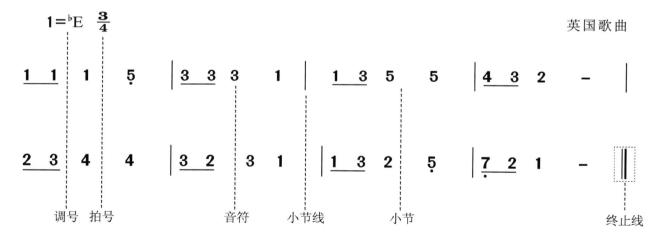

1. 调号

调号是用来确定歌曲、乐曲音高的符号。写在简谱的左上方。它表示该用哪个"调"来演唱或者演奏。不同的调用不同的调号标记。

2.拍号

拍号就是节拍记号,用分数的形式来标记,通常写在首页左上角调号之后。读法是先读分母,再读分子,分母表示以几分音符为一拍,分子表示每一个小节有几拍。

拍号的位置还有另一种写法,在乐曲中间需要变换拍子的时候,则需要在变换拍子的那一小节写出新的拍号,直到再次变换拍子。

例:

 $1 = D \frac{4}{4}$

1 2 3 1 2 5 3 2 3 5 2 1 4 6 1 6 5 3 - - -
$$\| \frac{3}{4} \|_{4}$$

3. 音符

音符是记录音的高低、长短的符号,在简谱中用阿拉伯数字1、2、3、4、5、6、7来表示。音符之间通过一定的节奏、节拍组织起来,便构成了一段有音乐形象的旋律。

4.小节、小节线

音乐按照一定的规律组成的最小的节拍组织就是小节。这个有规律的节拍组织依次循环往复组成了一首乐曲。在两个小节之间的竖线叫小节线。

5.终止线

写在乐曲结束处的右边一条略粗的双小节线叫终止线。

除了以上几种简谱的构成外,还有复纵线、虚小节线等元素,我们会在以后课程中介绍。

一、乐理知识

1. 音符、音名、唱名

在记谱法中,用以表示音的高低、长短变化的音乐符号称为音符。简谱中的音符用七个阿拉伯数字表示,1、2、3、4、5、6、7,这七个音符是简谱中的基本音符。

这七个基本音符也有自己的名字,即"音名",分别读作 C、D、E、F、G、A、B。这几个音有对应的"唱名",分别唱作 do、re、mi、fa、sol、la、si。

音名唱名对照表

音名	C	D	E	F	G	A	В
简谱	1	2	3	4	5	6	7
唱名	do	re	mi	fa	sol	la	si

2 音的高低

在乐音体系里,有很多高低不同的音,1、2、3、4、5、6、7这几个音符也是按照音高由低到高排列的。 简谱上的高音点和低音点都是一个圆点,分别写在基本音符的上方和下方,可以让简谱科学地记录下 更多高低不同的音。

在简谱中,不加点的七个基本音符叫做中音,在中音上方加一个点的为高音, $(\mathbf{1} \cdot \mathbf{2} \cdot \mathbf{3} \cdot \mathbf{4} \cdot \mathbf{5} \cdot \mathbf{6} \cdot \mathbf{7})$,在中音下方加一个点的为低音 $(\mathbf{1} \cdot \mathbf{2} \cdot \mathbf{3} \cdot \mathbf{4} \cdot \mathbf{5} \cdot \mathbf{6} \cdot \mathbf{7})$,比高音更高的音是倍高音 $(\mathbf{1} \cdot \mathbf{2} \cdot \mathbf{3} \cdot \mathbf{4} \cdot \mathbf{5} \cdot \mathbf{6} \cdot \mathbf{7})$,比低音更低的音是倍低音 $(\mathbf{1} \cdot \mathbf{2} \cdot \mathbf{3} \cdot \mathbf{4} \cdot \mathbf{5} \cdot \mathbf{6} \cdot \mathbf{7})$ 。

古筝常用D调音符从低到高排列(琴弦从上到下排列)

1	?	3	5	ė.	倍低音
1	?	3	5	ė	低音
1	2	3	5	6	中音

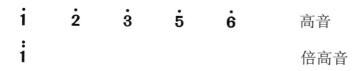

3.时值

音的长短即音的时值,是指音持续的相对时间长短。"拍"是表示音时值的单位,一个音持续多长时间,就可以用一个音持续几拍来表示。一拍的时间是相对的,不是固定不变的。如果把一秒当作一拍,那两拍的时值就是两秒。

4.单纯音符

常见的单纯音符有全音符、二分音符、四分音符、八分音符、十六分音符和三十二分音符等。

全音符是其他音符名称由来的参考音符。在音乐中,把全音符的时值比例作为其他音符命名的依据。如二分音符的时值是全音符的1/2;四分音符的时值是全音符时值的1/4。

四分音符的时值是其他音符时值的参考依据。在音乐中,把四分音符的时值视为一拍,其他音符的时值均以四分音符为参考。

常见音符时值:

全音符	5	_	_	_	在四分音符后面加三条线	4拍
二分音符	5	_			在四分音符后面加一条线	2拍
四分音符	5				参考音符,以四分音符为一拍	1拍
八分音符	<u>5</u>				在四分音符下方加一条线	1/2拍
十六分音符	<u>5</u>				在四分音符下方加两条线	1/4拍
三十二分音符	5 ≣				在四分音符下边加三条线	1/8拍

音符对比图

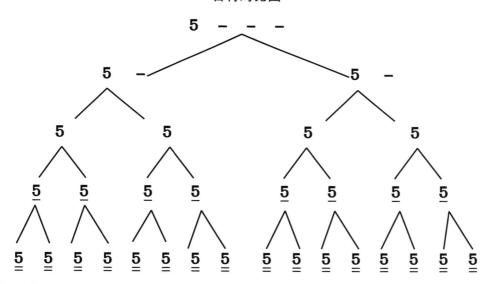

二、基本指法

"托"(符号山或山),演奏时大指向外拨弦,即向低音的方向拨弦。弹弦时应使大指立起,弹奏方向与筝弦基本上成垂直90度,不要用指甲把弦往上挑起,也不要用力向下压弦。切忌大指的第一关节和第二关节弯曲向斜上方用力"扣"弦。托的动作,是通过肩、臂、手及义甲自然协调一致的运动。弹奏的手指第一关节保持平直,小关节不要弯曲,以大指的根部为基点,自然用力。这样弹奏出来的声音就会柔中有刚,刚柔兼备。

"托"多用于下行音阶、短距离的弹奏,也常常与其他手指配合弹奏各种旋律。 弹奏基本手型如下图:

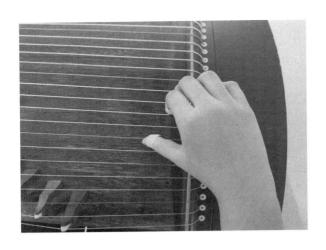

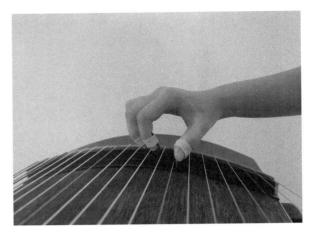

三、练习曲

练习曲一

 $1 = D \frac{4}{4}$

$$\begin{bmatrix} 1 & 2 & 3 & 5 \\ 1 & 2 & 3 & 5 \end{bmatrix}$$
 $\begin{bmatrix} 6 & - & 6 & - \\ 1 & 2 & 3 & 5 \end{bmatrix}$ $\begin{bmatrix} 6 & - & 6 & - \\ 6 & - & 6 & - \end{bmatrix}$

$$\ddot{1}$$
 - $\ddot{1}$ - $\begin{vmatrix} 6 & 5 & 3 & 2 \end{vmatrix}$ 1 - 1 - $\begin{vmatrix} 6 & 5 & 3 & 2 \end{vmatrix}$ $\begin{vmatrix} 1 & - & 1 & - \end{vmatrix}$

练习曲二

 $1 = D \frac{4}{4}$

马可、张鲁

刘佳佳 改编

风 北

 $1 = D \frac{4}{4}$

卖 报 歌

$$1 = D \frac{4}{4}$$

聂 耳 曲 刘佳佳 改编

又见炊烟

$$1 = D \frac{4}{4}$$

海沼实 曲 刘佳佳 改编

$$5 \ 3 \ \underline{65} \ \underline{32} \ | \ 1 \ \underline{61} \ 5 \ - \ | \ 5 \ 6 \ \underline{53} \ \underline{23} \ | \ 1 \ - \ - \ -$$

一、乐理知识

附点音符

带附点的音符叫做附点音符。附点在简谱中的标记是".",写在音符的右边中间位置,如"5·"。 附点的作用是增加前面音符时值的一半,常见的有附点全音符、附点二分音符、附点四分音符、 附点八分音符、附点十六分音符等。

常见附点音符时值表

音符名称	简 谱	时 值 计 算	时值
附点全音符	5	5+5 -	6 拍
附点二分音符	5 – –	5 -+5	3 拍
附点四分音符	5.	5+ <u>5</u>	1 <u>1</u> 拍
附点八分音符	<u>5</u> ·	5+5	<u>3</u> 4 拍
附点十六分音符	5 ⋅	5 5 =+≡	<u>3</u> 8拍

二、基本指法

"抹"(符号、)演奏时食指向里拨弦。弹奏时,食指用力方向要与弦基本保持垂直90度,要用指 关节而不是掌关节,这样弹奏出来的声音才会清脆无杂音。

食指"抹"常用于与大指"托"互相配合和交替使用,"抹"与"托"交替弹奏的运指方法叫做"小勾搭"和"反用小勾搭两种"。在弹奏上行的音阶时,常用食指抹弹。

本课开始运用托、抹两种指法弹奏,弹筝者要注意加强食指弹奏力度,做到和大指用力均匀。 抹指弹奏基本手型如下图:

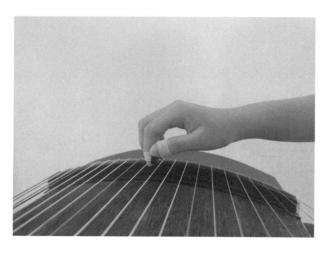

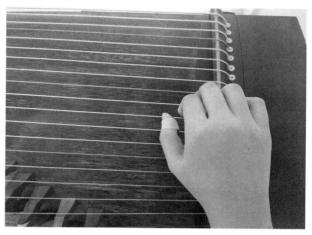

三、练习曲

练习曲一

$$1 = D \frac{4}{4}$$

$$1 = D \frac{4}{4}$$

练习曲二

练习曲三

 $1 = D \frac{4}{4}$

 1
 3
 1
 3
 | 2
 5
 | 2
 | 3
 | 6
 | 3
 | 6
 | 5
 | 1
 | 5
 | 1
 | 5
 | 1
 | 5
 | 1
 | 5
 | 1
 | 3
 | 1
 | 3
 | 2
 | 5
 | 2
 | 5
 | 3
 | 6
 | 3
 | 6
 | 6
 | 2
 | 5
 | 2
 | 5
 | 3
 | 6
 | 3
 | 6
 | 3
 | 6
 | 3
 | 6
 | 3
 | 6
 | 3
 | 6
 | 3
 | 6
 | 3
 | 6
 | 3
 | 6
 | 1
 | 3
 | 1
 | 3
 | 1
 | 3
 | 1
 | 3
 | 1
 | 3
 | 1
 | 3
 | 1
 | 3
 | 1
 | 3
 | 1
 | 3
 | 1
 | 3
 | 1
 | 3
 | 1
 | 3
 | 1
 | 3
 | 1
 | 3
 | 1
 | 3
 | 1
 | 3
 | 1
 | 3
 | 1
 | 3
 | 1
 | 3
 | 1
 | 3
 | 1
 | 3
 | 1
 | 3
 | 1
 | 3
 | 3
 | 3
 | 3
 | 3
 | 3
 | 3

$$1 = D \frac{2}{4}$$
 河南民歌 刘佳佳 改编 $\frac{5 \cdot 5}{5 \cdot 5} \cdot 1$ $\frac{3 \cdot 2}{5 \cdot 5} \cdot 1$ $\frac{5 \cdot 5}{5 \cdot 5} \cdot \frac{5 \cdot 5}{5 \cdot 5} \cdot \frac{1 \cdot 2}{5 \cdot 5} \cdot 1$ $\frac{5 \cdot 5}{5 \cdot 5} \cdot \frac{5 \cdot 5}{5 \cdot 5} \cdot \frac{1 \cdot 2}{5 \cdot 5} \cdot \frac{1 \cdot$

凤阳歌

草原上升起不落的太阳

 $1 = D \frac{2}{4}$ 美丽其格 曲 刘佳佳 改编 $\begin{vmatrix} \ddot{3} & \frac{\ddot{2}}{1} & \dot{6} \end{vmatrix}$ 2 3 $\begin{bmatrix} 3 & \frac{3}{6} & 3 & \frac{2}{1} & \frac{1}{3} \end{bmatrix}$ 3 1 2 $\frac{3}{1}$ | $\frac{1}{6}$ ė, 6 **6** 6 2 6 $\frac{\dot{2}}{\dot{2}}$ $\frac{\ddot{i}}{\dot{6}}$ $\begin{vmatrix} \dot{6} \end{vmatrix}$ $\vec{6}$ $|\vec{2} \vec{2} \vec{1} \vec{2}|$. 2 6 <u>i</u> <u>ż</u> | 3 <u>3</u> 6 3 3 . 6 6 $\frac{3}{3}$ ` 3 6 | 2 6

一、乐理知识

1. 常用休止符和附点休止符

音乐中除了有音的高低、长短之外,也有音的休止。用来记录音的停顿时值的符号叫做休止符。 休止符用"0"标记。

常用休止符和附点休止符表

名 称	记	谱	等时值音符	停顿时值		
全休止符	0 0	0 0	1	4 拍		
二分休止符	0	0	1 -	2 拍		
四分休止符	(0	1	1拍		
八分休止符	9	<u>)</u>	1	1		
十六分休止符	(2	1=	1 拍		
三十二分休止符	()	1 ≡	18 拍		
附点二分休止符	0 0	0	1 – –	3 拍		
附点四分休止符	0	•	1.	1 ½ 拍		
附点八分休止符	0	•	<u>1</u> .	3 4 拍		
附点十六分休止符	0	•	<u>1</u> .	3 8 拍		

2.长休止记号

当需要进行超过两个小节以上的休止时,可以用长休止记号来标记,如 " \longrightarrow " 上方 \times 表示数字,数字表示休止的小节数,如:

二、基本指法

"勾"(符号个)就是用中指从外往里弹。弹奏时注意运指方向与弦成垂直90度,中指的第一关节也应保持平直,避免把手指弯曲起来用指甲往上勾弦。运指方向与筝面保持平行。经常用于上行音阶,多与"托"互相配合使用。

民间艺人把"勾"和"托"互相配合的弹法称为"勾搭",在两者互相配合使用时必须注意力度的 大与小。不宜"勾、托"并重,重勾就应轻托,重托就可轻勾。

勾指弹奏基本手型如下图:

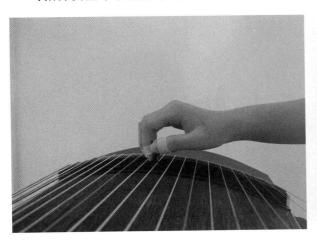

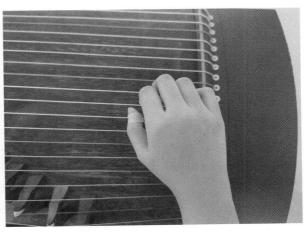

三、练习曲

练习曲一

 $1 = D \frac{4}{4}$

练习曲二

$$1 = D \frac{4}{4}$$

$1 = D \frac{2}{4}$

$$\frac{\hat{5} \cdot \hat{5}}{\hat{5} \cdot \hat{5}} = \frac{\hat{5} \cdot \hat{5}}{\hat{5} \cdot \hat{5}} = \frac{1}{1} \cdot \frac{1}{1} \cdot \frac{1}{1} = \frac{\hat{6} \cdot \hat{6}}{\hat{6} \cdot \hat{6}} = \frac{\hat{6} \cdot \hat{6}}{\hat{6} \cdot \hat{6}} = \frac{2}{1} \cdot \frac{2}{1} = \frac{2}{1} \cdot \frac{1}{1} = \frac{1}{1} \cdot \frac{1}{1} = \frac{1$$

练习曲三

琴韵

1=D 4/4 刘佳佳 曲

 $(\hat{2} \ \hat{2} \ \hat{2} \ \hat{2} \ \hat{2} \ \hat{3} \ | \hat{1} \ - \ \hat{1} \ - \ | \hat{5} \ \hat{5} \ \hat{5} \ \hat{3} \ \hat{3}$

嘎达梅林

 1=D 4/4
 蒙古族民歌 刘佳佳 改编

 $\underline{5\ 5}\ \underline{6\ 6}\ \underline{1\ 1}\ \underline{6\ 6}\ |\ \underline{\hat{1}\ 1}\ \underline{\hat{6}\ \hat{1}}\ \underline{\hat{5}\ 5}\ \underline{6\ 6}\ |\ \underline{\hat{2}\ 2}\ \underline{2\ 2}\ \underline{5\ 5}\ \underline{1\ 1}\ |\ \underline{\hat{6}\ \hat{6}\ \hat{6}}\ \underline{6\ 6}\ \underline$

小河淌水

云南民歌 $1 = D \frac{4}{4} \frac{3}{4}$ 尹宜公 曲 刘佳佳 改编 $\hat{\vec{6}}$ $\hat{\vec{6}}$ $\hat{\vec{6}}$ $\hat{\vec{6}}$ $\hat{\vec{6}}$ $\hat{\vec{6}}$ $\hat{\vec{1}}$ $\hat{\vec{2}}$ $\hat{\vec{3}}$ $\hat{\vec{3}}$ $\hat{\vec{2}}$ $\hat{\vec{1}}$ $\hat{\vec{6}}$ $\hat{\vec{6}}$ $\hat{\vec{6}}$ $\hat{\vec{6}}$ $\hat{\vec{6}}$ $\hat{\vec{6}}$ $\hat{\vec{6}}$ $\hat{\vec{6}}$ $\hat{\vec{5}}$ $\hat{\vec{3}}$ $\hat{\vec{2}}$ $\hat{\vec{2}}$ $6 \quad \begin{vmatrix} \frac{4}{4} & \frac{6}{5} & \frac{5}{5} & \frac{3}{5} & \frac{2}{6} & \frac{6}{6} & \frac{1}{6} & \frac{2}{5} & \frac{2}{5} & \frac{3}{5} & \frac{2}{5} & \frac{1}{5} & \frac{1}{3} & \frac{2}{5} & \frac{1}{1} & \frac{2}{6} & \frac{2}{6}$ $\frac{3}{4}$ $\frac{\dot{6}}{1}$ $\frac{\dot{1}}{6}$ $\frac{\dot{5}}{5}$ $\frac{3}{5}$ $\frac{2}{6}$ $\frac{\dot{6}}{6}$ $\frac{\dot{6}}{6}$ $\frac{\dot{5}}{6}$ $\frac{\dot{5}}{2}$ $\frac{4}{4} \stackrel{\checkmark}{6} \stackrel{\checkmark}{5}$ 3 2

一、乐理知识

1. 节拍、小节

节拍是指音乐中的强拍和弱拍周期性地、有规律地重复进行。在音乐中,用来构成节拍的每一个时间片段,叫做一个单位拍,或称为一个"拍子"、一拍。有重音的单位拍叫做强拍,非重音的单位拍叫做弱拍。

拍子是将某个节拍的单位拍用固定的音符来代表,表示拍子的记号叫做拍号,如:**2**, **3**, **4** 等。拍号用分数的形式标记,分子表示每小节的拍数,分母表示单位拍。 小节在乐曲中,从一个强拍到下一个强拍之间的部分就是一个小节。

常见节拍的强弱规律关系

常见拍号	含义	强弱规律		
$\frac{2}{4}$	以四分音符为一个单位拍 每小节两拍	1 3		
$\frac{3}{4}$	以四分音符为一个单位拍 每小节三拍	1 3 5 • • • •		
44	以四分音符为一个单位拍 每小节四拍	1 3 5 1 • • • • •		
<u>3</u>	以八分音符为一个单位拍 每小节三拍	1 3 5 • • •		
<u>6</u> 8	以八分音符为一个单位拍 每小节六拍	$\begin{array}{c ccccccccccccccccccccccccccccccccccc$		

2. 小节线、复纵线和终止线

小节线是指将小节和小节之间隔开的竖线。小节线一般是实线,但是在某些情况下也可以是虚线,虚小节线常见于散拍子、混合拍子中。

双小节线又叫做复纵线或段落线,表示乐曲中一个乐段的结束。一细一粗的两条竖线叫做终止线,表示乐曲的结束。

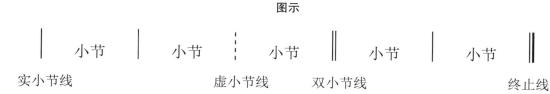

3. 拍子的种类

由于单位拍的数目和强弱规律不同,拍子可以分为不同种类,例如:单拍子、复拍子、混合拍子、变换拍子、交错拍子、散拍子、一拍子等。

二、基本指法

"颤音"(符号为**——**)是让音更加优美动听的一种奏法,使琴弦微微振动,发出如水波一样有规律的荡漾。

"颤音"是左手的一种指法,当右手弹奏之后,在琴码左侧离琴码约18厘米,用左手食、中、无名指三手指并齐弯曲呈弧形,轻贴在所弹的弦上,并上下起伏地振动琴弦,使弹奏出来的音产生有规律的水波效果。

初学者在演奏"颤音"时要防止过于紧张向下按压琴弦,结果使声音升高。要手臂松弛,腕部放松,力量使用恰当,经过小臂有规律的动作,把力量传递到指尖上,要使琴弦的振动富有弹性。

颤音多用于在右手大指托指弹奏的琴弦上,所以一般都是跟着右手的大指走动,但也不是每托一弦都加颤音。在乐谱中有些颤音符号经常被省略,仅在特别需要强调的颤音或重颤音上面才标明符号。 还要注意颤动的时间必须充分,不宜过短,如果时间过短,会使声音缺乏连贯性。

颤音弹奏基本手型如下图:

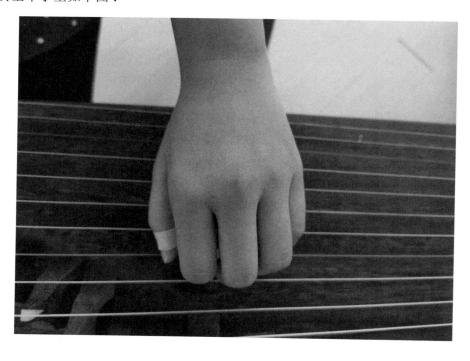

 $1 = D \frac{4}{4}$

$$\ddot{\dot{i}}$$
 - $\ddot{\dot{6}}$ - $|\ddot{\dot{i}}$ - $\ddot{\dot{2}}$ - $|\ddot{\dot{2}}$ - $|\ddot{\dot{2}}$ - $|\ddot{\ddot{2}}$ - $|\ddot{\ddot{2}}$

$$\ddot{\ddot{3}}$$
 - $\ddot{\ddot{2}}$ - $|\ddot{\ddot{3}}$ - $\ddot{\ddot{5}}$ - $|\ddot{\ddot{5}}$ - $|\ddot{\ddot{5}}$

$$\ddot{\hat{\mathbf{6}}}$$
 - $\ddot{\hat{\mathbf{5}}}$ - $|\ddot{\hat{\mathbf{6}}}$ - $\ddot{\hat{\mathbf{1}}}$ - $|\ddot{\hat{\mathbf{1}}}$ - $|\ddot{\hat{\mathbf{1}}}$ - - - $|$

颤音练习二

 $1 = D \frac{4}{4}$

$$\hat{5}$$
 $\hat{5}$ $\hat{5}$ $\hat{5}$ $\hat{5}$ $\hat{6}$ $\hat{5}$ $\hat{5}$

$$\hat{\vec{6}}$$
 $\hat{\vec{6}}$ $\hat{\vec{6}$ $\hat{\vec{6}}$ $\hat{\vec{6$

$$\hat{1}$$
 $\hat{1}$ $\hat{1}$

$$\hat{2}$$
 $\hat{2}$ $\hat{3}$ $\hat{5}$ $\hat{5}$

$$\hat{3}$$
 $\hat{3}$ $\hat{3}$

$$\hat{\vec{5}} \ \ \vec{5} \ \ - \ \ \vec{5} \ \ - \ \ | \ 1 \ \ \vec{i} \ \ | \ 1 \ \ - \ \ \vec{i} \ \ - \ \ | \ \vec{6} \ \ \vec{6} \ \ \vec{6} \ \ |$$

$$\dot{\hat{6}}$$
 - $\ddot{\hat{6}}$ - $\begin{vmatrix} 2 & \ddot{\hat{2}} & 2 & \ddot{\hat{2}} \end{vmatrix}$ $\begin{vmatrix} 2 & - & \ddot{\hat{2}} & - & 1 & \ddot{\hat{1}} & 1 & \ddot{\hat{1}} \end{vmatrix}$ $\begin{vmatrix} 1 & - & \ddot{\hat{1}} & - & 1 \end{vmatrix}$

颤音练习三

$$1 = D \frac{4}{4}$$

四、乐曲

东方红

花 手 绢

 $1 = D \frac{2}{4}$

刘佳佳 曲

盼 红 军

 $1 = D \frac{2}{4}$

四川民歌 刘佳佳 改编

$$\hat{\vec{6}} \quad \hat{\vec{6}} \quad | \stackrel{\searrow}{\underline{\dot{2}}} \stackrel{?}{\underline{\dot{1}}} \quad \stackrel{\searrow}{\underline{\dot{1}}} \stackrel{?}{\underline{\dot{2}}} | \stackrel{?}{\underline{\dot{3}}} \stackrel{?}{\underline{\dot{3}}} \stackrel{?}{\underline{\dot{5}}} \stackrel$$

勾、托、抹、颤音综合练习

一、乐理知识

1. 击拍方法

击拍时可以用手画"\/"的方式来击拍,一下一上为一拍,\表示前半拍,/表示后半拍,两拍就用手画两个"\/\/",依此类推。要注意前半拍和后半拍要分得均匀,每个拍子的速度要准确。熟悉节奏的时候,需要手打拍子与口说节奏一起进行。

2. 节奏型

具有典型意义的节奏叫做节奏型。

节奏型的构成有三大要素:停顿、音强和音长。三大要素的不同组合就形成了节奏特点各异的节奏型。

常用的8种节奏型

X X Da Da	四分节奏 一般在速度较快的舞曲、雄壮的歌曲、民谣或抒情的3/4拍歌曲中 出现较多
X X Da Da Da Da	八分节奏 是一种平稳节奏,将一拍分为两份,感觉舒缓、平和
X X X Da Da Da Da Da	三连音节奏 是一种典型的节奏变化,乐曲进行时,突然的三连音将给人节奏 "错位"、不稳定的感觉
X X X X Da Da Da Da Da Da	十六分节奏 是一种平稳节奏,将一拍分成四份,或舒缓,或急促

X. X X X Da Da Da	附点节奏 属于中性节奏型,一般与其他节奏结合使用
X X X Da Da Da	切分节奏 打破平稳的节奏律动,使重音后移,形成一种不稳定感
X X X X X X X Da	前八后十六节奏属于激进型节奏,有明快的律动感
X X X X X Da Da Da Da Da	前十六后八节奏和前八后十六有相同的属性

二、基本指法

本课开始运用托、抹、勾三种指法弹奏。初学者容易三个手指的力量使用不平均,往往大指、中指力量较大,弹奏出来的声音较强,而食指的力量较小,弹出来的声音减弱。本课练习要注意做到三个手指的用力均等,使弹奏出来的声音平衡。

三、练习曲

练习曲一

 $1 = D \frac{4}{4}$

练习曲二

 $1 = D \frac{4}{4}$

 $\frac{6}{1}$ $\frac{1}{6}$ $\frac{1}{1}$ $\frac{2}{5}$ $\frac{1}{5}$ $\frac{1$

 $1 = D \frac{2}{4}$

彩云之南

1=D $\frac{4}{4}$ 何沐阳 曲 刘佳佳 改编

$$0 \quad 0 \quad \underline{0} \quad \underline{\hat{1}} \quad \underline{\hat{2}} \quad \underline{\hat{5}} \quad | \ \widehat{\hat{3}} \quad \underline{\hat{3}} \quad \underline{0} \quad \underline{\hat{6}} \quad \underline{\hat{6}} \quad \underline{\hat{5}} \quad | \ \underline{\hat{2}} \quad \underline{\hat{3}}. \qquad \underline{0} \quad \underline{\hat{3}} \quad \underline{\hat{6}} \quad \underline{\hat{2}}$$

$$\hat{\mathbf{z}}$$
 $\hat{\mathbf{z}}$ $\hat{\mathbf{z}}$ $\hat{\mathbf{0}}$ $\hat{\mathbf{5}}$ $\hat{\mathbf{6}}$ $\hat{\mathbf{z}}$ $\hat{\mathbf{z}$ $\hat{\mathbf{z}}$ $\hat{\mathbf{z$

$$\frac{1}{2}$$
 - $0 \frac{1}{2}$ $\frac{1}{3}$ $\frac{1}{5}$ - $0 \frac{3}{3}$ $\frac{5}{5}$ $\frac{1}{6}$ $\frac{1}{6}$ $\frac{1}{6}$ $\frac{1}{6}$ $\frac{1}{6}$ $\frac{1}{6}$ $\frac{1}{6}$ $\frac{1}{6}$ $\frac{1}{6}$ $\frac{1}{6}$

$$\underline{\overset{\searrow}{3}\overset{\searrow}{2}\overset{\searrow}{2}\overset{\searrow}{1}}\overset{\searrow}{\underline{1}}\overset{\searrow}{\underline{1}}\overset{\searrow}{\underline{1}}\overset{\swarrow}{\underline{1}}\overset{\swarrow}{\underline{1}}\overset{\swarrow}{\underline{0}}\overset{\overset}{\underline{0}}\overset{\overset$$

勾、托、抹、颤音综合练习。

茉 花 莉

江苏民歌 刘佳佳 改编 $1=D^{\frac{2}{4}}$ <u>∴</u> 5 6 1 1 6 5 56 **5** 3 $\frac{3}{5}$ $\frac{5}{6}$ $\frac{1}{1}$ 5 6 <u>3</u> 5 6 5 **5** 5 5 1 ... 1 1 2 3 $|\hat{\mathbf{1}}|$ **2** 5 3 <u>...</u> <u>1</u> 6 3 5 2 5 3 2. 2 5 6 3 1 5

八月桂花遍地开

大别山地区革命民歌

 $1 = D \frac{2}{4}$ 刘佳佳 改编 <u>...</u> 5 $\begin{vmatrix} \underline{6} & \underline{5} & \underline{i} \end{vmatrix} \begin{vmatrix} \underline{6} & \underline{5} \end{vmatrix}$ 6 <u>i</u> 5 <u>...</u> 5 6 5 5 2 3 5 1 6. **5** 3 1 5 6 5 3 2 2 1 $\begin{vmatrix} 2 & 1 & 2 \end{vmatrix}$ 5 2

一、乐理知识

1.连音符

一个音符的时值按照二等分原则均分,形成的音符叫基本音符,如二分音符二等分成四个四分音符。但如果一个音符的时值不是二等分,而是平均分成三份、五份、六份就形成了特殊的音值划分,俗称连音符。连音符的记号写法是用弧线加数字,写在音符上方。

常见的连音符有三连音、五连音、六连音、七连音和二连音、四连音等。

常用连音时值图解

名称	时值图解
三连音 将基本音符均分为三部分来代替两 部分。	$ \begin{array}{cccccccccccccccccccccccccccccccccccc$
五连音、六连音、 七连音 将本来可以均分为四部分的基本音 符平均分成五份、六份、七份。	$ \begin{array}{cccccccccccccccccccccccccccccccccccc$
二连音、四连音 是附点音符形成的连音符,是将附 点音符的三部分均分为两部分和四 部分	$ \begin{array}{cccccccccccccccccccccccccccccccccccc$

2. 切分音

切分音是一个特殊的音符,这个音符处于弱拍或弱位上,因为延续到强拍或强位上而变为强音。如:55

常见的切分音:

一个小节或者单位拍内的切分音,一般用一个比它前后音符时值长的音符来记,有时也可以用延 音线将两个相同时值的音符连起来。

用时值较长的音符记谱, 圈住的都是切分音。

用延音线将两个相同时值的音符连起来记谱。

跨小节或跨单位拍的切分音,一般用连线跨过小节线将两个相同时值的音符连接起来。

二、基本指法

"大撮"(符号公)是在相距八度的两根弦上,大指用托,中指用勾,在两根弦上同时相对拨弦,食指和无名指应自然弯曲以免碰弦,两指必须同时触弦,不可有先后差别,切忌大、中二指弯曲而向上"扣弦"。大撮在筝曲中广泛使用,有时演奏单个的八度和音,有时演奏连续出现的八度和音。撮主要用于八度和音的演奏,偶尔也用于五度、六度、七度和音的演奏,经常使用在旋律的强拍、强音上。大撮的基本手型如下图:

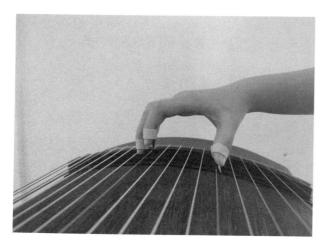

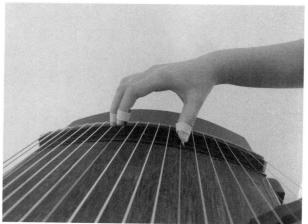

 $1 = D \frac{2}{4}$

练习曲二

练习曲三

1=D \(\frac{4}{4}\) \(\hat{1}\) \(\dot{5}\) \(\dot{5}\) \(\dot{3}\) \(\dot{5}\) \(\dox{5}\) \(\dox{5}\) \(\dox{5}\) \(\dox{5}\) \(\dox{5}\) \(\dox{5}\	i	5 6 6 3 3 6 6 6 3 3 6 6 6 3 3 6 6 6 3 3 6 6 6 8 3 6 6 6 8 6 8	$\begin{array}{c ccccccccccccccccccccccccccccccccccc$	3 2 3 3 2 3	
5 5 2 2 1 1 2 2 5 5 2 2 1 1 2 2					
2 2 6 6 5 5 6 6 2 2 6 6 5 5 6 6	$\begin{vmatrix} \frac{1}{2} & 6 & 5 \\ \frac{2}{6} & \frac{5}{6} & \frac{5}{6} \end{vmatrix}$	6 1 1 5 5 6 1 1 5 5 	$\begin{array}{c ccccccccccccccccccccccccccccccccccc$	5 3 5 5 3 5	
6 6 3 3 2 2 3 3 6 6 3 3 2 2 3 3 	$\begin{vmatrix} 6 & 3 & 2 \\ 6 & 3 & 2 \\ \vdots & \vdots & \vdots \end{vmatrix}$	$\begin{array}{c ccccccccccccccccccccccccccccccccccc$	$\begin{array}{c ccccccccccccccccccccccccccccccccccc$	2 1 2 2 1 2	
3 3 1 1 6 6 1 1 3 3 1 1 6 6 1 1 	$\begin{vmatrix} 3 & 1 & 6 \\ \frac{3}{\cdot} & \frac{1}{\cdot} & \frac{6}{\cdot} \end{vmatrix}$	$\begin{array}{c ccccccccccccccccccccccccccccccccccc$	$\begin{array}{c ccccccccccccccccccccccccccccccccccc$	6 5 6 6 5 6 : :	
1 1 5 5 3 3 5 5 1 1 5 5 3 3 5 5 : : : :	1 5 3 1 5 3	5 6 6 3 3 6 6 3 3	$\begin{array}{c ccccccccccccccccccccccccccccccccccc$	3 2 3 3 2 3 : :	
	2 2 2 5 5 :			1 !	

 $1 = D \frac{4}{4}$

黄 自 曲 刘佳佳 改编

打靶归来

 $1 = D \frac{2}{4}$

王永泉 曲 刘佳佳 改编

$$\begin{bmatrix} 2 & 5 & \\ 2 & 5 & \\ \end{bmatrix}$$
 $\begin{bmatrix} 2 & 5 & \\ 2 & 5 & \\ \end{bmatrix}$ $\begin{bmatrix} 3 & 2 & 1 & 6 \\ \vdots & \vdots & \\ \end{bmatrix}$ $\begin{bmatrix} 2 & 2 & \\ 2 & 2 & \\ \end{bmatrix}$ $\begin{bmatrix} 2 & 5 & 2 & 5 \\ 1 & 6 & \\ \end{bmatrix}$

大地飞歌

徐沛东 曲 刘佳佳 改编 $1 = D \frac{4}{4}$ 66 6 6 6 6 $- \quad \begin{vmatrix} \dot{\underline{2}} & \dot{\underline{2}} \\ \dot{\underline{2}} & \dot{\underline{1}} & \dot{\underline{6}} \end{vmatrix} \quad - \quad \begin{vmatrix} \dot{\underline{2}} & \dot{\underline{2}} \\ \dot{\underline{2}} & \dot{\underline{1}} & \dot{\underline{5}} \end{vmatrix}$ 2 2

一、乐理知识

1.调

在音乐作品中都会有一个起核心作用的中心音,这个中心音叫做主音。调就是指主音以及在主音引导下的一群音的音高位置。例如我们日常所说的某种曲子是D调,就是指这首歌的音高是以基本调(C调)里的re音的音高为主音(do)来发展的。

2. 调号

在音乐中,调号是用来表示主音高度的一种符号,如D调标记为1=D,调号标记在乐谱第一行谱的左上方,后面写乐谱拍号。如:

小星星

 $1 = D \frac{4}{4}$

3. 古筝的转调

古筝通常以D调五声音阶排列,初学者一开始接触的调就是D调。在掌握古筝基本演奏技术和熟悉D调弦位后,还必须学习其他调的弦位和弹奏其他调的乐曲。

把D调音阶中的"3"音升高半个音,便转成了G调的"1"。四个八度的3音全都升高半个音(琴码向右移动),转成G调音阶,每个音的唱名也随之不同于D调的弦位排列。

把G调音阶中的"3"音升高半个音,便转成了C调的"1"。四个八度的3音全都升高半个音(琴码向右移动),转成C调音阶,每个音的唱名也随之不同于G调的弦位排列。

把C调音阶中的"3"音升高半个音,便转成了F调的"1"。四个八度的3音全都升高半个音(琴

码向右移动),转成F调音阶,每个音的唱名也随之不同于C调的弦位排列。

把F调音阶中的"3"音升高半个音,便转成了B调的"1"。四个八度的3音全都升高半个音(琴码向右移动),转成B调音阶,每个音的唱名也随之不同于F调的弦位排列。

把D调音阶中的"1"音降低半个音,便转成了A调的"3"。五个八度的1音全都降低半个音(琴码向左移动),转成A调音阶,每个音唱名也随之不同于D调的弦位排列。

古筝常	用调位	转换表
-----	-----	-----

调	1	2	3	4	5	6	7	8	9	10	11	12	13	14	15	16	17	18	19	20	21
A	♭d³	b ²	a ²	$\sharp_{\mathbf{f}^2}$	e ²	♭d²	b ¹	a ¹	# _{f¹}	e ¹	♭d¹	b	a	# _f	e	♭d	В	A	# _F	Е	βD
D	d ³	b ²	a ²	$\sharp_{\mathbf{f}^2}$	e ²	d ²	b ¹	a ¹	# _{f¹}	e ¹	d¹	b	a	# _f	e	d	В	A	# _F	Е	D
G	d ³	b ²	a ²	g ²	e ²	d ²	b ¹	a¹	g¹	e ¹	d¹	b	a	g	e	d	В	A	G	Е	D
C	d ³	c ²	a ²	g ²	e ²	d ²	c ¹	a ¹	g¹	e ¹	d¹	с	a	g	e	d	С	A	G	Е	D
F	d ³	c^2	a ²	g ²	f^2	d ²	c ¹	a¹	g¹	f¹	\mathbf{d}^{I}	С	a	g	f	d	С	A	G	F	D
bB	d^3	c^2	bb²	g ²	f^2	d^2	c¹	þΒı	g¹	$\mathbf{f}^{\mathbf{i}}$	d^1	с	bb	g	f	d	С	βB	G	F	D

二、基本指法

"小撮"(符号心)是大指用托,食指用抹,两种指法在两根弦上必须同时相对拨弦。中指和无名指应自然弯曲以免碰弦,使音同时发出。小撮主要用于演奏三度、四度和音,有时也用于演奏二度、五度和音。

小撮弹奏基本手型如下图:

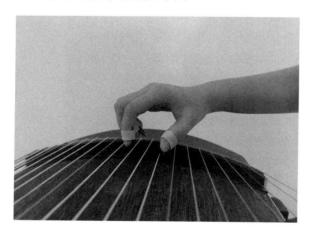

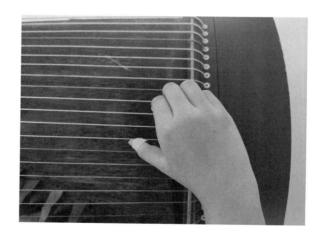

三、练习曲

练习曲一

 $1 = D \frac{4}{4}$

练习曲二

 $1 = D \frac{2}{4}$

练习曲三

太阳花

弯弯的月亮

 $1 = D \frac{4}{4}$

李海鹰 曲 刘佳佳 改编

闹雪灯

刘佳佳 曲

 $1 = D \frac{4}{4}$ 5 2 5 2 5 2 - \left| \frac{1}{1} 6 1 3 5 <u>3</u> 2 5 5 6 5 5 6 ż 3 1

一、乐理知识

反复记号

反复记号是为了避免在记谱时重复过多的小节或者段落而采取的一种省略方法。常用反复记号有段落反复记号、D. C. 记号、D. S. 记号、不同结尾反复记号等。

XITIXXLITYD	. C. 心与、D. S. 心与、小问给尾汉复记亏寺。
段落反复记号	・・
记法:	1 2 : 3 4 :
奏法:	1 2 3 4 3
D. C. 记号	从头反复至Fine处结束
记法:	① 2
奏法:	
D. S. 记号	从 % 反复至Fine处结束
记法:	①

反复跳越记号 从头反复跳过⊕内的段落到结束

不同结尾反复记号

二、基本指法

"劈"(符号为中或中)是大指往里弹奏的一种指法。弹奏时同大指"托"一样,以掌关节运动为主,注意指间小关节要平直不可凹陷,弹奏时大指要稍向里倾斜,弹奏出来的声音就会清晰明亮。

"劈"的指法为了方便运指,往往与"托"连用。乐曲中,当两个以上的相同音排列在一起时,常常使用这种指法。在"托""劈"连用时,要注意弹奏的力度相等,强弱均匀,不可"托"时力度大,"劈"时力度小。

劈指弹奏基本手型如下图:

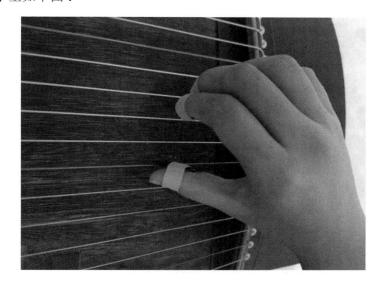

练习曲一

 $1 = D \frac{2}{4}$

练习曲二

 $1 = D \frac{4}{4}$

练习曲三

 $1 = D \frac{2}{4}$

 $\underline{\underline{2}\;\dot{2}\;\dot{2}\;\dot{2}}\;\;\underline{\underline{2}\;\dot{2}\;\dot{2}\;\dot{2}}\;\;|\;\underline{\underline{5}\;\dot{5}\;\dot{5}\;\dot{5}}\;\;\underline{\underline{5}\;\dot{5}\;\dot{5}\;\dot{5}}\;\;|\;\underline{\underline{2}\;\dot{2}\;\dot{2}\;\dot{2}}\;\;\underline{\underline{2}\;\dot{2}\;\dot{2}\;\dot{2}}\;\;|\;\underline{\underline{3}\;\dot{3}\;\dot{3}\;\dot{3}}\;\;\underline{\underline{3}\;\dot{3}\;\dot{3}\;\dot{3}}\;\;\underline{\underline{3}\;\dot{3}\;\dot{3}\;\dot{3}}\;$ $\frac{5\ 5\ 5\ 5}{\cdot} \quad \frac{5\ 5\ 5\ 5}{\cdot} \quad \left| \frac{6\ 6\ 6\ 6}{\cdot} \right| \frac{6\ 6\ 6\ 6}{\cdot} \quad \left| \frac{3\ 3\ 3\ 3}{\cdot} \quad \frac{3\ 3\ 3\ 3}{\cdot} \right| \stackrel{\square}{\stackrel{\square}{\stackrel{\square}{1}}} \quad \stackrel{\square}{\stackrel{\square}{\stackrel{\square}{1}}}$

槐花几时开

春江花月夜(片段)

刘佳佳 曲

 $1 = D \frac{2}{4}$ $\frac{2}{5 \cdot 55} \cdot \frac{3}{3} \cdot \frac{3}{3} \cdot \frac{2}{3} \cdot \frac{3}{1} \cdot \frac{1}{1} \cdot \frac{1}{2} \cdot \frac{1}{1} \cdot \frac{2}{1} \cdot \frac{1}{2} \cdot \frac{1$

一、基本指法

"连托"就是连续使用大指托奏的一种指法(符号 -----或 -----)。弹奏音阶下行时可以使用连托的指法。

"连抹"就是连续使用食指抹奏的一种指法(符号、----)。弹奏上行音阶时可以使用连抹的指法。

弹奏时注意各个音的时值要均匀,不可忽长忽短,各个音的用力要相等,不可有轻有重,指关节 不可凹陷。要使音弹出来清晰、流畅、自如,声音连贯。

二、练习曲

练习曲一

练习曲二

$$1 = D \frac{2}{4}$$

练习曲三

$$1 = D \frac{2}{4}$$

三、乐曲

渔舟唱晚(片段)

 $1 = D \frac{2}{4}$

$$\frac{3 \ 5 \ 6 \ i}{5 \ 6 \ i} = \frac{2 \ 3 \ 5 \ 6}{5 \ i} = \frac{2 \ 3 \ 5 \ 6}{5 \ i} = \frac{1 \ 2 \ 3 \ 5}{5 \ i} = \frac{1 \ 2 \ 3 \ 5}{5 \ i} = \frac{2 \ 2}{5 \ i} = \frac{6 \ 1 \ 2 \ 3}{5 \ i} = \frac{1 \ 1}{5 \ 5} = \frac{1 \ 2 \ 3 \ 5 \ 6}{5 \ i} = \frac{1 \ 2 \ 3 \ 5 \ 6}{5 \ i} = \frac{1 \ 2 \ 3 \ 5 \ 6}{5 \ i} = \frac{1 \ 2 \ 3 \ 5 \ 6}{5 \ i} = \frac{1 \ 2 \ 3 \ 5 \ 6}{5 \ i} = \frac{1 \ 2 \ 3 \ 5 \ 6}{5 \ i} = \frac{1 \ 2 \ 3 \ 5 \ 6}{5 \ i} = \frac{1 \ 2 \ 3 \ 5 \ 6}{5 \ i} = \frac{1 \ 2 \ 3 \ 5 \ 6}{5 \ i} = \frac{1 \ 3 \ 3 \ 3}{5$$

北京的金山上

小 白 杨

 1=D 2/4

 立 曲

 刘佳佳 改编

$$\frac{1}{1}$$
 $\frac{1}{2}$ $\frac{1}{6}$ $\frac{1}{5}$ $\frac{1}{6}$ $\frac{1}{6}$ $\frac{1}{5}$ $\frac{1}{6}$ $\frac{1}$

$$\underbrace{\overset{\cdot}{\mathbf{1}} \cdot \overset{\cdot}{\mathbf{2}} \cdot \overset{\cdot}{\mathbf{5}}}_{\mathbf{6} \cdot \overset{\cdot}{\mathbf{5}}} \overset{\cdot}{\mathbf{6}} \overset{\cdot}{\mathbf{5}} \overset{\cdot}{\mathbf{3}}}_{\mathbf{2} \cdot \overset{\cdot}{\mathbf{2}}} = \underbrace{\overset{\cdot}{\mathbf{5}} \cdot \overset{\cdot}{\mathbf{5}}}_{\mathbf{5} \cdot \overset{\cdot}{\mathbf{5}}} = \underbrace{\overset{\cdot}{\mathbf{5}} \cdot \overset{\cdot}{\mathbf{5}}}_{\mathbf{5} \cdot \overset{\cdot}{\mathbf{5}}} = \underbrace{\overset{\cdot}{\mathbf{1}} \cdot \overset{\cdot}{\mathbf{5}}}_{\mathbf{5} \cdot \overset{\cdot}{\mathbf{5}}} = \underbrace{\overset{\cdot}{\mathbf{5}} \overset{\cdot}{\mathbf{5}}}_{\mathbf{5} \cdot \overset{\cdot}{\mathbf{5}}} = \underbrace{\overset{\cdot}{\mathbf{5}}}_{\mathbf{5} \cdot \overset{\cdot}{\mathbf{5}}} = \underbrace{\overset{\cdot}{\mathbf{5}}}_{\mathbf{5} \cdot \overset{\cdot}{\mathbf{5}}} = \underbrace{\overset{\cdot$$

$$\begin{bmatrix} 6 & 5 & 6 & 3 & 3 \\ \hline 6 & 5 & 6 & 3 & 3 \\ \hline \vdots & \vdots & \vdots & \vdots \end{bmatrix} \begin{bmatrix} 5 & 6 & 5 & 3 & 3 & 2 \\ \hline 2 & 2 & \vdots & \vdots & \vdots & \vdots \end{bmatrix} \begin{bmatrix} 2 & 2 & 2 & 3 \\ \hline 2 & 5 & 5 & 6 & 5 & 3 & 2 & 3 \\ \hline \vdots & \vdots & \vdots & \vdots & \vdots & \vdots & \vdots \end{bmatrix} \begin{bmatrix} 1 & 1 & 1 & 1 \\ 1 & 1 & 1 & 1 \\ \hline \vdots & \vdots & \vdots & \vdots & \vdots & \vdots & \vdots \end{bmatrix} \begin{bmatrix} 1 & 1 & 1 & 1 \\ 1 & 1 & 1 & 1 \\ \hline \vdots & \vdots \\ 1 & 1 & 1 & 1 & 1 \\ \hline \vdots & 1 & 1 & 1 & 1 \\ \hline \end{bmatrix} \begin{bmatrix} 1 & 1 & 1 & 1 \\ 1 & 1 & 1 & 1 \\ \hline \vdots & 1 & 1 & 1 \\ \hline \end{bmatrix} \begin{bmatrix} 1 & 1 & 1 & 1 \\ 1 & 1 & 1 & 1 \\ \hline \end{bmatrix} \begin{bmatrix} 1 & 1 & 1 & 1 \\ 1 & 1 & 1 & 1 \\ \hline \end{bmatrix} \begin{bmatrix} 1 & 1 & 1 & 1 \\ 1 & 1 & 1 & 1 \\ \hline \end{bmatrix} \begin{bmatrix} 1 & 1 & 1 & 1 \\ 1 & 1 & 1 & 1 \\ \hline \end{bmatrix} \begin{bmatrix} 1 & 1 & 1 & 1 \\ 1 & 1 & 1 & 1 \\ \hline \end{bmatrix} \begin{bmatrix} 1 & 1 & 1 & 1 \\ 1 & 1 & 1 & 1 \\ \hline \end{bmatrix} \begin{bmatrix} 1 & 1 & 1 & 1 \\ 1 & 1 & 1 & 1 \\ \hline \end{bmatrix} \begin{bmatrix} 1 & 1 & 1 & 1 \\ 1 & 1 & 1 & 1 \\ \hline \end{bmatrix} \begin{bmatrix} 1 & 1 & 1 & 1 \\ 1 & 1 & 1 & 1 \\ \hline \end{bmatrix} \begin{bmatrix} 1 & 1 & 1 & 1 \\ 1 & 1 & 1 & 1 \\ \hline \end{bmatrix} \begin{bmatrix} 1 & 1 & 1 & 1 \\ 1 & 1 & 1 & 1 \\ \hline \end{bmatrix} \begin{bmatrix} 1 & 1 & 1 & 1 \\ 1 & 1 & 1 & 1 \\ \hline \end{bmatrix} \begin{bmatrix} 1 & 1 & 1 & 1 \\ 1 & 1 & 1 & 1 \\ \hline \end{bmatrix} \begin{bmatrix} 1 & 1 & 1 & 1 \\ 1 & 1 & 1 & 1 \\ \hline \end{bmatrix} \begin{bmatrix} 1 & 1 & 1 & 1 \\ 1 & 1 & 1 & 1 \\ \hline \end{bmatrix} \begin{bmatrix} 1 & 1 & 1 & 1 \\ 1 & 1 & 1 & 1 \\ \hline \end{bmatrix} \begin{bmatrix} 1 & 1 & 1 & 1 \\ 1 & 1 & 1 & 1 \\ \hline \end{bmatrix} \begin{bmatrix} 1 & 1 & 1 & 1 \\ 1 & 1 & 1 & 1 \\ \hline \end{bmatrix} \begin{bmatrix} 1 & 1 & 1 & 1 \\ 1 & 1 & 1 & 1 \\ \hline \end{bmatrix} \begin{bmatrix} 1 & 1 & 1 & 1 \\ 1 & 1 & 1 & 1 \\ \hline \end{bmatrix} \begin{bmatrix} 1 & 1 & 1 & 1 \\ 1 & 1 & 1 & 1 \\ \hline \end{bmatrix} \begin{bmatrix} 1 & 1 & 1 & 1 \\ 1 & 1 & 1 & 1 \\ \hline \end{bmatrix} \begin{bmatrix} 1 & 1 & 1 & 1 \\ 1 & 1 & 1 & 1 \\ \hline \end{bmatrix} \begin{bmatrix} 1 & 1 & 1 & 1 \\ 1 & 1 & 1 & 1 \\ \hline \end{bmatrix} \begin{bmatrix} 1 & 1 & 1 & 1 \\ 1 & 1 & 1 & 1 \\ \hline \end{bmatrix} \begin{bmatrix} 1 & 1 & 1 & 1 \\ 1 & 1 & 1 & 1 \\ \hline \end{bmatrix} \begin{bmatrix} 1 & 1 & 1 & 1 \\ 1 & 1 & 1 & 1 \\ \hline \end{bmatrix} \begin{bmatrix} 1 & 1 & 1 & 1 \\ 1 & 1 & 1 & 1 \\ \hline \end{bmatrix} \begin{bmatrix} 1 & 1 & 1 & 1 \\ 1 & 1 & 1 & 1 \\ \hline \end{bmatrix} \begin{bmatrix} 1 & 1 & 1 & 1 \\ 1 & 1 & 1 & 1 \\ \hline \end{bmatrix} \begin{bmatrix} 1 & 1 & 1 & 1 \\ 1 & 1 & 1 & 1 \\ \hline \end{bmatrix} \begin{bmatrix} 1 & 1 & 1 & 1 \\ 1 & 1 & 1 & 1 \\ \hline \end{bmatrix} \begin{bmatrix} 1 & 1 & 1 & 1 \\ 1 & 1 & 1 & 1 \\ \hline \end{bmatrix} \begin{bmatrix} 1 & 1 & 1 & 1 \\ 1 & 1 & 1 & 1 \\ \hline \end{bmatrix} \begin{bmatrix} 1 & 1 & 1 & 1 \\ 1 & 1 & 1 & 1 \\ \hline \end{bmatrix} \begin{bmatrix} 1 & 1 & 1 & 1 \\ 1 & 1 & 1 & 1 \\ \hline \end{bmatrix} \begin{bmatrix} 1 & 1 & 1 & 1 \\ 1 & 1 & 1 & 1 \\ \hline \end{bmatrix} \begin{bmatrix} 1 & 1 & 1 & 1 \\ 1 & 1 & 1 & 1 \\ \hline \end{bmatrix} \begin{bmatrix} 1 & 1 & 1 & 1 \\ 1 & 1 & 1 & 1 \\ \end{bmatrix} \begin{bmatrix} 1 & 1 & 1 & 1 \\ 1 & 1 & 1 & 1 \\ \end{bmatrix} \begin{bmatrix} 1 & 1 & 1 & 1 \\ 1 & 1 & 1 & 1 \\ \end{bmatrix} \begin{bmatrix} 1 & 1 & 1 & 1 \\ \end{bmatrix} \begin{bmatrix} 1 & 1 & 1 & 1 \\ \end{bmatrix} \begin{bmatrix} 1 & 1 & 1 & 1 \\ \end{bmatrix} \begin{bmatrix}$$

一、基本指法

"滑音"是古筝演奏里具有代表性的一种指法,"上滑音"(符号为少)是滑音的一种,当右手弹完弦后,在距筝码左侧18厘米处,再以左手的食指、中指、无名指用力按弦,把音升高至所需的高度,使音徐徐上滑。

按上滑音的规律,一般是按滑前一根弦,使其升高至后一根弦的音高。例如按滑"1"音弦使其升高至"2"音,按滑"3"音弦使其升高至"5",按滑"6"音弦使其升高至"1",以此类推。

"上滑音"的符号记在音符的右上方,在弹奏"2¹"音时,弹奏之后要上滑至"3"音,听起来的效果是"2³"。而"3¹"弹后听起来是"3⁵"。

有些滑音是大二度上滑,如"1人、2人、5人"等;有的是小三度上滑,如"3人、6人"等。所以,上滑音按弦时,在各个弦位上使用的力量不是相等的,大二度滑音时使用的力量要小于小三度滑音时的力量。

弹奏上滑音时的注意事项:

- (1) 左手的按音必须在右手弹奏之后,跟颤音一样,不可以两手同时触弦。音符时值长,两只手触弦的先后间隔时间就长,音符时值短,两只手触弦的间隔时间就短。例如"½"时值为半拍,两只手触弦的间隔就要短一点,弹奏"1½"时值为一拍,触弦的间隔时间就要长一些。
 - (2) 音高要足够,不要出现"1、2、5"等弦位上的上滑音偏高,而"3、6"弦位上的音偏低的情况。
- (3) 滑音的时值要足够。不要还没有等音符的时值完成就先把左手抬起,使音缺乏连续性和不应有的下滑音。当声音按到高度后,左手停止不动,等音符时值完成后再把左手抬起。

上滑音弹奏手型如下图:

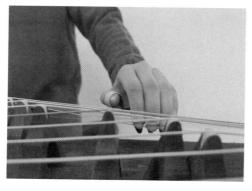

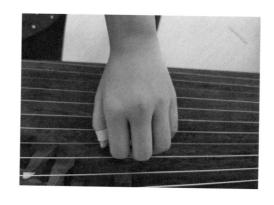

 $1 = D \frac{4}{4}$

练习曲二

 $1 = D \frac{4}{4}$

 $\frac{\vec{3} \cdot \vec{6} \cdot \vec{5} \cdot \vec{6} \cdot \vec{3} \cdot \vec{3}}{3 \cdot 5 \cdot 6 \cdot 5 \cdot 6 \cdot 6 \cdot 6} = \frac{\vec{3} \cdot \vec{5} \cdot \vec{6} \cdot \vec{5} \cdot \vec{6}}{3 \cdot 5 \cdot 6 \cdot 6 \cdot 6 \cdot 6} = \frac{\vec{3} \cdot \vec{5} \cdot \vec{6} \cdot \vec{5} \cdot \vec{6}}{3 \cdot 6 \cdot 6 \cdot 6 \cdot 6 \cdot 6} = \frac{\vec{3} \cdot \vec{5} \cdot \vec{6} \cdot \vec{5} \cdot \vec{6}}{3 \cdot 6 \cdot 6 \cdot 6 \cdot 6 \cdot 6} = \frac{\vec{5} \cdot \vec{6} \cdot \vec{5} \cdot \vec{6} \cdot \vec{5} \cdot \vec{6}}{3 \cdot 6 \cdot 6 \cdot 6 \cdot 6 \cdot 6} = \frac{\vec{5} \cdot \vec{6} \cdot \vec{5} \cdot \vec{6} \cdot \vec{5} \cdot \vec{6}}{3 \cdot 6 \cdot 6 \cdot 6 \cdot 6 \cdot 6} = \frac{\vec{5} \cdot \vec{6} \cdot \vec{5} \cdot \vec{6} \cdot \vec{5} \cdot \vec{6}}{3 \cdot 6 \cdot 6 \cdot 6 \cdot 6} = \frac{\vec{5} \cdot \vec{6} \cdot \vec{5} \cdot \vec{6} \cdot \vec{5} \cdot \vec{6}}{3 \cdot 6 \cdot 6 \cdot 6} = \frac{\vec{5} \cdot \vec{6} \cdot \vec{5} \cdot \vec{6} \cdot \vec{5} \cdot \vec{6}}{3 \cdot 6 \cdot 6 \cdot 6 \cdot 6} = \frac{\vec{5} \cdot \vec{6} \cdot \vec{5} \cdot \vec{6} \cdot \vec{5} \cdot \vec{6}}{3 \cdot 6 \cdot 6 \cdot 6 \cdot 6} = \frac{\vec{5} \cdot \vec{6} \cdot \vec{5} \cdot \vec{6} \cdot \vec{5} \cdot \vec{6}}{3 \cdot 6 \cdot 6 \cdot 6 \cdot 6} = \frac{\vec{5} \cdot \vec{6} \cdot \vec{5} \cdot \vec{6} \cdot \vec{5} \cdot \vec{6}}{3 \cdot 6 \cdot 6 \cdot 6 \cdot 6} = \frac{\vec{5} \cdot \vec{6} \cdot \vec{5} \cdot \vec{6} \cdot \vec{5} \cdot \vec{6}}{3 \cdot 6 \cdot 6 \cdot 6 \cdot 6} = \frac{\vec{5} \cdot \vec{6} \cdot \vec{5} \cdot \vec{6} \cdot \vec{5} \cdot \vec{6}}{3 \cdot 6 \cdot 6 \cdot 6} = \frac{\vec{5} \cdot \vec{6} \cdot \vec{5} \cdot \vec{6} \cdot \vec{5} \cdot \vec{6}}{3 \cdot 6 \cdot 6 \cdot 6} = \frac{\vec{5} \cdot \vec{6} \cdot \vec{5} \cdot \vec{6} \cdot \vec{5} \cdot \vec{6}}{3 \cdot 6 \cdot 6 \cdot 6} = \frac{\vec{5} \cdot \vec{6} \cdot \vec{5} \cdot \vec{6} \cdot \vec{5} \cdot \vec{6}}{3 \cdot 6 \cdot 6 \cdot 6} = \frac{\vec{5} \cdot \vec{6} \cdot \vec{5} \cdot \vec{6} \cdot \vec{5} \cdot \vec{6}}{3 \cdot 6 \cdot 6} = \frac{\vec{5} \cdot \vec{6} \cdot \vec{5} \cdot \vec{6} \cdot \vec{5} \cdot \vec{6}}{3 \cdot 6 \cdot 6} = \frac{\vec{5} \cdot \vec{6} \cdot \vec{5} \cdot \vec{6} \cdot \vec{5} \cdot \vec{6}}{3 \cdot 6 \cdot 6} = \frac{\vec{5} \cdot \vec{6} \cdot \vec{5} \cdot \vec{6} \cdot \vec{5} \cdot \vec{6}}{3 \cdot 6 \cdot 6} = \frac{\vec{5} \cdot \vec{6} \cdot \vec{5} \cdot \vec{6} \cdot \vec{5} \cdot \vec{6}}{3 \cdot 6 \cdot 6} = \frac{\vec{5} \cdot \vec{6} \cdot \vec{5} \cdot \vec{6} \cdot \vec{5} \cdot \vec{6}}{3 \cdot 6 \cdot 6} = \frac{\vec{5} \cdot \vec{6} \cdot \vec{5} \cdot \vec{6} \cdot \vec{5} \cdot \vec{6}}{3 \cdot 6 \cdot 6} = \frac{\vec{5} \cdot \vec{6} \cdot \vec{5} \cdot \vec{6} \cdot \vec{5} \cdot \vec{6}}{3 \cdot 6 \cdot 6} = \frac{\vec{5} \cdot \vec{6} \cdot \vec{5} \cdot \vec{6} \cdot \vec{5} \cdot \vec{6}}{3 \cdot 6 \cdot 6} = \frac{\vec{5} \cdot \vec{6} \cdot \vec{5} \cdot \vec{6} \cdot \vec{5} \cdot \vec{6}}{3 \cdot 6} = \frac{\vec{5} \cdot \vec{6} \cdot \vec{5} \cdot \vec{6} \cdot \vec{5} \cdot \vec{6} \cdot \vec{5} \cdot \vec{6}}{3 \cdot 6} = \frac{\vec{5} \cdot \vec{6} \cdot \vec{5} \cdot \vec{6} \cdot \vec{5} \cdot \vec{6}}{3 \cdot 6} = \frac{\vec{5} \cdot \vec{6} \cdot \vec{5} \cdot \vec{6}$

练习曲三

$$1 = D \frac{4}{4}$$

$$\underline{6} \ \underline{6} \ \underline{i} \ \underline{2}' \ 1 \ \overline{\hat{i}} \ | \underline{1} \ \underline{i} \ \underline{2} \ \underline{3}' \ 2 \ \overline{\hat{z}} \ | \underline{\hat{2}} \ \underline{\hat{z}} \ \underline{\hat{3}} \ \underline{\hat{5}}' \ \widehat{3} \ \overline{\hat{3}}$$

$$\underline{3} \ \underline{\dot{3}} \ \underline{\dot{5}} \ \underline{\dot{6}}' \ 5 \ \underline{\ddot{5}} \ | \ \underline{3} \ \underline{\dot{3}} \ \underline{\dot{5}} \ \underline{\dot{6}}' \ 5 \ \underline{\ddot{5}} \ | \ \underline{2} \ \underline{\dot{2}} \ \underline{\dot{3}} \ \underline{\dot{5}}' \ 3 \ \underline{\ddot{3}}'$$

$$\frac{3}{1} \cdot \frac{3}{1} \cdot \frac{5}{1} \cdot \frac{6}{1} \cdot \frac{5}{1} \cdot \frac{1}{1} \cdot \frac{1}$$

 $1 = D \frac{4}{4}$

云南民歌 刘佳佳 改编

 $\frac{6 \cdot 65}{6 \cdot 65} \stackrel{?}{3} \stackrel{?}{5} \stackrel{?}{6} \stackrel$

洪湖水浪打浪

 $1 = D \frac{4}{4}$

张敬安、欧阳谦叔 曲 刘佳佳 改编

采蘑菇的小姑娘

谷建芬 曲 刘佳佳 改编 $1 = D \frac{4}{4}$ $\stackrel{\triangleright}{\mathbf{6}}$ $\stackrel{\stackrel{\smile}{\mathbf{3}}}{\overset{\smile}{\mathbf{3}}}$ $\stackrel{\smile}{\mathbf{3}}$ $\stackrel{\smile}{\mathbf{3}}$ $\stackrel{\smile}{\mathbf{2}}$ $\stackrel{\smile}{\mathbf{1}}$ $\stackrel{\smile}{\mathbf{2}}$ $\stackrel{\smile}{\mathbf{3}}$ $\stackrel{\smile}{\mathbf{2}}$ $\stackrel{\smile}{\mathbf{1}}$ $\stackrel{\smile}{\mathbf{2}}$ $\stackrel{\smile}{\mathbf{1}}$ $\stackrel{\smile}{\mathbf{2}}$ $\stackrel{\smile}{\mathbf{1}}$ $\stackrel{\smile}{\mathbf{6}}$ $\stackrel{\smile}{\mathbf{5}}$ $\stackrel{\smile}{\mathbf{6}}$ \stackrel $3 \stackrel{\cancel{\ }}{\cancel{\ }} \stackrel{\cancel{\ }}{\cancel{\ }} \stackrel{\cancel{\ }}{\cancel{\ }} \stackrel{\cancel{\ }}{\cancel{\ \ }} \stackrel{\cancel{\ \ }}{\cancel{\ \ }} - \left| \underbrace{\underline{6}} \stackrel{\cancel{\ \ }}{\cancel{\ \ }} - \right|$ $6 \quad \underline{\dot{3}} \quad \underline{\dot{3}} \quad \dot{\dot{3}} \quad \begin{vmatrix} \underline{\dot{3}} \quad \underline{\dot{2}} \quad \dot{\dot{1}} \quad \underline{\dot{2}}' \quad - \quad \begin{vmatrix} \underline{\dot{2}} \\ \underline{\dot{2}} \quad & \underline{\dot{3}} \quad \underline{\dot{2}} \quad \end{vmatrix} \quad \underline{\dot{2}} \quad \underline{\dot{1}}' \quad \begin{vmatrix} \underline{\dot{2}} \quad \dot{\dot{1}} \\ \underline{\dot{2}} \quad & \underline{\dot{1}} \\ \end{vmatrix} \quad \underline{\dot{2}} \quad \underline{\dot{1}} \quad \underline{\dot{2}} \quad \underline{\dot{1}}' \quad \begin{vmatrix} \underline{\dot{2}} \quad & \underline{\dot{1}} \\ \underline{\dot{2}} \quad & \underline{\dot{1}} \\ \end{vmatrix} \quad \underline{\dot{2}} \quad \underline{\dot{1}} \quad \underline{\dot{2}} \quad \underline{\dot{1}}' \quad \begin{vmatrix} \underline{\dot{2}} \quad & \underline{\dot{1}} \\ \underline{\dot{2}} \quad & \underline{\dot{1}} \\ \end{vmatrix} \quad \underline{\dot{2}} \quad \underline{\dot{1}}' \quad \underline{\dot{2}} \quad \underline{\dot{1}}' \quad \underline{\dot{2}} \quad \underline{\dot{1}}' \quad \underline{\dot{2}}' \quad \underline{\dot{2}} \quad \underline{\dot{1}}' \quad \underline{\dot{2}}' \quad \underline{\dot{1}}' \quad \underline{\dot{1}}' \quad \underline{\dot{2}}' \quad \underline{\dot{1}}' \quad \underline{\dot{1}}$ $- \quad \begin{vmatrix} \underline{6} & \underline{6} \end{vmatrix} \quad \underline{6} \quad \underline{6} \quad \underline{6} \quad \underline{6} \quad \underline{6} \quad \underline{5} \quad \begin{vmatrix} \underline{3} \\ \underline{3} \end{vmatrix}$ $\frac{6}{1} \cdot \frac{2}{1} \cdot \frac{2}{1} \cdot \frac{2}{1} \cdot \frac{2}{1} \cdot \frac{1}{1} \cdot \frac{1}$

一、基本指法

古筝在弦位上没有"4"和"7",在乐曲中出现时,要依靠左手在筝码左侧的18厘米处按压"3"音弦和"6"音弦获得。

弹奏时的注意事项:

- (1) 左手先按琴弦,右手后弹奏。按琴弦时一定要按稳,手不要晃动,不要改变按弦的音高。
- (2) 弹奏 "4" "7" 两音时左手使用的力量是不等的。因为按 "3" 音弦到 "4" 音是小二度的变化,使用的力度要小;按 "6" 音弦变 "7" 音是大二度的变化,使用的力度要大些。要多加练习,才能依靠听觉识别音准。

"4""7"弹奏手型如下图:

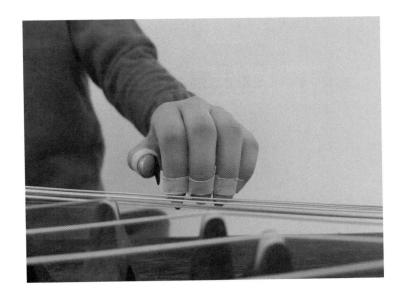

练习曲一

$$1 = D \frac{2}{4}$$

$$1 = D \frac{2}{4}$$

莫扎特 曲 刘佳佳 改编

练习曲三

 $1 = D \frac{2}{4}$

 $\begin{vmatrix} \frac{1}{4} & \frac$ $2\dot{2}\dot{2}\dot{2}$ 3 3 3 3 $\begin{bmatrix} \frac{1}{7} & \frac{1}{7} & \frac{1}{7} & \frac{1}{7} & \frac{1}{7} & \frac{1}{7} & \frac{1}{5} & \frac{$ \ \frac{1}{7} \frac{1}{7} \frac{1}{7} \frac{1}{7} $\underline{1 \quad i \quad i \quad i} \quad \boxed{2 \quad \dot{2} \quad \dot{2} \quad \dot{2}} \quad \underline{7 \quad 7 \quad 7 \quad 7}$... 4 $\begin{vmatrix} \frac{1}{2} & \frac{1}{2} & \frac{1}{2} & \frac{1}{2} \\ \frac{1}{2} & \frac{1}{2} & \frac{1}{2} & \frac{1}{2} \end{vmatrix} = \frac{1}{1}$ **3** 3 三、乐曲

> 小 星 星

 $1 = D \frac{4}{4}$ 4 6 2 5 5 2 5 2 5 4 3 5 6 5 5 5

喀秋莎

 $\frac{5}{5} \mid \frac{1}{27} \mid \frac{1}{65} \mid \frac{1}{6} \mid \frac{1}{1} \mid \frac{1}{2} \mid \frac{1}{76} \mid \frac{1}{5} \mid \frac{1}{5}$

一、基本指法

"下滑音"是从高到低滑动的一种变化(符号为人),在乐谱中标记于音符的左上方。弹奏手法是 先用左手按住筝码左侧18厘米处,使筝弦的音升高,再用右手弹奏琴弦,随后逐渐抬起左手使弦恢复 到原来的音高。"下滑音"与"上滑音"的弹奏方法相反,"上滑音"是右手先弹奏,左手后按弦,而 "下滑音"是左手先按弦右手后弹弦。

无论是"下滑音"或"上滑音"都要弹奏得圆润,不要生硬。弹奏时左手不要简单地按着筝弦直下直上地运动,左手手指运动路线成一弧线形,这样弹奏出来的声音就显得柔和。

"下滑音"的出现有两种情况:一种是前面有上滑音,接着一个下滑音,这种情况的下滑音比较容易掌握,即左手按上滑到下一根弦音高后停止不动,待右手弹过下滑音后,左手才能逐渐松开;另一种是前面没有上滑音直接下滑,这种比较难掌握,需要靠平时多加练习,才能弹好。

二、练习曲

练习曲一

 $1 = D \frac{4}{4}$

$$\frac{3}{3} \frac{5}{5} \frac{3}{3} \frac{3}{3} \frac{2}{3} \frac{1}{3} \frac{1}{1} \frac{1}$$

 $\frac{35}{3}$ $\frac{3}{32}$ $\frac{1}{1}$ \frac

 $1 = D \frac{2}{4}$

 $\frac{3 + 3 + 2}{3 + 2} = \frac{1}{1} = \frac{1}{1} = \frac{5 + 5 + 3}{5 + 3} = \frac{2}{2} = \frac{1}{1} =$

 $\frac{6^{2} \cdot 6 \cdot 5}{5} \cdot \frac{3^{2} \cdot 3}{5} \cdot \frac{5^{2} \cdot 5}{5} \cdot \frac{3^{2} \cdot 2}{5} \cdot \frac{3^{2} \cdot 3}{5} \cdot \frac{2^{2} \cdot 3}{5} \cdot \frac{3^{2} \cdot 3}{5} \cdot \frac{2^{2} \cdot 3}{5} \cdot \frac{3^{2} \cdot 3}{5} \cdot \frac{2^{2} \cdot 3}{5} \cdot \frac{3^{2} \cdot 3}{5} \cdot \frac{3^{$

浏 阳 河(片段)

 1=D 全

 (5) 6 6 6 5 3 | 3 2 6 5 | 1 1 1 2 5 5 3 | 2 1 6 5 |

 $\frac{5535}{\frac{5}{2}} = \frac{65}{\frac{5}{2}} = \frac{3335}{\frac{2}{2}} = \frac{2}{2} = \frac{656}{\frac{5}{2}} = \frac{1}{2} = \frac{533}{6532} = \frac{1}{2}$

 $\frac{\hat{1} \ \hat{1} \ \hat{1} \ \hat{1} \ \hat{1} \ \hat{1} \ \hat{2} \ \hat{3} \ \hat{3}$

$$1 = D \frac{2}{4}$$

$$\stackrel{\frown}{\mathbf{6}} \quad \stackrel{\frown}{\mathbf{6}} \stackrel{\frown}{\mathbf{6}} \quad \stackrel{\frown}{\mathbf{2}} \qquad \stackrel{\frown}{\mathbf{2}} \stackrel{\frown}{\mathbf{3}} \quad \stackrel{\frown}{\mathbf{3}} \stackrel{\frown}{\mathbf{3}}$$

$$\begin{vmatrix} \hat{2} & \hat{2} \end{vmatrix}$$
 $\begin{vmatrix} \hat{1} & \hat{2} \end{vmatrix}$

$$\frac{3}{3}$$
 $\frac{3}{3}$ $\frac{3}{6}$

$$3^{2} \quad \frac{3}{3} \quad \overline{5} \quad |\vec{6}|$$

$$\frac{3}{3}$$
 $\frac{3}{3}$ $\frac{6}{3}$

$$\frac{3}{5} = \frac{6}{6}$$

$$\frac{1}{35}\begin{vmatrix} 6 & - & 6 \end{vmatrix}$$

$$1 = D \frac{3}{4}$$

$$\frac{\hat{1}}{1}$$

$$\begin{array}{c|c}
 & \overline{} & \overline{} \\
 \hline
 & \overline{} & \overline{} & \overline{} & \overline{} \\
 \hline
 & \overline{} & \overline{} & \overline{} & \overline{} \\
 \hline
 & \overline{} & \overline{} & \overline{} & \overline{} & \overline{} \\
 \hline
 & \overline{} & \overline{} & \overline{} & \overline{} & \overline{} \\
 \hline
 & \overline{} \\
 \hline
 & \overline{} \\
 \hline
 & \overline{} \\
 \hline
 & \overline{} \\
 \hline
 & \overline{} \\
 \hline
 & \overline{} \\
 \hline
 & \overline{} \\
 \hline
 & \overline{} \\
 \hline
 & \overline{} \\
 \hline
 & \overline{} & \overline{}$$

$$\begin{vmatrix} 3 & 4 & 3 \\ 3 & 4 & 3 \end{vmatrix}$$
.

$$\frac{21}{21} \begin{vmatrix} \frac{6}{2} & \frac{2}{2} \\ \frac{1}{2} & \frac{1}{2} \end{vmatrix} = -$$

$$\underline{\underline{6}\ \underline{5}}\ |\ \underline{5}\ \underline{2}^{\prime}\ \ \underline{2}\ \ -\ \ |\ \underline{4}.$$

$$\begin{array}{c|c} \begin{array}{c|c} \begin{array}{c|c} \\ \hline 2 & 1 \end{array} & \begin{array}{c|c} \\ \hline 6 & 2 \end{array} & \begin{array}{c} \\ \hline 2 \\ \end{array} \end{array}$$

$$- \qquad \begin{vmatrix} \dot{\mathbf{4}} & \ddot{\mathbf{5}} \\ \mathbf{\dot{4}} & \ddot{\mathbf{5}} \end{vmatrix}$$

第十四课 下滑音弹奏

夫妻双双把家还

$$1 = D \frac{2}{4}$$

$$\frac{5}{3} \frac{3}{2} \frac{2}{3} \frac{3}{3} \frac{3}{2} \frac{1}{1} = \frac{1}{2}$$

$$\frac{5}{3} \frac{3}{2} \frac{2}{3} \frac{3}{3} \frac{3}{2} \frac{1}{1} = \frac{1}{2}$$

$$\frac{7}{6} \frac{6}{1} = \frac{1}{6} \frac{6}{6} \frac{2}{2} \frac{1}{1} = \frac{1}{2} \frac{6}{1} \frac{6}{1} = \frac{1}{2} \frac{1}{2} \frac{1}{2} = \frac{1}{2} \frac{1}{2} = \frac{1}{2} \frac{1}{2} = \frac{1}{2}$$

一、基本指法

花指是右手大指在筝弦上快速连托的一种指法(符号为*)。花指有两种:一种是不占时值的装饰性花指;一种是正板里占有一定的时值的花指。演奏时,大指要控制力度,触弦轻一点,弹奏要成一条线,保证音色的均匀。花指演奏比较自由,如果没有特别指明,一般不要超过下一个托指要弹奏的音。

"刮奏"分上行和下行两种(符号 / \(),上行刮奏是从低音到高音用食指或中指连抹或连勾若干琴弦,下行刮奏是从高音到低音用大指连托若干弦。自由刮奏是没有起始音和结束音的要求,可以自由演奏;定位刮奏对起始音和结束音有规定,如: 5 \(3 \) 即要求从"5"音开始下行刮奏到"3"音结束。

二、练习曲

练习曲一

 $1 = D \frac{2}{4}$

 $\stackrel{*}{=}$ 1
 $\stackrel{*}{=}$ 2
 $\stackrel{*}{=}$ 3
 $\stackrel{*}{=}$ 5
 $\stackrel{*}{=}$ 6
 $\stackrel{*}{=}$ 6
 $\stackrel{*}{=}$ 4
 $\stackrel{*}{=}$ 6
 $\stackrel{*}{=}$ 5
 $\stackrel{*}{=}$ 6
 $\stackrel{*}{=}$ 5
 $\stackrel{*}{=}$ 5</

练习曲二

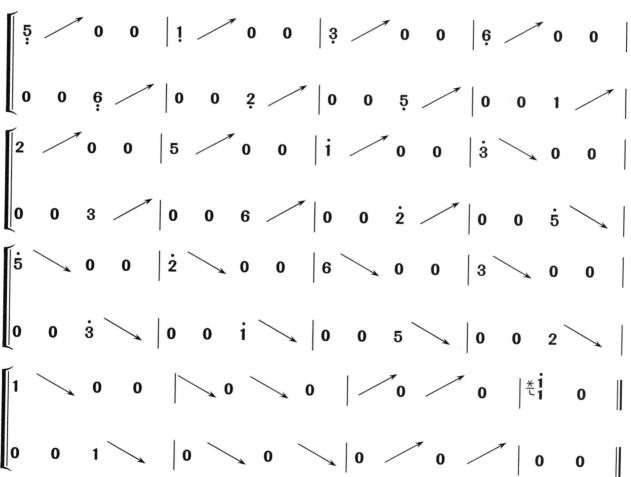

渔舟唱晚(片段)

 $1 = D \frac{2}{4}$

梨花颂

"固定按音"同上、下滑音一样,都要依靠左手在筝码左侧的位置上按弦产生,不同于上、下滑音 左手按弦时产生的音由下而上或由上而下移动变化,而固定按音则是左手按弦至一定高度后就停止不 动,使音高固定不变。

"按音"的弹奏方法与"4""7"两音完全相同,当右手弹弦之前左手迅速按下,让音稳定弹奏。在记谱中的符号是 $^{oldsymbol{5}}$ 或 $^{oldsymbol{5}}$ 标记,表示音不是弦的原音,而是由按括号内的弦变成。

二、练习曲

练习曲一

 $1 = D \frac{2}{4}$

练习曲二

$$1 = D \frac{2}{4}$$

$$\frac{\hat{5}}{5}$$
 $\frac{\dot{5}}{6}$ $\frac{\dot{6}}{6}$ $\frac{$

降香牌

蝶恋花

鹰 传谱 译订 $1 = D \frac{4}{4}$ $\frac{*}{5}$ $\frac{1}{5}$ $\frac{1}{5}$ $\frac{1}{6}$ $\frac{1}{5}$ $\frac{1}$ 7 * 2 2 Ι.Ι.

妈妈的吻

谷建芬 曲 刘佳佳 改编 $1 = D \frac{4}{4}$ $\frac{\dot{2}}{2} \frac{\dot{3}}{2} \frac{\dot{3}}{2} \frac{\dot{1}}{1} \frac{\dot{1}}{1} \frac{\dot{5}}{6} \frac{\dot{6}}{6} \frac{\dot{6}}{6} = \frac{5}{5} \frac{\dot{5}}{2} \frac{\dot{5}}{2$ $\frac{\dot{2}}{2} \frac{\dot{2}}{3} \frac{\dot{2}}{2} \frac{\dot{1}}{3} \frac{\dot{1}}{6} \frac{\dot{5}}{6} \frac{\dot{6}}{6} \frac{\dot{6}}{6} = \frac{5}{5} \frac{\dot{5}}{5} \frac{\dot{5}}{2} \frac{\dot{1}}{2} \frac{\dot{5}}{2} \frac{\dot{2}}{2} \frac{\dot{1}}{2} \frac{\dot{6}}{2} \frac{\dot{5}}{2} \frac{\dot{5}}{2$ $\frac{\hat{5} \cdot \hat{5} \cdot \hat{5} \cdot \hat{5}}{\hat{5} \cdot \hat{5} \cdot \hat{5} \cdot \hat{5}} \cdot \frac{\hat{6} \cdot \hat{6}}{\hat{5} \cdot \hat{3}} \cdot \frac{\hat{6} \cdot \hat{6}}{\hat{6} \cdot \hat{6}} \cdot \frac{\hat{6} \cdot \hat{6} \cdot \hat{6}}{\hat{6} \cdot \hat{6} \cdot \hat{6}} \cdot \frac{\hat{3} \cdot \hat{3}}{\hat{6} \cdot \hat{5} \cdot \hat{5}} \cdot 2 \cdot \hat{2} \cdot \hat{6} \cdot$

"摇指"是右手大指在同一根弦上快速、均匀地连续托劈的一种指法(符号为/《或口)。

"摇指"的应用在近几十年来得到迅速的发展和提高。摇指的技法可以分为两种:一种是扎桩摇,是用小指扶住前岳山右侧,用手臂快速带动手腕和手指弹奏;另一种是悬腕摇,去掉扎桩形式,弹奏时将腕部悬起来的一种弹奏法。

摇指弹奏技巧:食指轻轻扶住大指义甲根部,触弦时指甲尖与弦呈90度直角,手腕水平放松,手臂的重量集中在触弦点上。手掌成半握拳,各指关节不要塌陷,手指自然弯曲。摇指时注意托劈力度均匀,不要忽强忽弱,摇摆频率保持一致,不要忽快忽慢。刚开始练习时要匀速慢弹,掌握技巧后再加快速度练习。

摇指弹奏手型如下图:

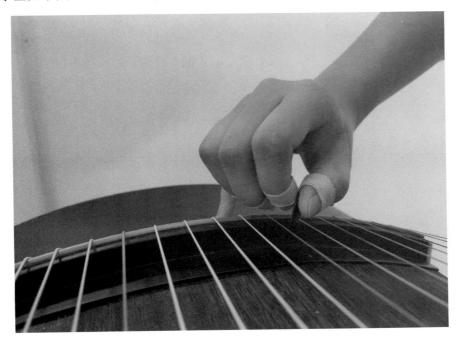

练习曲一

 $1=D^{\frac{2}{4}}$

 5
 5
 5
 5
 6
 6
 6
 6
 6
 6
 6
 6
 6
 6
 6
 6
 6
 6
 6
 6
 6
 6
 6
 6
 6
 6
 6
 6
 6
 6
 6
 6
 6
 6
 6
 6
 6
 6
 6
 6
 6
 6
 6
 6
 6
 6
 6
 6
 6
 6
 6
 6
 6
 6
 6
 6
 6
 6
 6
 6
 6
 6
 6
 6
 6
 6
 6
 6
 6
 6
 6
 6
 6
 6
 6
 6
 6
 6
 6
 6
 6
 6
 6
 6
 6
 6
 6
 6
 6
 6
 6
 6
 6
 6
 6
 6
 6
 6
 6
 6
 6
 6
 6
 6
 6
 6
 6
 6
 6
 6
 6
 6
 6
 6
 6
 6
 6
 6
 6

 $1 = D \frac{2}{4}$

练习曲三

 $1 = D \frac{4}{4}$

练习曲四

 $1 = D \frac{4}{4}$

练习曲五

$$1 = D \frac{4}{4}$$

$$5_{\%}$$
 - $1_{\%}$ - $2_{\%}$ - $2_{\%}$ - $1_{\%}$ - $2_{\%}$

$$3_{\circ}$$
 - 6_{\circ} - $\left|5_{\circ}$ - i_{\circ} - $\left|6_{\circ}$ - 2_{\circ} - $\left|i_{\circ}$ - 3_{\circ} - $\right|$

$$\dot{2}_{\psi}$$
 - $\dot{5}_{\psi}$ - $\left|\dot{5}_{\psi}\right|$ - $\dot{2}_{\psi}$ - $\left|\dot{3}_{\psi}\right|$ - $\left|\dot{2}_{\psi}\right|$ - $\left|\dot{2}_{\psi}\right|$ - $\left|\dot{2}_{\psi}\right|$ -

$$i_{\psi}$$
 - 5_{ψ} - $\left| 6_{\psi} - 3_{\psi} - \left| 5_{\psi} - 2_{\psi} - \left| 3_{\psi} - 1_{\psi} - \right| \right| \right|$

$$2_{ij}$$
 - 6_{ij} - 1_{ij} - 5_{ij} - - - -

三、乐曲

芦花

$$1 = D \frac{6}{8}$$

印 青 曲 刘佳佳 改编

$$\dot{3}_{\scriptscriptstyle{(4)}}$$
 $\ddot{\dot{3}}$ $\dot{5}_{\scriptscriptstyle{(4)}}$ $\ddot{\dot{3}}$ $|\dot{\dot{2}}$ $\ddot{\dot{3}}$ $\dot{\dot{2}}$ $\dot{1}_{\scriptscriptstyle{(4)}}$ $|\dot{2}_{\scriptscriptstyle{(4)}}$ $|\dot{\dot{1}}$ $|\dot{\dot{6}}$ $|\dot{\dot{1}}$ $|\dot{\dot{6}}$ $|\dot{\dot{5}}_{\scriptscriptstyle{(4)}}$ $|\dot{5}_{\scriptscriptstyle{(4)}}$

$$\dot{5}$$
 $\dot{5}$ $\dot{5}$. $\dot{6}$ $\dot{5}$ $\dot{5}$. $\dot{6}$ $\dot{6}$

$$\dot{3}_{\scriptscriptstyle{(4)}}$$
 $\dot{\underline{3}}$ $\dot{5}_{\scriptscriptstyle{(4)}}$ $\dot{\underline{3}}$ $|\dot{\underline{2}}$ $\dot{\underline{2}}$ $\dot{7}$ $6\cdot_{\scriptscriptstyle{(4)}}$ $|\dot{\underline{2}}$ $\dot{\underline{2}}$ $\dot{\underline{3}}$ $\dot{6}$ $|\dot{\underline{7}}$ $\dot{\underline{6}}$ $|\dot{5}\cdot_{\scriptscriptstyle{(4)}}$ $|\dot{5}\cdot_{\scriptscriptstyle{(4)}}$

战台风(片段)

 $1 = D \frac{4}{4}$

王昌元 曲

$$\begin{bmatrix} \frac{*}{2} & i \cdot & \frac{1}{3} & \frac{1}{3$$

$$\begin{bmatrix} \frac{1}{2}i_{\#} & - & - & \frac{1}{6} & |\frac{1}{2}i_{\#}| & \frac{1}{2}i_{\#}| & \frac{1}{2}i$$

$$\begin{bmatrix} 6 & * & \frac{1}{5} & \frac{1}{6} & \frac{1}{3} & \frac{1}{5} & \frac{1}{2} & * & | & 1 & \frac{1}{9} & 1 & \frac{1}{9} & \frac{1}{1} & \frac{1}{9} & \frac{1}{9}$$

$$\begin{bmatrix} 5_{\%} & - & - & & & | & 1 \cdot {}_{\%} & & \frac{1}{6} & \frac{1}{1} & \frac{2}{6} & \frac{1}{2} & | & 3_{\%} & - & - & - & | \\ 0 & 5 & 3 & 2 & | & 1 & 0 & 0 & 0 & | & 0 & 6 & 1 & 2 & | \end{bmatrix}$$

$$\begin{bmatrix} \frac{5}{5} & 3 & \frac{6}{5} & \frac{5}{5} & \frac{6}{3} & \frac{3}{2} & \frac{1}{1} & \frac{5}{3} & \frac{3}{2} \\ \frac{5}{5} & 3 & \frac{6}{5} & \frac{5}{5} & \frac{6}{3} & \frac{3}{2} & \frac{1}{2} & \frac{6}{5} & \frac{1}{2} & \frac{2}{5} & \frac{6}{1} & \frac{1}{2} & \frac{2}{5} & \frac{6}{1} & \frac{1}{2} & \frac{2}{5} & \frac{2}$$

程

渔光曲

$$1 = D \frac{4}{4}$$

任 光 曲 刘佳佳 改编

$$\begin{bmatrix} i_{*} & - & - & 5_{*} & | \dot{2}_{*} & - & - & 5_{*} & | \dot{5}_{*} & - & - & \dot{3}_{*} & | \dot{2}_{*} & - & - & - \\ \vdots & \vdots & 0 & 0 & | \dot{2} & \vdots & 0 & 0 & | \dot{5} & 1 & 0 & 0 & | \dot{2} & \dot{5} & 0 & 0 \\ \end{bmatrix} \begin{bmatrix} \dot{3}_{*} & - & - & \dot{2}_{*} & | \dot{6}_{*} & - & - & \dot{2}_{*} & | \dot{1}_{*} & - & - & 6_{*} & | \dot{5}_{*} & - & - & - \\ \vdots & \vdots & 0 & 0 & | \dot{1} & \vdots & 0 & 0 & | \dot{1} & \dot{5} & 0 & 0 & | \dot{5} & \dot{2} & 0 & 0 \\ \end{bmatrix} \begin{bmatrix} \dot{6}_{*} & - & - & \dot{5}_{*} & | \dot{1}_{*} & - & \dot{1}_{*} & 6_{*} & | \dot{5}_{*} & - & \dot{3}_{*} & \dot{5}_{*} & | \dot{6}_{*} & - & - & - \\ \vdots & \vdots & 0 & 0 & | \dot{1} & \vdots & 0 & 0 & | \dot{5} & 0 & 0 & 0 & | 0 & & & & \\ \end{bmatrix} \begin{bmatrix} \dot{5}_{*} & - & - & \dot{3}_{*} & | \dot{6}_{*} & - & \dot{6}_{*} & \dot{3}_{*} & | \dot{2}_{*} & - & - & \dot{5}_{*} & | \dot{1}_{*} & - & - & - & \\ \vdots & \vdots & 0 & 0 & | \dot{1} & \vdots & 0 & 0 & | \dot{2} & \dot{5} & 0 & 0 & & & & & \\ \end{bmatrix} \begin{bmatrix} \dot{5}_{*} & - & - & \dot{3}_{*} & | \dot{6}_{*} & - & \dot{6}_{*} & \dot{3}_{*} & | \dot{2}_{*} & - & - & \dot{5}_{*} & | \dot{1}_{*} & - & - & - & \\ \vdots & \vdots & \ddots & \ddots & \ddots & \ddots & \ddots & & \\ \vdots & \vdots & \ddots & \ddots & \ddots & \ddots & \ddots & \ddots & \\ \end{bmatrix} \begin{bmatrix} \dot{5}_{*} & - & - & \dot{3}_{*} & | \dot{6}_{*} & - & \dot{6}_{*} & \dot{3}_{*} & | \dot{2}_{*} & - & - & \dot{5}_{*} & | \dot{1}_{*} & - & - & - & \\ \vdots & \vdots & \ddots & \ddots & \ddots & \ddots & \ddots & \ddots & \\ \end{bmatrix} \begin{bmatrix} \dot{5}_{*} & - & - & \dot{3}_{*} & | \dot{6}_{*} & - & \dot{6}_{*} & \dot{3}_{*} & | \dot{2}_{*} & - & - & \dot{5}_{*} & | \dot{1}_{*} & - & - & - & \\ \vdots & \vdots & \ddots & \ddots & \ddots & \ddots & \ddots & \ddots & \\ \end{bmatrix} \begin{bmatrix} \dot{5}_{*} & - & - & \dot{3}_{*} & | \dot{6}_{*} & - & \dot{6}_{*} & \dot{3}_{*} & | \dot{2}_{*} & - & - & \dot{5}_{*} & | \dot{1}_{*} & - & - & - & \\ \vdots & \vdots & \ddots & \ddots & \ddots & \ddots & \ddots & \ddots & \\ \end{bmatrix} \begin{bmatrix} \dot{5}_{*} & - & - & \dot{3}_{*} & | \dot{5}_{*} & - & \dot{5}_{*} & | \dot{5}_{*} & - & - & - & \dot{5}_{*} & | \dot{1}_{*} & - & - & - & - & \\ \vdots & \vdots & \ddots & \ddots & \ddots & \ddots & \ddots & \ddots & \\ \end{bmatrix} \begin{bmatrix} \dot{5}_{*} & - & - & \dot{5}_{*} & | \dot{5}_{*} & - & - & \dot{5}_{*} & | \dot{5}_{*} & - & - & - & - & \\ \vdots & \vdots & \ddots & \ddots & \ddots & \ddots & \ddots & \ddots & \\ \end{bmatrix} \begin{bmatrix} \dot{5}_{*} & - & \dot{5}_{*} & | \dot{5}_{*} & - & \dot{5}_{*} & | \dot{5}_{*} & - & - & - & - & \\ \vdots & \vdots & \ddots & \ddots & \ddots & \ddots & \ddots & \\ \end{bmatrix} \begin{bmatrix} \dot{5}_{*} & - & \dot{5}_{*} & | \dot{5}_{*} & | \dot{5}_{*} & | \dot{5}_{*} & - & - & \dot{5}_{*} & | \dot{5}_{*} & - & - & - & \\ \vdots & \vdots & \ddots &$$

彩云追月

 $1 = D \frac{4}{4}$

广东民间音乐 刘佳佳 改编

"双托"与"双抹"都是同度和音的一种弹奏法。"双托"是右手大指同时托两根弦,左手在筝码左侧按低音弦,使两弦成为同度音(符号为由或心)。"双抹"是右手食指同时抹两根弦左手按其中低音弦,使两弦成为同度音(符号为心)。

- 一种是左手先按弦,右手后弹双弦,奏出音的效果是单纯的按音。例如:(6)(6)
- 一种是右手先弹弦,左手稍后于右手按弦,产生装饰音的效果。例如:6533

二、练习曲

练习曲一

 $1 = D \frac{2}{4}$

练习曲二

$$1 = D \frac{2}{4}$$

$$\frac{2}{1} \quad \frac{2}{1} \quad \frac{5}{3} \quad \frac{5}{3} \quad \frac{3}{2} \quad \frac{3}{2} \quad \frac{6}{5} \quad \frac{6}{5} \quad \frac{5}{5} \quad \frac{5}{3} \quad \frac{5}{3}$$

高山流水(片段)

山丹丹开花红艳艳

1=D $\frac{4}{4}$ $\frac{2}{12} \cdot \frac{1}{12} \cdot \frac{1}{$

"泛音"一般由双手完成,右手弹奏的同时,左手轻按泛音点位,并快速离开琴弦(符号°)。

泛音点在前岳山和琴码之间的二分之一,三分之一和四分之一处。通常我们都是在二分之一的地方进行弹奏,泛音的音高是这根琴弦高八度的音。也有少部分泛音是在三分之一或四分之一处。泛音也可以由右手单独来完成,用右手的无名指或小指轻轻接触泛音点,右手的大指进行弹奏,弹完后离弦。

泛音需要注意触弦的手指都不能过早或过晚地离弦,避免出现其他的声音。同时还需要注意弹奏 手型,右手为正常的弹奏手型,而左手需要注意在触弦时手心尽量向下,不要翻转手腕露出手心,弹 奏时要求双手配合紧密。

二、练习曲

 $1 = D \frac{4}{4}$

练习曲一

•	4															
₃.	₃. 5	° 1	° 1	6	。 6	。 2	。 2	1	。 1	。 3	。 3	°	。 2	。 5	。 5	
₃ 3	³∘ 3	。 6	。 6	5	。 5	° 1	° 1	6	。 6	° 2	° 2	\mid $\overset{\circ}{\mathbf{i}}$	° i	° 3	。 3	
]°.	3 3	° 1	° i	\mid $\overset{\circ}{2}$	2	。 6	。 6	i	° 1	。 5	。 5	°	。 6	。 3	。 3	
³ ∘ 5] ₀	。 2	。 2	°	。 3	° 1	°	°	。 2	。 6	6) °	° 1	。 5	。 5	

$$1 = D \frac{2}{4}$$

三、乐曲

月圆花好

梅花三弄(片段)

弹奏时手腕放松,力量集中到指尖,指关节不要塌陷,把四个手指贴在弦上。

弹奏第一个音时,弯曲指关节,向掌心弹,其他三个手指仍放松地贴在弦上,弹奏第二个音时同第一个音,其他两个手指仍放松地贴在弦上,一直到四根弦弹奏完成。注意不要间断,先单手练习,等熟练后再进行双手弹奏。

二、练习曲

练习曲一

1=0	$\frac{3}{4}$											
î	3	5 •	5 3 1	-	-	3.	\ 5	<u>.</u>	1 3 5	-	-	
5 :	1	3	3 1 5	-	-	Î	3	<u>.</u> 5	5 3 1	-	-	
3	` 5	<u>.</u>	1 5 3	-	-	5	1	3	3 1 5	_	-	
1	3	5	5 3 1 -	-	3	5 i	1 5 3	-	-	5 i	.	
3 1 5	_	-	i i	.	5 3 1		នំ	.	i	; 5 3 -	_	

练习曲二

 $1 = D \frac{4}{4}$

练习曲三

 $1 = D \frac{4}{4}$

 $\begin{bmatrix} \frac{1}{1} & \frac{3}{5} & \frac{5}{1} & \frac{1}{3} & \frac{5}{5} & \frac{1}{3} & \frac{3}{5} & \frac{1}{3} & \frac{5}{5} & \frac{1}{3} & \frac{$

```
\begin{bmatrix}
3 & 6 & 1 & 3 & 6 & 1 & 3 & 6 & 1 & 1 & 6 & 1 & 1 & 6 & 3 & 1 & 6 & 3 & 1 & 6 & 3 & 1 & 6 & 3 & 1 & 6 & 3 & 1 & 6 & 3 & 1 & 6 & 3 & 1 & 6 & 3 & 1 & 6 & 3 & 1 & 6 & 3 & 1 & 6 & 3 & 1 & 6 & 3 & 1 & 6 & 3 & 1 & 6 & 3 & 1 & 6 & 3 & 1 & 6 & 3 & 1 & 6 & 3 & 1 & 6 & 3 & 1 & 6 & 3 & 1 & 6 & 3 & 1 & 6 & 3 & 1 & 6 & 3 & 1 & 6 & 3 & 1 & 6 & 3 & 1 & 6 & 3 & 1 & 6 & 3 & 1 & 6 & 3 & 1 & 6 & 3 & 1 & 6 & 3 & 1 & 6 & 3 & 1 & 6 & 3 & 1 & 6 & 3 & 1 & 6 & 3 & 1 & 6 & 3 & 1 & 6 & 3 & 1 & 6 & 3 & 1 & 6 & 3 & 1 & 6 & 3 & 1 & 6 & 3 & 1 & 6 & 3 & 1 & 6 & 3 & 1 & 6 & 3 & 1 & 6 & 3 & 1 & 6 & 3 & 1 & 6 & 3 & 1 & 6 & 3 & 1 & 6 & 3 & 1 & 6 & 3 & 1 & 6 & 3 & 1 & 6 & 3 & 1 & 6 & 3 & 1 & 6 & 3 & 1 & 6 & 3 & 1 & 6 & 3 & 1 & 6 & 3 & 1 & 6 & 3 & 1 & 6 & 3 & 1 & 6 & 3 & 1 & 6 & 3 & 1 & 6 & 3 & 1 & 6 & 3 & 1 & 6 & 3 & 1 & 6 & 3 & 1 & 6 & 3 & 1 & 6 & 3 & 1 & 6 & 3 & 1 & 6 & 3 & 1 & 6 & 3 & 1 & 6 & 3 & 1 & 6 & 3 & 1 & 6 & 3 & 1 & 6 & 3 & 1 & 6 & 3 & 1 & 6 & 3 & 1 & 6 & 3 & 1 & 6 & 3 & 1 & 6 & 3 & 1 & 6 & 3 & 1 & 6 & 3 & 1 & 6 & 3 & 1 & 6 & 3 & 1 & 6 & 3 & 1 & 6 & 3 & 1 & 6 & 3 & 1 & 6 & 3 & 1 & 6 & 3 & 1 & 6 & 3 & 1 & 6 & 3 & 1 & 6 & 3 & 1 & 6 & 3 & 1 & 6 & 3 & 1 & 6 & 3 & 1 & 6 & 3 & 1 & 6 & 3 & 1 & 6 & 3 & 1 & 6 & 3 & 1 & 6 & 3 & 1 & 6 & 3 & 1 & 6 & 3 & 1 & 6 & 3 & 1 & 6 & 3 & 1 & 6 & 3 & 1 & 6 & 3 & 1 & 6 & 3 & 1 & 6 & 3 & 1 & 6 & 3 & 1 & 6 & 3 & 1 & 6 & 3 & 1 & 6 & 3 & 1 & 6 & 3 & 1 & 6 & 3 & 1 & 6 & 3 & 1 & 6 & 3 & 1 & 6 & 3 & 1 & 6 & 3 & 1 & 6 & 3 & 1 & 6 & 3 & 1 & 6 & 3 & 1 & 6 & 3 & 1 & 6 & 3 & 1 & 6 & 3 & 1 & 6 & 3 & 1 & 6 & 3 & 1 & 6 & 3 & 1 & 6 & 3 & 1 & 6 & 3 & 1 & 6 & 3 & 1 & 6 & 3 & 1 & 6 & 3 & 1 & 6 & 3 & 1 & 6 & 3 & 1 & 6 & 3 & 1 & 6 & 3 & 1 & 6 & 3 & 1 & 6 & 3 & 1 & 6 & 3 & 1 & 6 & 3 & 1 & 6 & 3 & 1 & 6 & 3 & 1 & 6 & 3 & 1 & 6 & 3 & 1 & 6 & 3 & 1 & 6 & 3 & 1 & 6 & 3 & 1 & 6 & 3 & 1 & 6 & 3 & 1 & 6 & 3 & 1 & 6 & 3 & 1 & 6 & 3 & 1 & 6 & 3 & 1 & 6 & 3 & 1 & 6 & 3 & 1 & 6 & 3 & 1 & 6 & 3 & 1 & 6 & 3 & 1 & 6 & 3 & 1 & 6 & 3 & 1 & 6 & 3 & 1 & 6 & 3 & 1 & 6 & 3 & 1 & 6 & 3 & 1 & 6 & 3 & 1 & 6 & 3 & 1 & 6 & 3 & 1 & 6 & 3 & 1 & 6 & 3 & 1
                                                                                                                                                                                                      三、乐曲
                                                                                                                                                                                                                                                                                                                                                                                           浏阳河(片段)
 1 = D \frac{2}{4}
       \begin{bmatrix} \underline{\dot{3}} & \underline{\dot{1}} & \underline{\dot{6}} & \underline{\dot{5}} & \underline{\dot{2}} & \underline{\dot{0}} & \underline{\dot{6}} & \underline{\dot{5}} & \underline{\dot{3}} & \underline{\dot{1}} & \underline{\dot{6}} & \underline{

\underline{3 \ 1 \ 6 \ 5} \begin{vmatrix} \underline{0} & \underline{3 \ 1} & \underline{0} & \underline{5 \ 2} \end{vmatrix} 0 \qquad \underline{\underbrace{6 \ 5 \ 3 \ 1}} \begin{vmatrix} \underline{0} & \underline{5 \ 3 \ 1 \ 6} \end{vmatrix}

                                                                                                                                                  \begin{bmatrix} \frac{2}{6} & \frac{1}{6} & \frac
```

长城长

孟庆云 曲 刘佳佳 改编 曲 $1 = D \frac{4}{4}$ $- \quad - \quad \left| \begin{array}{ccc} \underline{0} & \underline{\dot{1}} & \underline{\dot{2}} & \underline{7} & \underline{\dot{6}} & \underline{5} & \underline{\dot{1}} \end{array} \right| 3$ $\frac{\dot{2}7}{27} \begin{vmatrix} 63 & 576 & - & 06 & 43 & 2.3 & 55 \end{vmatrix} 5.$ $\begin{array}{c|cccc}
 & & & \\
 & & & \\
\hline
 & & & \\
\hline
 & &$ 0 0 $0 \mid \underline{02} \stackrel{\wedge}{\underline{35}} \stackrel{\circ}{\underline{60}} 0 \quad | \underline{05} \stackrel{\circ}{\underline{61}} \stackrel{\circ}{\underline{25}} \stackrel{\bullet}{\underline{61}}$ $\begin{vmatrix} \underline{6} & \underline{3} & \underline{6} & \underline{0} & \underline{0} & \underline{2} & \underline{3} & \underline{5} \end{vmatrix} \begin{vmatrix} \underline{1} & \underline{5} & \underline{1} & \underline{0} & \underline{0} & \underline{0} & | & \frac{\mathring{3}}{1} & \underline{\mathring{3}} & \underline{0} & \underline{0} & \underline{\mathring{5}} \end{vmatrix}$ 6 3 3002 <u>6 3</u>

"琶音"是筝曲常用的一种指法(符号为数),一般标记在音符的左边。具体演奏方法与分解和弦相同,弹奏时把四个手指指尖放到弦上,按照由低音到高音的顺序依次弹奏,速度要快,依靠手指关节产生的爆发力使弹奏出来的声音动听。

二、练习曲

练习曲一

练习曲二

红 梅 赞

我的祖国

军港之夜

"食指点奏"是用双手食指左右快速交替抹弦。

弹奏食指点奏时,其他手指要自然放松,手臂、手肘要松弛,食指与手腕的运动要灵活,动作要小,音弹奏清楚,左右手力量要平均,使弹奏的声音饱满、坚实。 食指点奏弹奏如下图:

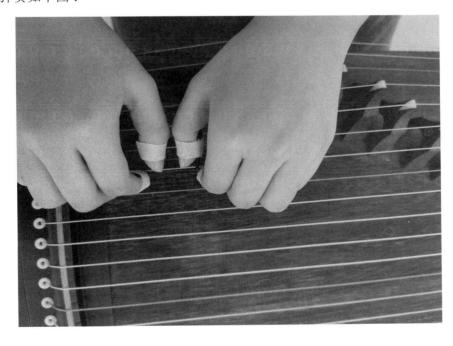

练习曲一

 $1 = D \frac{2}{4}$ 右左 右左 练习曲二 $1 = D \frac{2}{4}$ 右左右左 $\frac{1\ 1\ 1\ 1}{\vdots} \quad \frac{1\ 1\ 1\ 1}{\vdots} \quad \frac{1\ 1\ 1\ 1}{\vdots} \quad \frac{3\ 3\ 3\ 3}{\vdots} \quad \frac{3\ 3\ 3\ 3}{\vdots} \quad \frac{2\ 2\ 2\ 2}{\vdots} \quad \frac{2\ 2\ 2\ 2}{\vdots} \quad \frac{5\ 5\ 5\ 5}{\vdots} \quad \frac{5\ 5\ 5\ 5}{\vdots} \quad \frac{5\ 5\ 5\ 5}{\vdots}$ $\frac{3333}{1111} = \frac{6666}{11111} = \frac{2222}{11111} = \frac{3333}{11111} = \frac{3333}{111111} = \frac{3333}{111111} = \frac{3333}{111111} = \frac{3333}{111111} = \frac{3333}{1111111} = \frac{3333}{1111111} = \frac{3333}{11111111} = \frac{3333}{1111111111} = \frac{3333}{111111111} = \frac{3333}{1111111111111111} = \frac{3333}{$ $\frac{65}{2222}$ $\frac{5555}{2222}$ $\frac{5555}{2222}$ $\frac{5555}{2222}$ $\frac{3333}{21111}$ 右左 、、

洞庭新歌(片段)

 $1 = D \frac{2}{4}$

白诚仁 编曲 王昌元、浦琦璋 改编

战台风(片段)

 $1 = D \frac{2}{4}$

王昌元 曲

 $\begin{vmatrix} \hat{6} & 0 & \hat{6} & 0 & 0 & 0 \\ \vdots & \vdots & \ddots & \vdots & \vdots \\ \hline \end{vmatrix} \begin{vmatrix} 1 & 0 & 1 & 0 & 2 & 0 & 2 & 0 \\ \vdots & \vdots & \ddots & \vdots & \vdots \\ \hline \end{vmatrix} \begin{vmatrix} 6 & 0 & 6 & 0 & 0 \\ \vdots & \vdots & \ddots & \vdots \\ \hline \end{vmatrix} \begin{vmatrix} 6 & 0 & 6 & 0 \\ \vdots & \ddots & \vdots \\ \hline \end{vmatrix} \begin{vmatrix} 6 & 0 & 6 & 0 \\ \vdots & \ddots & \vdots \\ \hline \end{vmatrix} \begin{vmatrix} 6 & 0 & 6 & 0 \\ \vdots & \ddots & \vdots \\ \hline \end{vmatrix}$ $\underline{\underline{0\ 2\ 0\ 2}}\ |\ \underline{\underline{0\ 3\ 0\ 3}}\ \ \underline{\underline{0\ 3\ 0\ 3}}\ |\ \underline{\underline{0\ 3\ 0\ 3}}\ \ \underline{\underline{0\ 3\ 0\ 3}}$ $\frac{6\ 0\ 6\ 0}{\cdot}\ \left|\ \frac{1\ 0\ \dot{1}\ 0}{\cdot}\ \right|\ \frac{2\ 0\ \dot{2}\ 0}{\cdot}\ \left|\ \frac{6\ 0\ 6\ 0}{\cdot}\ \right|\ \frac{6\ 0\ 6\ 0}{\cdot}\ \left|\ \frac{6\ 0\ 6\ 0}{\cdot}\ \right|\ \frac{6\ 0\ 6\ 0}{\cdot}\ \right|$ $\underline{0\ \dot{2}\ 0\ \dot{2}} \mid \underline{0\ 6\ 0\ 6} \quad \underline{0\ 6\ 0\ 6} \mid \underline{0\ 6\ 0\ 6} \quad \underline{0\ 6\ 0\ 6}$

将军令(片段)

 $1 = D \frac{2}{4}$ 右左右左 $\frac{3}{3}$ $\frac{3}$ $\frac{5555}{555} = \frac{2222}{5555} = \frac{3322}{5555} = \frac{3355}{5555} = \frac{2233}{5555} = \frac{6666}{5555} = \frac{6666}{5555}$ $\frac{6666}{\frac{1}{1}\cdot\frac{1}{1}\cdot\frac{1}{1}} \left| \frac{1122}{\frac{1}{1}\cdot\frac{3355}{1}} \right| \frac{3322}{\frac{1}{1}\cdot\frac{1}{1}} \left| \frac{1111}{\frac{1}{1}\cdot\frac{1}{1}} \right| \frac{6611}{\frac{1}{1}\cdot\frac{1}{1}} \left| \frac{5566}{\frac{1}{1}\cdot\frac{1}{1}\cdot\frac{1}{1}} \right|$ $\frac{1122}{\cdot \cdot \cdot \cdot \cdot} \left| \frac{3333}{\cdot \cdot \cdot \cdot \cdot \cdot} \right| \frac{1122}{\cdot \cdot \cdot \cdot \cdot \cdot} \left| \frac{5555}{\cdot \cdot \cdot \cdot \cdot \cdot} \left| \frac{6655}{\cdot \cdot \cdot \cdot \cdot} \right| \frac{3322}{\cdot \cdot \cdot \cdot} \right| \stackrel{3}{\cancel{\cancel{\cancel{3}}}} - \|$

"扫摇"是现代筝曲中常用的指法之一(符号 【 _ _ _ 」)。首先从练习勾托劈托开始,为旋律清楚,所以先练单纯的勾托劈托,其中托劈托三个动作是属于摇指的部分,因此弹这三个音时,需要用食指轻轻捏住大指悬腕摇,在整体练习过程中还需要保持音量的均衡,牢记要"慢"。然后加上食指、中指、无名指同时扫弦的动作,大概扫三四根弦,等到姿势确立后,中指再加上扫的动作,大概扫两三根弦,再加快速度,这样练习可以得到清楚、好听的扫摇。弹奏流畅后,再次提升整体速度,获得更为清晰悦耳的扫摇。

在教学或演奏过程中,扫摇容易出现的问题是:一是扫与摇不能有机结合,中指扫弦声音不均匀;二是大指摇弦杂音重;三是扫、摇前后不协调。

此种技巧在筝曲运用中有一个共同点,多数用在乐曲进行的高潮强奏之中,表情记号从f-ff不等,速度快、力度强,要求解决好速度、力度在扫摇技巧中的运用问题。

二、练习曲

练习曲一

 $1 = D \frac{4}{4}$

$$\frac{\hat{5} \, 5 \, 5 \, 5}{\hat{5} \, 5 \, 5 \, 5} \, \frac{5 \, 5 \, 5 \, 5}{\hat{5} \, 5 \, 5} \, \frac{5 \, 5 \, 5 \, 5}{\hat{5} \, 5 \, 5} \, \frac{5 \, 5 \, 5 \, 5}{\hat{5} \, 5 \, 5} \, \frac{6 \, 6 \, 6 \, 6}{\hat{5} \, 6 \, 6 \, 6} \, \frac{6 \, 6 \, 6 \, 6}{\hat{5} \, 6 \, 6} \, \frac{6 \, 6 \, 6 \, 6}{\hat{5} \, 6 \, 6 \, 6} \, \frac{6 \, 6 \, 6 \, 6}{\hat{5} \, 6 \, 6 \, 6} \, \frac{6 \, 6 \, 6 \, 6}{\hat{5} \, 6 \, 6} \, \frac{6 \, 6 \, 6 \, 6}{\hat{5} \, 6} \, \frac{6 \, 6 \, 6 \, 6}{\hat{5} \, 6} \, \frac{6 \, 6 \, 6 \, 6}{\hat{5} \, 6} \, \frac{6 \, 6 \, 6 \, 6}{\hat{5} \, 6} \, \frac{6 \, 6 \, 6 \, 6}{\hat{5} \, 6} \, \frac{6 \, 6 \, 6 \, 6}{\hat{5} \, 6} \, \frac{6 \, 6 \, 6}{\hat{5} \, 6} \, \frac{6 \, 6 \, 6 \, 6}{\hat{5} \, 6} \, \frac{6 \, 6 \, 6 \, 6}{\hat{$$

 (a)
 (a)

 $1 = D \frac{2}{4}$

 $\frac{\widehat{\widehat{5}} \ \widehat{5} \ 5 \ 5}{\widehat{5} \ \widehat{5} \ \widehat{5} \ 5} \ \frac{5}{\widehat{5}} \ \frac{5$

 $\frac{\hat{\hat{3}} \ 3 \ 3 \ 3}{3 \ 3 \ 3} \ \frac{3 \ 3 \ 3 \ 3}{3 \ 3} \ | \ \frac{5 \ 5 \ 5 \ 5}{3 \ 5} \ | \ \frac{6 \ 6 \ 6 \ 6}{3 \ 5} \ | \ \frac{1 \ i \ i \ i}{3 \ 5} \ | \ \frac{1 \ i \ i}{3 \ 5} \ | \ \frac{1 \ i \ i \ i}{3 \ 5} \ | \ \frac{1 \ i \ i \ i}{3 \ 5} \ | \ \frac{1 \ i \ i \ i}{3 \ 5} \ | \ \frac{1 \ i \ i \ i}{3 \ 5} \ | \ \frac{1 \ i \ i \ i}{3 \ 5} \ | \ \frac{1 \ i \ i \ i}{3 \ 5} \ | \ \frac{1 \ i \ i \ i}{3 \ 5} \ | \ \frac{1 \ i \ i \ i}{3 \ 5} \ | \ \frac{$

 $\hat{\hat{2}} \, \hat{\hat{2}} \, \hat{\hat{3}} \, \hat{\hat$

 $2\dot{2}\dot{2}\dot{2}$ $2\dot{2}\dot{2}\dot{2}$ $1\dot{1}\dot{1}\dot{1}$ $1\dot{1}\dot{1}$ $1\dot{1}\dot{1}$ $1\dot{1}\dot{1}$ $1\dot{1}\dot{1}$ $1\dot{1}\dot{1}$ $1\dot{1}\dot{1}$ $1\dot{1}\dot{1}$ $1\dot{1}\dot{1}$ $1\dot{1}\dot{1}$

雪娃娃

刘佳佳 曲 $1 = D \frac{4}{4}$ $\frac{\widehat{\widehat{5}} \ \widehat{5} \ \widehat{5} \ \widehat{5}}{5} \ \underline{\underbrace{6666}} \ \underline{\underbrace{5555}} \ \underline{\underbrace{6666}} \ \underline{\underbrace{5555}} \ \underline{\underbrace{3333}} \ \underline{\underbrace{1111}} \ \underline{\underbrace{1111}}$ 荷 雨 $1 = D \frac{4}{4}$ 刘佳佳 曲 <u>i i i i 6666 1 i i i 5555 5555 5555</u>

王昌元 曲

```
战台风(片段)
```

 $1 = D \frac{2}{4}$ $\frac{6\ 6\ 6\ 6}{\vdots\ \vdots\ \vdots}\ \frac{6\ 6\ 6\ 6}{\vdots\ \vdots\ \vdots}\ \left|\ \frac{1}{\vdots}\ 1\ 1\ 1\ \right|\ \frac{2\ 2\ 2\ 2}{\vdots}\ \left|\ \frac{3\ 3\ 3\ 3}{\vdots}\ \frac{3\ 3\ 3\ 3}{\vdots}\ \right|\ \frac{3\ 3\ 3\ 3}{\vdots}\ \left|\ \frac{3\ 3\ 3\ 3}{\vdots}\ \right|$ $\underbrace{\frac{3\ 3\ 3\ 3}{\vdots}}\,\,\underbrace{\frac{2\ 2\ 2\ 2}{\vdots}}\,\,\Big|\,\underbrace{\frac{1\ 1\ 1\ 1}{\vdots}}\,\,\underbrace{\frac{2\ 2\ 2\ 2}{\vdots}}\,\,\Big|\,\underbrace{\frac{3\ 3\ 3\ 3}{\vdots}}\,\,\underbrace{\frac{2\ 2\ 2\ 2}{\vdots}}\,\,\Big|\,\underbrace{\frac{3\ 3\ 3\ 3}{\vdots}}\,\,\underbrace{\frac{5\ 5\ 5\ 5}{\vdots}}$ $\left\| : \underbrace{\frac{5}{5}}_{5} \underbrace{\frac{5}{5}}_{5} \underbrace{\frac{5}{5}}_{5} \underbrace{\frac{5}{5}}_{5} \underbrace{\frac{5}{5}}_{5} \underbrace{\frac{1}{5}}_{5} \underbrace{\frac{1}{5}}_{5}$ $\underline{\underline{6666}} \ \underline{\underline{6666}} \ | \ \underline{\underline{1111}} \ \underline{\underline{2222}} \ | \ \underline{\underline{6666}} \ \underline{\underline{6666}} \ | \ \underline{\underline{6666}} \ | \ \underline{\underline{6666}} \ | \ \underline{\underline{6666}} \ |$ $\underline{\underline{3}\dot{3}\dot{3}\dot{3}}$ $\underline{\underline{2}\dot{2}\dot{2}\dot{2}}$ $|\underline{\underline{1}\dot{1}\dot{1}\dot{1}}$ $\underline{\underline{2}\dot{2}\dot{2}\dot{2}}$ $|\underline{\underline{3}\dot{3}\dot{3}\dot{3}}$ $\underline{\underline{2}\dot{2}\dot{2}\dot{2}}$ $|\underline{\underline{3}\dot{3}\dot{3}\dot{3}}$ $\underline{\underline{5}\dot{5}\dot{5}\dot{5}}$ $|\overset{6}{6}$ -

一、练习曲

练习曲一

 $1 = D \frac{2}{4}$

 $1 = D \frac{2}{4}$

 $\begin{bmatrix}
\frac{\hat{5} & \hat{5}}{5} & 5 & \hat{5} & | & \hat{1} & \hat{1} & | & \hat{1} & \hat{1} & | & \hat{5} & \hat{5} & | & 6 & \hat{6} & 3 & \hat{3} & | & 5 & \hat{5} & 2 & 2 & | & 3 & \hat{3} & 1 & 1 & | \\
\frac{\hat{5} & 5}{5} & \frac{5}{5} & \frac{5}{5} & \frac{5}{5} & | & 1 & 1 & 1 & | & 1 & 1 & 1 & \frac{5}{5} & \frac{5}{5} & | & \frac{6}{5} & 6 & \frac{3}{5} & \frac{3}{5} & \frac{3}{5} & \frac{1}{5} & \frac{1$

 $\begin{bmatrix}
2 & \underline{\dot{2}} & \underline{\dot{6}} & \underline{\dot{6}} & \underline{\dot{1}} & \underline{\dot{1}} & \underline{\dot{5}} & \underline{\dot{5}} & \underline{\dot{6}} & \underline{\dot{6}} & \underline{\dot{3}} & \underline{\dot{3}} & \underline{\dot{5}} & \underline{\dot{5}} & \underline{\dot{2}} & \underline{\dot{2}} & \underline{\dot{3}} & \underline{\dot{3}} & \underline{\dot{1}} & \underline{\dot{1}} & \underline{\dot{1}} & \underline{\dot{1}} & - & \| \\
\underline{\dot{2}} & \underline{\dot{2}} & \underline{\dot{6}} & \underline{\dot{6}} & \underline{\dot{1}} & \underline{\dot{1}} & \underline{\dot{5}} & \underline{\dot{5}} & \underline{\dot{6}} & \underline{\dot{6}} & \underline{\dot{6}} & \underline{\dot{3}} & \underline{\dot{3}} & \underline{\dot{5}} & \underline{\dot{5}} & \underline{\dot{2}} & \underline{\dot{2}} & \underline{\dot{3}} & \underline{\dot{3}} & \underline{\dot{1}} & \underline{\dot{1}} & \underline{\dot{1}} & \underline{\dot{1}} & - & \| \\
\underline{\dot{2}} & \underline{\dot{2}} & \underline{\dot{6}} & \underline{\dot{6}} & \underline{\dot{1}} & \underline{\dot{1}} & \underline{\dot{5}} & \underline{\dot{5}} & \underline{\dot{6}} & \underline{\dot{6}} & \underline{\dot{6}} & \underline{\dot{3}} & \underline{\dot{3}} & \underline{\dot{3}} & \underline{\dot{5}} & \underline{\dot{5}} & \underline{\dot{5}} & \underline{\dot{2}} & \underline{\dot{2}} & \underline{\dot{2}} & \underline{\dot{3}} & \underline{\dot{3}} & \underline{\dot{1}} & \underline{\dot{1}} & \underline{\dot{1}} & \underline{\dot{1}} & - & \| \\
\underline{\dot{2}} & \underline{\dot{2}} & \underline{\dot{6}} & \underline{\dot{6}} & \underline{\dot{6}} & \underline{\dot{1}} & - & \| \\
\underline{\dot{2}} & \underline{\dot{2}} & \underline{\dot{6}} & \underline{\dot{6}} & \underline{\dot{6}} & \underline{\dot{1}} & - & \| \\
\underline{\dot{2}} & \underline{\dot{3}} & \underline{\dot{3}} & \underline{\dot{1}} & \underline{\dot{1}} & \underline{\dot{1}} & \underline{\dot{1}} & - & \| \\
\underline{\dot{2}} & \underline{\dot{3}} & \underline{\dot{3}} & \underline{\dot{1}} &$

练习曲三

$$1 = D \frac{2}{4}$$

$$\begin{bmatrix} \frac{\hat{1}}{1} & \frac{\hat{5}}{5} & \frac{1}{1} & | & 2 & 2 & 6 & 2 & | & 3 & 3 & 1 & 3 & | & 5 & 5 & 2 & 5 & | & \hat{6} & \hat{6} & & 3 & \hat{6} & | \\ \frac{\hat{1}}{1} & \frac{\hat{1}}{5} & \frac{\hat{5}}{1} & \frac{\hat{1}}{2} & \frac{2}{5} & \frac{2}{5} & \frac{2}{5} & \frac{3}{5} & \frac{3}{5}$$

练习曲四

 $1 = D \frac{2}{4}$

 $\begin{bmatrix} 2 & 3 & 5 \\ \hline 1 & 2 & 3 & 5 \\ \hline \vdots & \vdots & \vdots & \vdots \end{bmatrix} = \begin{bmatrix} 2 & 3 & 5 & 6 \\ \hline \vdots & \vdots & \vdots & \vdots \end{bmatrix} = \begin{bmatrix} 3 & 5 & 6 & 1 \\ \hline \vdots & \vdots & \vdots & \vdots \end{bmatrix} = \begin{bmatrix} 5 & 6 & 1 & 2 \\ \hline \vdots & \vdots & \vdots & \vdots \end{bmatrix} = \begin{bmatrix} 5 & 6 & 1 & 2 \\ \hline \vdots & \vdots & \vdots & \vdots \end{bmatrix}$ $\left| \frac{\stackrel{\wedge}{1} \stackrel{\circ}{2} \stackrel{\circ}{3} \stackrel{\circ}{5}}{\stackrel{\circ}{\cdot} \stackrel{\circ}{\cdot} \stackrel{\circ}{\cdot} \stackrel{\circ}{\cdot}} \right| \frac{2356}{\stackrel{\circ}{\cdot} \stackrel{\circ}{\cdot} \stackrel{\circ}{\cdot} \stackrel{\circ}{\cdot} \stackrel{\circ}{\cdot}} \left| \frac{3561}{\stackrel{\circ}{\cdot} \stackrel{\circ}{\cdot} \stackrel{\circ}{\cdot} \stackrel{\circ}{\cdot}} \right| \frac{5612}{\stackrel{\circ}{\cdot} \stackrel{\circ}{\cdot} \stackrel{\circ}{\cdot}} = \frac{5612}{\stackrel{\circ}{\cdot} \stackrel{\circ}{\cdot} \stackrel{\circ}{\cdot}} = \frac{5612}{\stackrel{\circ}{\cdot} \stackrel{\circ}{\cdot} \stackrel{\circ}{\cdot}} = \frac{5612}{\stackrel{\circ}{\cdot} \stackrel{\circ}{\cdot} \stackrel{\circ}{\cdot}} = \frac{5612}{\stackrel{\circ}{\cdot} \stackrel{\circ}{\cdot}} = \frac{5612}{\stackrel{\circ}{\cdot}} = \frac{5612}{\stackrel{\circ}{\cdot}}$ $\left| \frac{\stackrel{\frown}{6} \stackrel{\frown}{1} \stackrel{\frown}{2} \stackrel{\Box}{3}}{\stackrel{\frown}{\cdot}} \frac{6123}{\stackrel{\frown}{\cdot}} \right| \frac{1235}{\stackrel{\frown}{\cdot}} \frac{1235}{\stackrel{\frown}{2}} \left| \frac{2356}{\stackrel{\frown}{2}} \frac{2356}{\stackrel{\frown}{2}} \right| \frac{356 \stackrel{\Large}{1}}{\stackrel{\frown}{3}} \frac{356 \stackrel{\Large}{1}}{\stackrel{\Large}{1}} \right|$ $\begin{bmatrix} & & & & & & \\ 6 & 1 & 2 & 3 \\ \hline & \vdots & \vdots & \vdots & \vdots \end{bmatrix} \begin{bmatrix} & 2 & 3 & 5 \\ \hline & \vdots & \vdots & \vdots \end{bmatrix} \begin{bmatrix} & 2 & 3 & 5 & 6 \\ \hline & \vdots & \vdots & \vdots & \vdots \end{bmatrix} \begin{bmatrix} & 2 & 3 & 5 & 6 \\ \hline & \vdots & \vdots & \vdots & \vdots \end{bmatrix} \begin{bmatrix} & 3 & 5 & 6 & 1 \\ \hline & \vdots & \vdots & \vdots & \vdots \end{bmatrix} \begin{bmatrix} & 3 & 5 & 6 & 1 \\ \hline & \vdots & \vdots & \vdots & \vdots \end{bmatrix}$ $\left[\begin{array}{cc|c} \underline{\overset{\circ}{5}} & \overset{\circ}{\dot{1}} & \overset{\smile}{\dot{2}} & \underline{5} & \underline{6} & \underline{\dot{1}} & \underline{\dot{2}} & \underline{\dot{3}} & \underline{\dot{6}} & \underline{\dot{1}} & \underline{\dot{2}} & \underline{\dot{3}} & \underline{\dot{5}} & \underline{\dot{1}} & \underline{\dot{2}} & \underline{\dot{3}} & \underline{\dot{5}} & \underline{\dot{6}} & \underline{\dot{2}} & \underline{\dot{3}} & \underline{\dot{5}} & \underline{\dot{6}} \\ \end{array}\right]$ $\frac{\stackrel{\wedge}{3} \stackrel{\circ}{5} \stackrel{\downarrow}{6} \stackrel{\downarrow}{1}}{3} \underbrace{356 \stackrel{\downarrow}{1}}{1} \underbrace{|\stackrel{\downarrow}{1} \stackrel{\circ}{6} \stackrel{\circ}{5} \stackrel{3}{3}}{653} \underbrace{6532} \underbrace{|\underbrace{5321}}{3216} \underbrace{3216} \underbrace{|\underbrace{2165}}{1653} \underbrace{1653}$ $\left| \underbrace{\frac{5 \cdot 3 \cdot 2}{6 \cdot 5 \cdot 3 \cdot 2}}_{} \underbrace{\frac{5 \cdot 3 \cdot 2 \cdot 1}{5 \cdot 3 \cdot 2}} \right| \underbrace{\frac{3 \cdot 2 \cdot 1}{5 \cdot 3 \cdot 2}}_{} \underbrace{\frac{5 \cdot 3 \cdot 2 \cdot 1}{5 \cdot 3 \cdot 2 \cdot 1}}_{} \underbrace{\frac{5 \cdot 3 \cdot 2 \cdot 1}{5 \cdot 3 \cdot 2 \cdot 1}}_{} \underbrace{\frac{1}{1}}_{} - \left\| \right|$ $\frac{6532}{6532} \frac{5321}{5 \cdot 1 \cdot 1} \left| \frac{3216}{5 \cdot 1 \cdot 1 \cdot 1} \left| \frac{2165}{5 \cdot 1 \cdot 1 \cdot 1} \right| \frac{653}{5 \cdot 1 \cdot 1 \cdot 1} \left| \frac{5321}{5 \cdot 1 \cdot 1 \cdot 1} \right| \frac{5321}{5 \cdot 1 \cdot 1 \cdot 1} \right| \hat{1} - \|$

瑶族舞曲(片段)

春 苗(片段)

 $1 = D \frac{3}{4}$

林坚 曲

$$\begin{bmatrix} 0 & \frac{1}{5} & \frac{1}{3} & \frac{1}{5} & | & 0 & \frac{1}{5} & \frac{1}{3} & \frac{1}{5} & | & 0 & \frac{1}{5} & \frac{1}{3} & \frac{1}{5} & | & 0 & \frac{1}{5} & \frac{1}{3} & \frac{1}{5} & | & \frac{1}{5} & \frac{1}{3} & \frac{1}{3} & | & 0 & 0 & | & \frac{1}{5} & \frac{1}{3} & | & 0 & 0 & | & \frac{1}{5} & \frac{1}{3} & | & 0 & 0 & | & 0 &$$

$$\begin{bmatrix} \dot{5}_{\%} & - & \dot{\dot{1}} & | & \dot{\dot{5}} & \dot{\dot{\dot{1}}} & \dot{\dot{5}} & \dot{\dot{\dot{3}}} & \dot{\dot{1}} & | & \dot{3}_{\%} & - & | & \dot{\dot{1}} & \dot{\dot{6}} & | & 5_{\%} & - & - & | & \dot{5}_{\%} & - & \dot{3} & | \\ 5 & 1 & 3 & | & 5 & 1 & 3 & | & 5 & 1 & 3 & | & 5 & 1 & 3 & | \\ 5 & 1 & 3 & | & 5 & 1 & 3 & | & 5 & 1 & 1 & | & 5 & 1 & 3 & | \\ \end{bmatrix}$$

$$\begin{bmatrix} \dot{5}_{\%} & - & \dot{i} & | & \dot{5} & \dot{i} & \dot{5} & \dot{3} & \dot{i} & | & \dot{3}_{\%} & - & | & \dot{1} & \dot{6} & | & \dot{1}_{\%} & - & - & | & \dot{\underline{6}} & \dot{\dot{1}} & \dot{5} & - & | \\ \\ 5 & 1 & 3 & | & 5 & 1 &$$

$$\begin{bmatrix} \frac{3}{5} & \dot{3} & - & | \frac{\dot{2}}{5} & \dot{3} & \dot{1} & - & | \frac{6}{5} \dot{1} & 5 & - & | 5 \cdot _{\mathscr{N}} & \dot{1} & \dot{2} \dot{1} & | \dot{2}_{\mathscr{N}} & - & - & | \\ 5 & 1 & 3 & | 5 & 1 & 3 & | 5 & 1 & 3 & | 5 & 1 & 3 & | 5 & 1 & 3 & | \end{bmatrix}$$

$$\begin{bmatrix} \frac{6}{1} & \frac{1}{5} & - & | \frac{3}{2} \frac{1}{5} & \frac{3}{3} & - & | \frac{1}{2} \frac{3}{3} & 1 & - & | \frac{6}{1} & 5 & - & | 5 \cdot \sqrt{3} & \frac{1}{2} \frac{2}{3} \frac{1}{3} \frac{1}{3} & - & - & | \\ \frac{5}{1} & 1 & 3 & | 5 & 1 & 3 & | 5 & 1 & 3 & | 5 & 1 & 3 & | 1 & 0 & 0 & | \end{bmatrix}$$

旱 天 雷

苏南民间乐曲 邱大成 改编 $1 = D \frac{2}{4}$ 2. 2. | Î | Î 2 1 6 3 $\frac{6}{6}$ $\frac{1}{6}$ $\frac{1}{5}$ $\frac{5}{3}$ $\frac{3235}{6561} | \frac{1}{5}$ _ 5 <u>5</u> * 55 55 **2** 3 5 3 2 6 1 6 5 3 * 5 <u>i</u> 5 1. **2** 5 <u>6</u> $\begin{vmatrix} \mathbf{3} & \mathbf{5} \end{vmatrix}$ 3 5 1 6 5 3 2 2321 2 2 $|\underline{5653}| |\underline{6561}| |\underline{5653}| |\underline{2351}| |\underline{6532}| |\underline{1}| |\underline{*}$ 3235 6561 $\frac{3235}{6561} = \frac{565}{5}$ 6 5 3 5 3 2 ()5 5 6165 3 * 5 2 5 6 5 <u>i</u> 7 5 6 3 5 1 2 5 6 5 3 * 33 6 5 3 2 5 <u>1</u> 2

上 楼

1=D $\frac{2}{4}$ 中板

河南筝曲 曹东扶 传谱 曹桂芬、曹桂芳 订谱

 $\frac{3}{2} \frac{2}{3} \frac{5}{5} \frac{5}{5} \frac{5}{3} \begin{vmatrix} \frac{1}{2} & \frac{$

 $\frac{3\overline{3}}{3}, \frac{3\overline{5}}{5} = \frac{\overline{6}}{165} = \frac{1}{4561} = \frac{\overline{5}}{5} =$

 $\frac{5}{5} \cdot \frac{1}{5} \cdot \frac{1$

 $\frac{2321}{6156} \begin{vmatrix} \frac{1}{1} & \frac{1}{1} & \frac{1}{1} \\ \frac{1}{1} & \frac{1}{1} & \frac{1}{1} \end{vmatrix} \begin{vmatrix} \frac{1}{1} & \frac{1}{1} & \frac{1}{1} \\ \frac{1}{1} & \frac{1}{1} & \frac{1}{1} \end{vmatrix} \begin{vmatrix} \frac{1}{1} & \frac{1}{1} & \frac{1}{1} \\ \frac{1}{1} & \frac{1}{1} & \frac{1}{1} & \frac{1}{1} \end{vmatrix} \begin{vmatrix} \frac{1}{1} & \frac{1}{1} & \frac{1}{1} \\ \frac{1}{1} & \frac{1}{1} & \frac{1}{1} & \frac{1}{1} \end{vmatrix} \begin{vmatrix} \frac{1}{1} & \frac{1}{1} & \frac{1}{1} \\ \frac{1}{1} & \frac{1}{1} & \frac{1}{1} & \frac{1}{1} \end{vmatrix} \begin{vmatrix} \frac{1}{1} & \frac{1}{1} & \frac{1}{1} & \frac{1}{1} \\ \frac{1}{1} & \frac{1}{1} & \frac{1}{1} & \frac{1}{1} & \frac{1}{1} \end{vmatrix} \begin{vmatrix} \frac{1}{1} & \frac{1}{1} & \frac{1}{1} & \frac{1}{1} \\ \frac{1}{1} & \frac{1}{1} & \frac{1}{1} & \frac{1}{1} & \frac{1}{1} \end{vmatrix} \begin{vmatrix} \frac{1}{1} & \frac{1}{1} & \frac{1}{1} & \frac{1}{1} & \frac{1}{1} \\ \frac{1}{1} & \frac{1}{1} & \frac{1}{1} & \frac{1}{1} & \frac{1}{1} & \frac{1}{1} & \frac{1}{1} \end{vmatrix} \begin{vmatrix} \frac{1}{1} & \frac{1}{1} & \frac{1}{1} & \frac{1}{1} \\ \frac{1}{1} & \frac{1}{1} & \frac{1}{1} & \frac{1}{1} & \frac{1}{1} & \frac{1}{1} \end{vmatrix} \begin{vmatrix} \frac{1}{1} & \frac{1}{1} & \frac{1}{1} & \frac{1}{1} \\ \frac{1}{1} & \frac{1}{1} & \frac{1}{1} & \frac{1}{1} & \frac{1}{1} & \frac{1}{1} \end{vmatrix} \begin{vmatrix} \frac{1}{1} & \frac{1}{1} & \frac{1}{1} & \frac{1}{1} \\ \frac{1}{1} & \frac{1}{1} & \frac{1}{1} & \frac{1}{1} & \frac{1}{1} & \frac{1}{1} & \frac{1}{1} \end{vmatrix} \begin{vmatrix} \frac{1}{1} & \frac{1}{1$

 $\frac{1}{4} \frac{5}{5} \frac{1}{1} \frac{5}{6} \frac{1}{1} \begin{vmatrix} \frac{1}{5} \\ \frac{1}{5} \end{vmatrix} + \frac{\frac{1}{5}}{5} \frac{1}{5} \frac{1}{5} \begin{vmatrix} \frac{1}{5} \\ \frac{1}{5} \end{vmatrix} + \frac{\frac{1}{5}}{5} \frac{1}{5} \frac{1}{5} \begin{vmatrix} \frac{1}{5} \\ \frac{1}{5} \end{vmatrix} + \frac{\frac{1}{5}}{5} \frac{1}{5} \begin{vmatrix} \frac{1}{5} \\ \frac{1}{5} \end{vmatrix} + \frac{\frac{1}{5}}{5} \begin{vmatrix} \frac{1}{5} \\ \frac{1}{5} \end{vmatrix} + \frac{$ $\frac{1}{1} \frac{7}{1} \cdot \frac{1}{1} \frac{111}{1} = \frac{1}{1} \cdot \frac{1}{1$

渔舟唱晚

1=D
$$\frac{4}{4}$$
\$\frac{4}{\text{lift}}\$
\$\frac{3}{8} \frac{5}{6} \frac{2}{2} \frac{2}{2} \frac{3}{3} \frac{5}{5} \frac{3}{3} \frac{3}{2} \frac{1}{1} \frac{1}{2} \frac{6}{6} \frac{1}{6} \frac{1}{1} \frac{1}{1} \frac{1}{2} \frac{6}{6} \frac{1}{1} \frac{1}{2} \frac{1}{6} \frac{1}{1} \f

 $\frac{3}{4}\frac{1}{1}$ \times $\frac{5}{4}$ $\frac{5}{1}$ \times $\frac{6}{1}$ \times $\frac{5}{1}$ \times $\frac{5}{1}$ \times $\frac{5}{1}$ \times $\frac{5}{1}$ \times $\frac{6}{1}$ \times $\frac{1}{1}$ \times $\frac{1}$ \times $\frac{1}{1}$ \times $\frac{1}{1}$ \times $\frac{1}{1}$ \times $\frac{1}{1}$ \times $\frac{5}{5}$ $\frac{5}{5}$ $\frac{5}{5}$ $\frac{7}{8}$ $\frac{3}{8}$ $\frac{3}{8}$ $\frac{8}{1}$ $\frac{6}{1}$ $\frac{6}{1}$ $\frac{6}{1}$ $\frac{6}{1}$ $\frac{6}{1}$ $\frac{6}{1}$ $\frac{5}{1}$ $\frac{5}{1}$ $\frac{5}{1}$ $\frac{5}{1}$ $\frac{5}{1}$ $\frac{5}{1}$ $\frac{5}{1}$ $\frac{5}{1}$ $\frac{5}{1}$ $\frac{5}{1}$ $\frac{5}{\cdot}$ $\frac{5}{\cdot}$ $\frac{5}{\cdot}$ $\frac{5}{\cdot}$ $\frac{5}{\cdot}$ $\frac{5}{\cdot}$ $\frac{5}{\cdot}$ $\frac{5}{\cdot}$ $\frac{5}{\cdot}$ $\frac{2}{\cdot}$ $\frac{2}{\cdot}$ $\frac{2}{\cdot}$ $\frac{2}{\cdot}$ $\frac{3}{2}$ $\frac{3}$ $\frac{5}{\cdot} \cdot \frac{5}{\cdot} \cdot \frac{1}{\cdot} \cdot \frac{1}{\cdot} = \frac{1}{\cdot} \cdot \frac{2}{\cdot} \cdot \frac{5}{\cdot} \cdot \frac{6}{\cdot} \cdot \frac{6}$

 $\underline{3} \quad \underline{3} \quad \underline{5} \quad \underline{5} \quad \underline{5} \quad \underline{2} \quad \underline{2} \quad \underline{3} \quad \underline{3} \quad \underline{3} \quad \underline{6} \quad \underline{\overset{*}{=}} \underline{3} \quad \underline{\overset{*}{2}} \quad \underline{\overset{*}{1}} \quad \underline{\overset{*}{1}} \quad - \quad \underline{\overset{*}{1}} \quad \underline{\overset{*}{1}} \quad - \quad \underline{\overset{*}{1}} \quad \underline{\overset{$

春苗

$$\begin{bmatrix} \frac{3}{5} & \dot{3} & - & | & \frac{2}{5} & \dot{3} & \dot{1} & - & | & \frac{6}{5} & \dot{1} & 5 & - & | & 5 \cdot _{\mathscr{R}} & & \dot{1} & \dot{2} & \dot{1} & | & 2 _{\mathscr{R}} & - & - \\ 5 & 1 & 3 & | & 5 & 1 & 3 & | & 5 & 1 & 3 & | & 5 & 1 & 3 & | & 5 & 1 & 3 \\ \end{bmatrix}$$

```
\begin{bmatrix} \frac{6}{1} & \frac{1}{5} & - & |\frac{3}{2}\frac{1}{5} & \frac{3}{3} & - & |\frac{1}{2}\frac{1}{3} & 1 & - & |\frac{6}{1} & 5 & - & |5._{\%} & \underline{1} & \underline{2} & \underline{1} \\ 5 & 1 & 3 & |5 & 1 & 3 & |5 & 1 & 3 & |5 & 1 & 3 & |5 & 1 & 3 \end{bmatrix}
   \begin{bmatrix} \frac{\dot{5}}{\dot{3}} & \frac{\dot{3}}{\dot{1}} & | & \frac{\dot{3}}{\dot{3}} & \frac{\dot{3}}{\dot{3}} & \frac{\dot{3}}{\dot{5}} & | & \frac{\dot{2}}{\dot{1}} & | & | & \frac{\dot{5}}{\dot{1}} & | & \frac{\dot{5}}{\dot

\begin{bmatrix}
\dot{2} & \dot{\dot{1}} & \dot{\dot{2}} & \dot{\dot{5}} & \dot{\dot{
              \begin{bmatrix} \frac{5}{3} & \frac{3}{3} & \frac{1}{3} & | \frac{5}{5} & \frac{5}{5} & \frac{5}{1} & | \frac{5}{5} & \frac{3}{5} & \frac{5}{5} & | \frac{5}{5} & \frac{5}{1} & | \frac{5}{5} & \frac{3}{3} & \frac{3}{1} & | \frac{3}{3} & \frac{3}{3} & \frac{3}{3} & \frac{5}{5} \\ \frac{5}{3} & \frac{3}{3} & 1 & | \frac{5}{5} & \frac{5}{5} & | \frac{5}{5} & \frac{5}{5} & | \frac{5}{5} & \frac{5}{5} & | \frac{5}{5} & \frac{3}{3} & \frac{3}{1} & | \frac{3}{3} & \frac{3}{3} & \frac{3}{3} & \frac{5}{5} \\ 0 & 0 & | \frac{0}{5} & \frac{5}{5} & 0 & | 0 & 0 & | \frac{0}{5} & \frac{5}{5} & 0 & | 0 & 0 & | \frac{0}{3} & \frac{3}{3} & \frac{3}{5} & | \frac{5}{5} & | \frac{5}{5} & \frac{3}{5} & \frac{3}{5} & | \frac{1}{5} & \frac{3}{3} & \frac{3}{3} & \frac{1}{3} & | \frac{3}{3} & \frac{3}{3} & \frac{3}{3} & \frac{5}{5} & | \frac{5}{5} & \frac{3}{5} & \frac{3}{5} & | \frac{1}{5} & \frac{3}{3} & \frac{3}{3} & \frac{1}{3} & | \frac{3}{3} & \frac{3}{3} & \frac{3}{3} & \frac{5}{3} & \frac{5}{3} & | \frac{1}{5} & \frac{3}{3} & \frac{3}{3} & \frac{1}{3} & | \frac{3}{3} & \frac{3}{3} & \frac{3}{3} & \frac{5}{3} & | \frac{1}{3} & \frac{3}{3} & \frac{3}{3} & \frac{3}{3} & \frac{3}{3} & \frac{1}{3} & | \frac{3}{3} & \frac{3}{3} & \frac{3}{3} & \frac{1}{3} & | \frac{3}{3} & \frac{3}{3} & \frac{3}{3} & \frac{1}{3} & | \frac{3}{3} & \frac{3}{3} & \frac{3}{3} & \frac{1}{3} & | \frac{3}{3} & \frac{3}{3} & \frac{3}{3} & \frac{1}{3} & | \frac{3}{3} & \frac{3}{3} & \frac{3}{3} & \frac{1}{3} & | \frac{3}{3} & \frac{3}{3} & \frac{3}{3} & \frac{1}{3} & | \frac{3}{3} & \frac{3}{3} & \frac{3}{3} & \frac{1}{3} & | \frac{3}{3} & \frac{3}{3} & \frac{3}{3} & \frac{1}{3} & | \frac{3}{3} & \frac{3}{3} & \frac{3}{3} & \frac{1}{3} & | \frac{3}{3} & \frac{3}{3} & \frac{3}{3} & \frac{1}{3} & | \frac{3}{3} & \frac{3}{3} & \frac{3}{3} & \frac{1}{3} & | \frac{3}{3} & \frac{1}
```

$$\begin{bmatrix} \frac{1}{1} & 0 & \frac{3}{3} & 0 & | \frac{5}{5} & 0 & \frac{3}{3} & 0 & | \frac{1}{1} & 0 & \frac{3}{3} & 0 & | \frac{5}{5} & 0 & \frac{3}{3} & 0 & | \frac{1}{5} & 0 & \frac{3}{3} & 0 & | \frac{1}{5} & 0 & \frac{3}{3} & 0 & | \frac{1}{5} & 0 & \frac{3}{5} & \frac{1}{6} & \frac{1}{1} & 0 & \frac{1}{5} & \frac{1}{6} & \frac{1}{3} & 0 & \frac{1}{3} & \frac{1}{6} & \frac{1}{3} & \frac{1}$$

高山流水

```
浙江筝曲
王巽之 传谱
项斯华 演奏谱
1 = D \frac{2}{4}
典雅、舒展 慢板 ]=44
                                                                                          5. 6 561
                                                                                                                            6
6 6 5
                                                                     2
1
2
3
5
                                                                <u>1 2. 2</u><sub>//</sub>
                                                                    5
                                                                              \begin{array}{c|c} & \begin{array}{c} \\ 2 & 6 & 5 \end{array} & 3^{2} & 3 & 2 \end{array} \begin{array}{c} \\ \end{array}
                                                                                                                                                                  6
                                                                                                                                                                                    2 2 2 :
                                                                    *<u>5</u>
          左
                                             左
                                                                                                                   <u>``</u> <u>6 i</u>
                                                                   <u>...</u>
<u>6.</u>
                                                                                          3
                                                                                  4
                                                                                            3
                                                                                                                                                         3 6 5
                                                                                                                                               2
                                                                                                           <u>...</u>
<u>2.</u>
                                                                                                                     3
                                                                                                                                                         1
                                                           <sup>ĕ</sup>_<u>5</u>
                                                                        35. 5<sub>4/</sub>
```

$$\frac{5}{5} \frac{35}{35} \cdot \frac{5}{5} \cdot \frac{3}{4} \begin{vmatrix} \frac{3}{2} \cdot \frac{3}{2} \cdot \frac{3}{2} \cdot \frac{1}{3} \end{vmatrix} \begin{vmatrix} \frac{6}{6} \cdot \frac{2}{2} \cdot \frac{1}{2} \cdot \frac{1}{6} \end{vmatrix} \begin{vmatrix} \frac{5}{5} \cdot \frac{5}{5} \cdot \frac{1}{6} \end{vmatrix} \begin{vmatrix} \frac{6}{6} \cdot \frac{2}{2} \cdot \frac{1}{2} \cdot \frac{1}{6} \end{vmatrix} \begin{vmatrix} \frac{5}{5} \cdot \frac{5}{5} \cdot \frac{1}{6} \end{vmatrix} \begin{vmatrix} \frac{5}{5} \cdot \frac{1}{5} \cdot \frac{1}{5} \end{vmatrix} \begin{vmatrix} \frac{5}{5} \cdot \frac{1}{5} \cdot \frac$$

汉宫秋月

$$\hat{5}$$
 2 $\hat{5}$ | $\hat{3}$ 2 2 1 2 | 1 1 532165 : $\hat{1}$ 1 0

演奏提示

这是一首八板体的山东慢板传统筝曲。乐曲通过特有的揉、吟、滑、按等技法的运用,以缓慢的速度描绘了宫中仕女们的悲惨遭遇,以缠绵凄凉、悲郁哀诉的音调,表现了她们对月思乡的伤感及愤懑的心情。

洞庭新歌

$$\begin{bmatrix}
1 & 6 & 1 & 2 & 3 & | 5 & 5 & 2 & - & | 2 & 2 & 2 & 6 & | 5 & - & 2 & 0 & | \\
1 & i & 5 & 2 & | 1 & 5 & i & 2 & | 1 & 5 & 2 & | 1 & 3 & 5 & 0 & |
\end{bmatrix}$$

(二) 热情的小快板

$$\begin{bmatrix} \frac{2}{4} & \frac{2}{2} & 5 & 5 & 5 & 6 & 5 & \frac{2}{2} & \frac{2}{2} & 5 & 5 & 5 & 6 & 5 & \frac{2}{2} & \frac{2}{5} & \frac{5}{5} & \frac{5}{6} & \frac{2}{5} & \frac{5}{6} & \frac{2}{5} & \frac{2}{5} & \frac{5}{6} & \frac{2}{5} & \frac{$$

$$\begin{bmatrix}
\frac{\dot{5}}{5} & \dot{2} & \dot{2} & | & \dot{2} & \dot{2} & \dot{5} & \dot{5} & \dot{6} & | & \dot{5} & \dot{5} & \dot{3} & \dot{2} & \dot{1} & 6 & 5 & 5 & | & \dot{2} & \dot{2} & \dot{3} & | \\
\underline{0} & \dot{5} & 0 & \dot{5} & | & \dot{5} & 0 & \dot{5} & | & 0 & \dot{5} & | & 0 & 0 & | & 0 & 0 & | & 0
\end{bmatrix}$$

$$\underbrace{\begin{smallmatrix} 5 & 5 \\ \hline 5 & 6 \end{smallmatrix}}, \quad \left| \begin{smallmatrix} \dot{1} \\ \dot{\underline{1}} & \underline{56} & \underline{5} & \underline{5} \\ \hline \vdots & \underline{56} & \underline{5} & \underline{5} \\ \end{smallmatrix} \right| \underbrace{\begin{smallmatrix} 2 \cdot & 4 \\ \hline \underline{5} & \underline{6} \\ \hline \end{bmatrix}}_{\begin{smallmatrix} 5 & 6 \\ \hline \vdots & \underline{56} \\ \hline \end{bmatrix}}, \quad \underbrace{\begin{smallmatrix} \dot{1} \\ 5 & \underline{5} \\ \underline{5} & \underline{5} \\ \underline{5} & \underline{5} \\ \underline{5} & \underline{5} \\ \end{bmatrix}}_{\begin{smallmatrix} 5 & 5 \\ \hline \underline{5} & \underline{5} \\ \end{bmatrix}}_{\begin{smallmatrix} 1 & 1 \\ \underline{1} \\ \end{bmatrix}}$$

```
 \begin{bmatrix} \underline{i \ 0 \ i \ 0} & \underline{\dot{2} \ 0 \ i \ 0} & \underline{\dot{6} \ 0 \ 6 \ 0} & \underline{\dot{6} \ 0 \ 6 \ 0} & \underline{\dot{1} \ 0 \ 6 \ 0} & \underline{\dot{6} \ 0 \ i \ 0} & \underline{\dot{2} \ 0 \ \dot{2} \ 0} & \underline{\dot{5} \ 0 \ \dot{5} \ 0} \\ \underline{\underline{\dot{0} \ i \ 0 \ i} & \underline{\dot{0} \ \dot{2} \ 0 \ \dot{1}} & \underline{\dot{0} \ \dot{6} \ 0 \ \dot{6}} & \underline{\dot{0} \ \dot{6} \ 0 \ \dot{1}} & \underline{\dot{0} \ \dot{2} \ 0 \ \dot{2}} & \underline{\dot{5} \ \dot{0} \ \dot{5} \ 0} \\ \end{bmatrix} 

\begin{bmatrix}
\frac{\dot{3} \ 0 \ \dot{3} \ 0}{2} \ \frac{\dot{2} \ 0 \ \dot{3} \ 0}{2} \ | \ \frac{\dot{1} \ 0 \ \dot{1} \ 0}{2} \ | \ \frac{\dot{1} \ 0 \ \dot{1} \ 0}{2} \ | \ \frac{\dot{2} \ 0 \ \dot{2} \ 0}{2} \ | \ \frac{\dot{2} \ 0 \ \dot{2} \ 0}{2} \ | \ \frac{\dot{2} \ 0 \ \dot{2} \ 0}{2} \ | \ \frac{\dot{2} \ 0 \ \dot{2} \ 0}{2} \ | \ \frac{\dot{2} \ 0 \ \dot{2} \ 0}{2} \ | \ \frac{\dot{2} \ 0 \ \dot{2} \ 0}{2} \ | \ \frac{\dot{2} \ 0 \ \dot{2} \ 0}{2} \ | \ \frac{\dot{2} \ 0 \ \dot{2} \ 0}{2} \ | \ \frac{\dot{2} \ 0 \ \dot{2} \ 0}{2} \ | \ \frac{\dot{2} \ 0 \ \dot{2} \ 0}{2} \ | \ \frac{\dot{2} \ 0 \ \dot{2} \ 0}{2} \ | \ \frac{\dot{2} \ 0 \ \dot{2} \ 0}{2} \ | \ \frac{\dot{2} \ 0 \ \dot{2} \ 0}{2} \ | \ \frac{\dot{2} \ 0 \ \dot{2} \ 0}{2} \ | \ \frac{\dot{2} \ 0 \ \dot{2} \ 0}{2} \ | \ \frac{\dot{2} \ 0 \ \dot{2} \ 0}{2} \ | \ \frac{\dot{2} \ 0 \ \dot{2} \ 0}{2} \ | \ \frac{\dot{2} \ 0 \ \dot{2} \ 0}{2} \ | \ \frac{\dot{2} \ 0 \ \dot{2} \ 0}{2} \ | \ \frac{\dot{2} \ 0 \ \dot{2} \ 0}{2} \ | \ \frac{\dot{2} \ 0 \ \dot{2} \ 0}{2} \ | \ \frac{\dot{2} \ 0 \ \dot{2} \ 0}{2} \ | \ \frac{\dot{2} \ 0 \ \dot{2} \ 0}{2} \ | \ \frac{\dot{2} \ 0 \ \dot{2} \ 0}{2} \ | \ \frac{\dot{2} \ 0 \ \dot{2} \ 0}{2} \ | \ \frac{\dot{2} \ 0 \ \dot{2} \ 0}{2} \ | \ \frac{\dot{2} \ 0 \ \dot{2} \ 0}{2} \ | \ \frac{\dot{2} \ 0 \ \dot{2} \ 0}{2} \ | \ \frac{\dot{2} \ 0 \ \dot{2} \ 0}{2} \ | \ \frac{\dot{2} \ 0 \ \dot{2} \ 0}{2} \ | \ \frac{\dot{2} \ 0 \ \dot{2} \ 0}{2} \ | \ \frac{\dot{2} \ 0 \ \dot{2} \ 0}{2} \ | \ \frac{\dot{2} \ 0 \ \dot{2} \ 0}{2} \ | \ \frac{\dot{2} \ 0 \ \dot{2} \ 0}{2} \ | \ \frac{\dot{2} \ 0 \ \dot{2} \ 0}{2} \ | \ \frac{\dot{2} \ 0 \ \dot{2} \ 0}{2} \ | \ \frac{\dot{2} \ 0 \ \dot{2} \ 0}{2} \ | \ \frac{\dot{2} \ 0 \ \dot{2} \ 0}{2} \ | \ \frac{\dot{2} \ 0 \ \dot{2} \ 0}{2} \ | \ \frac{\dot{2} \ 0 \ \dot{2} \ 0}{2} \ | \ \frac{\dot{2} \ 0 \ \dot{2} \ 0}{2} \ | \ \frac{\dot{2} \ 0 \ \dot{2} \ 0}{2} \ | \ \frac{\dot{2} \ 0 \ \dot{2} \ 0}{2} \ | \ \frac{\dot{2} \ 0 \ \dot{2} \ 0}{2} \ | \ \frac{\dot{2} \ 0 \ \dot{2} \ 0}{2} \ | \ \frac{\dot{2} \ 0 \ \dot{2} \ 0}{2} \ | \ \frac{\dot{2} \ 0 \ \dot{2} \ 0}{2} \ | \ \frac{\dot{2} \ 0 \ \dot{2} \ 0}{2} \ | \ \frac{\dot{2} \ 0 \ \dot{2} \ 0}{2} \ | \ \frac{\dot{2} \ 0 \ \dot{2} \ 0}{2} \ | \ \frac{\dot{2} \ 0 \ \dot{2} \ 0}{2} \ | \ \frac{\dot{2} \ 0 \ \dot{2} \ 0}{2} \ | \ \frac{\dot{2} \ 0 \ \dot{2} \ 0}{2} \ | \ \frac{\dot{2} \ 0 \ \dot{2} \ 0}{2} \ | \ \frac{\dot{2} \ 0 \ \dot{2} \ 0}{2} \ | \ \frac{\dot{2} \ 0 \ \dot{2} \ 0}{2} \ | \ \frac{\dot{2} \ 0 \ \dot{2} \ 0}{2} \ | \ \frac{\dot{2} \ 0 \ \dot{2} \ 0}{2} \ | \ \frac{\dot{2} \ 0 \ \dot{2} \ 0}{2} \ | \ \frac{\dot{2} \ 0 \ \dot{2} \ 0}{2} \ |
 \begin{bmatrix} \frac{5}{5} & 5 & 6 & \frac{\dot{2}}{2} & \dot{2} & \dot{2} & \dot{2} & \frac{\dot{2}}{2} & \dot{2} & \dot{2

\begin{bmatrix}
\frac{1}{1} & 1 & 1 & 1 & 2 & 2 & 1 & 1 & | & \frac{6}{6} & 6 & 6 & | & \frac{6}{6} & 6 & 6 & | & \frac{1}{1} & 1 & 1 & | & \frac{2}{2} & 2 & 2 & 2 & \frac{5}{5} & 5 & 5 & 5 & | \\
\frac{2}{5} & 0 & | & \frac{3}{6} & 0 & | & \frac{3}{6} & 0 & | & \frac{2}{5} & 0 & | & |
\end{bmatrix}
```

$$\begin{bmatrix} \frac{3}{3} & \frac{3}{3} & \frac{3}{3} & \frac{3}{3} & \frac{2}{3} & \frac{2}{3} & \frac{3}{3} & \frac{1}{3} & \frac{$$

$$\begin{bmatrix} \frac{5}{5} & \frac{1}{5} & \frac{$$

(四) 如歌的慢板
$$\frac{4}{4}$$
 5. $\underbrace{1653}_{1653}$ 2 2 5. $\underbrace{3216}_{165}$ 5 2 5 7 1 2 - $\underbrace{1}_{16}$ 6 2: 1

$$\dot{5}$$
 $\dot{2}$ $\dot{3}$ $\dot{5}$ $\dot{3}$ $\dot{2}$ $\dot{1}$ $\dot{1}$ $\dot{2}$. $\dot{1}$ $\dot{6}$ $\dot{5}$ $\dot{3}$ $\dot{2}$ $\dot{2}$ $\dot{2}$ $\dot{2}$ $\dot{1}$ $\begin{vmatrix} 5 - 5 - \end{vmatrix}$

$$\begin{bmatrix} 5 \\ 5 \\ \vdots \\ 2 \\ 2 \\ \vdots \\ 3 \\ \vdots \\ 2 \\ 1 \end{bmatrix} = \begin{bmatrix} 6 \\ 1 \\ 2 \\ 1 \end{bmatrix} = \begin{bmatrix} 5 \\ 2 \\ 2 \\ 1 \end{bmatrix} = \begin{bmatrix} 5 \\ 2 \\ 2 \\ 1 \end{bmatrix} = \begin{bmatrix} 5 \\ 2 \\ 2 \\ 1 \end{bmatrix} = \begin{bmatrix} 5 \\ 2 \\ 2 \\ 1 \end{bmatrix} = \begin{bmatrix} 5 \\ 2 \\ 2 \\ 1 \end{bmatrix} = \begin{bmatrix} 5 \\ 2 \\ 2 \\ 2 \end{bmatrix} = \begin{bmatrix} 5 \\ 2 \\ 2 \end{bmatrix} =$$

$$\begin{bmatrix} 6 & - & 6 & - & \begin{vmatrix} 1 & & 6 & 1 & 2 & 3 & | 5 & 5 & 2 & - & | \\ & \dot{5} & \dot{1} & & 2 & | 1 & \dot{5} & \dot{2} & | 1 & \dot{5} & \dot{1} & 2 & | \end{bmatrix}$$

演奏提示:

- 1.小快板应弹得活跃而诙谐,乐曲速度不宜过快。
- 2. "扫摇段"的技巧应分段练习,即先练"快拨"(亦有人称"摇指")等旋律,待熟练之后再做每拍一次的"扫弦"。

出水莲

$$\frac{4.\cancel{5}}{6} \quad \frac{5}{5} \quad \frac{5}{4} \quad \begin{vmatrix} 2 & 2 & 2 & 5 \\ \frac{2}{5} & 2 & \frac{1}{5} & \frac{1}{5$$

$$\frac{5}{5} = \frac{\hat{16}}{5} = \frac{5^{2} \cdot 6}{5^{2} \cdot 6} = \frac{1}{1} = \frac{1}$$

$$\frac{\hat{16}}{5} \underbrace{5 \ 5}^{\prime} \ \underbrace{5 \ 5}^{\prime} \underbrace{4} \ \underbrace{2 \ 2 \ 3}_{\cdot} \underbrace{5 \ 5} \ \underbrace{1 \ 2}_{\cdot} \underbrace{2 \ 2} \underbrace{5 \ 5 \ 4}_{\cdot} \underbrace{5} \underbrace{5 \ 4}_{\cdot} \underbrace{5} \underbrace{2} \underbrace{2 \ 2}_{\cdot} \underbrace{2 \ 2} \underbrace{2 \ 2}_{\cdot} \underbrace{2 \ 2$$

$$\frac{2}{2}$$
 $\frac{\hat{1}_{6}}{\hat{5}_{5}} \frac{5}{2}$ $\frac{2}{\hat{5}_{5}} \frac{1}{2}$ $\frac{4}{5} \frac{\hat{5}_{5}}{\hat{6}_{6}} \frac{4^{2} \hat{2}_{5}}{\hat{5}_{5}}$ $\frac{1}{1} \frac{1}{2} \frac{1}{1} \frac{1}{2}$ $\frac{1}{1} \frac{1}{2} \frac{1}{1} \frac{1}{2}$

演奏提示:

这是一首软套中州古曲,是一首抒怀叙志的乐曲。据钱热储《清乐调谱选》所载,此曲的题解:"盖以红莲出水,吟乐之初奏,豪征其艳嫩也。"乐曲虽以出水莲为题,实为套曲前面的引子部分,曲调幽静、高雅,表现了莲花"出污泥而不染"的高尚情操。演奏时请注意乐曲速度的平缓与旋律中的Fa、Si(近与降Si)的多变。

寒鸦戏水

 $1 = G \frac{4}{4} \frac{2}{4}$ 潮州筝曲 郭鹰 传谱 重六调 曹正 记谱 【一】头板 慢板 $\frac{2 \cdot 21}{5 \cdot 1} \cdot \frac{7 \cdot 13}{5 \cdot 13} \cdot \frac{2 \cdot 2653216}{5 \cdot 13} = \frac{5 \cdot 5}{5 \cdot 13} \cdot \frac{5 \cdot 5}{5 \cdot 13} \cdot \frac{5 \cdot 5}{5 \cdot 13} \cdot \frac{1 \cdot 13}{5 \cdot 13} \cdot \frac{1$ $\frac{5555}{5556} = \frac{1}{5556} = \frac{1}{2652} = \frac{1}{4} = \frac{1}{4} = \frac{1}{22} = \frac{1}{21} = \frac{1}{51} = \frac{1}{57} = \frac{1}{1.3} = \frac{1}{2175} = \frac{1}{1.3} = \frac{1}{$ $\frac{\widehat{3216}}{\underline{5}} \underbrace{5}_{\underline{5}} \underbrace{5}_{\underline{625}} \underbrace{4}_{\underline{4}} \underbrace{4}_{\underline{2}} \underbrace{2}_{\underline{5}} \underbrace{5}_{\underline{5}} \underbrace{5}_{\underline{5}} \underbrace{1}_{\underline{2}} \underbrace{2}_{\underline{16}} \underbrace{5}_{\underline{5}} \underbrace{5}_{\underline{5}} \underbrace{3}_{\underline{2}} \underbrace{1}_{\underline{72}} \underbrace{10}_{\underline{10}} \underbrace{1}_{\underline{1}} \underbrace{3}_{\underline{2}} \underbrace{1}_{\underline{72}} \underbrace{1}_{\underline{0}} \underbrace{1}_{\underline{5}} \underbrace{1}$ $\begin{bmatrix} 1 \\ 2 \end{bmatrix}$ 4 4 $\begin{bmatrix} \underline{5} & \underline{5} \end{bmatrix}$ $\begin{bmatrix} \underline{5} & \underline{2} & \underline{4} & \underline{5} & \underline{2} & \underline{5} \end{bmatrix}$ $\begin{bmatrix} \underline{1} & \underline{$

 $\underbrace{6\ 6'}_{\bullet}\ \underbrace{6\ i}_{\bullet}\ \underbrace{5\ 5}_{\bullet}\ \underbrace{4\ 6}_{\bullet}\ \Big|\underbrace{\frac{1}{5}}_{5\ 6}\ \underbrace{3\ 5}_{\bullet}\ \underbrace{2\ 1}_{\bullet}\ \underbrace{2\ 0}_{\bullet}\ \Big|\underbrace{\frac{1}{2}}_{2}\ \underbrace{3\ 5}_{\bullet}\ \underbrace{\frac{1}{2}\ 1\ 3}_{\bullet}\ \underbrace{2\ 0}_{\bullet}\ \Big|$ $\frac{\widehat{3216}}{5}$ 5 $\frac{1}{2} | \hat{1} | \hat{1}$ $\underline{2} \ \dot{\underline{2}} \ \dot{\underline{3}} \ \underline{1} \ \dot{1} \ \dot{\underline{3}} \ | \ 2 \ \dot{\underline{2}} \ \overset{\underline{\underline{532}}}{\underline{\underline{1}}} \ \dot{\underline{1}} \ \dot{\underline{2}} \ \underline{7} \ \dot{\underline{6}} \ | \ \overset{\underline{\underline{5}}}{\underline{5}} \ \underline{4} \ \underline{6} \ 5 \ \overset{\underline{\underline{5}}}{\underline{5}} \ \underline{} \ - \ | \$ $\frac{3216}{-5} \ 5 \ \frac{1}{1} \ \frac{7}{7} \ \frac{1}{1} \ \frac{1}{5} \ | \ \frac{5}{7} \ 7 \ 7 \ 7 \ - \ | \ \frac{6532}{-1} \ \frac{1}{1} \ \frac{3}{1} \ \frac{2}{3} \ \frac{2}{3} \ 2$ $\frac{1}{2}$ 1 $\frac{1}{2}$ 2 $\frac{653}{2}$ 2 $\frac{1}{2}$ 7 $\frac{1}{2}$ 1 $\frac{653}{2}$ 2 2 $\underbrace{5}_{} 5 \quad \underbrace{4}_{} \stackrel{\bigcirc }{\overset{\smile}{\overset{\smile}}\overset{\smile}{\overset{\smile}{\overset{\smile}}\overset{\smile}{\overset{\smile}}\overset{\smile}{\overset{\smile}}\overset{\smile}{\overset{\smile}}\overset{\smile}{\overset{\smile}}\overset{\smile}{\overset{\smile}}\overset{\smile}{\overset{\smile}}\overset{\smile}{\overset{\smile}}\overset{\smile}{\overset{\smile}}\overset{\smile}{\overset{\smile}}\overset{\smile}{\overset{\smile}}\overset{\smile}{\overset{\smile}}\overset{\smile}{\overset{\smile}{\overset{\smile}}\overset{\smile}{\overset{\smile}}\overset{\smile}{\overset{\smile}}\overset{\smile}{\overset{\smile}}\overset{\smile}{\overset{\smile}}\overset{\smile}{\overset{\smile}}\overset{\smile}{\overset{\smile}}\overset{\smile}{\overset{\smile}}\overset{\smile}{\overset{\smile}}\overset{\smile}{\overset{\smile}}\overset{\smile}{\overset{\smile}}\overset{\smile}{\overset{\smile}}\overset{\smile}{\overset{\smile}}\overset{\smile}{\overset{\smile}}\overset{\smile}{\overset{\smile}}\overset{\smile}{\overset{\smile}}\overset{\smile}{\overset{\smile}}\overset{\smile}{\overset{\smile}}\overset{\smile}{\overset{\smile}}\overset{\smile}{\overset{\smile}{\overset{\smile}}\overset{\smile}{\overset{\smile}}\overset{\smile}{\overset{\smile}}\overset{\smile}{\overset{\smile}}\overset{\smile}{\overset{\smile}}\overset{\smile}{\overset{\smile}}\overset{\smile}{\overset{\smile}}\overset{\smile}{\overset{\smile}}\overset{\smile}{\overset{\smile}}\overset{\smile}{\overset{\smile}}\overset{\smile}{\overset{\smile}}\overset{\smile}{\overset{\smile}}\overset{\smile}{\overset{\smile}{\overset{\smile}}\overset{\smile}{\overset{\smile}}\overset{\smile}{\overset{\smile}}\overset{\smile}{\overset{\smile}}\overset{\smile}{\overset{\smile}}\overset{\smile}{\overset{\smile}}\overset{\smile}{\overset{\smile}}\overset{\smile}{\overset{\smile}}\overset{\smile}{\overset{\smile}}\overset{\smile}{\overset{\smile}}\overset{\smile}{\overset{\smile}}\overset{\smile}{\overset{\smile}}\overset{\smile}{\overset{\smile}}\overset{\smile}{\overset{\smile}}{\overset{\smile}}\overset{\smile}{\overset{\smile}}\overset{\smile}{\overset{\smile}}\overset{\smile}{\overset{\smile}}\overset{\smile}{\overset{\smile}}\overset{\smile}{\overset{\smile}}$ 2 4

$$\frac{\widehat{165}}{\underbrace{3}} \underbrace{3} \underbrace{3} \underbrace{2} \underbrace{1} \underbrace{5} \underbrace{1} \underbrace{2} \underbrace{4} \underbrace{4} \underbrace{5} \underbrace{\underbrace{\widehat{165}}} \underbrace{3} \underbrace{3}^{\prime} \underbrace{3} \underbrace{2} \underbrace{1} \underbrace{5} \underbrace{1} \underbrace{2} \underbrace{4} \underbrace{4} \underbrace{4} \underbrace{4} \underbrace{4}$$

$$\mathbf{4}^{\prime} \quad - \quad \stackrel{\widehat{\underline{\mathfrak{i}}}_{\underline{\underline{\mathfrak{b}}}\underline{\underline{\mathfrak{b}}}}}{\overline{\underline{\mathfrak{c}}}} \underline{\mathbf{2}} \quad \mathbf{2} \quad \mathbf{4} \quad \stackrel{\widehat{\underline{\mathfrak{b}}}_{\underline{\underline{\mathfrak{b}}}\underline{\underline{\mathfrak{c}}}}}{\overline{\underline{\mathfrak{c}}}} \underline{\mathbf{5}} \quad \underline{\mathbf{5}} \quad \underline{\mathbf{2}} \quad \mathbf{2} \quad \mathbf{4} \quad \stackrel{\underline{\mathfrak{5}}}{\underline{\mathbf{5}}} \quad \stackrel{\widehat{\underline{\mathfrak{i}}}_{\underline{\underline{\mathfrak{b}}}\underline{\underline{\mathfrak{c}}}}}{\underline{\underline{\mathfrak{c}}}} \underline{\mathbf{3}} \quad \underline{\mathbf{3}} \quad \underline{\mathbf{5}} \quad \mathbf{5}$$

$$\underline{2 \ 1} \ \underline{2 \ 0} \ \overset{?}{\overset{?}{\overset{?}{\overset{?}{?}}}} \ - \ | \stackrel{\widehat{\underline{165}}}{\overset{?}{\overset{?}{\overset{?}{?}}}} \underline{3 \ 3} \ \underline{3 \ 5} \ \underline{2 \ \overset{3}{\overset{?}{\overset{?}{\overset{?}{?}}}}} \ \underline{1 \ 2} \ | \underline{3 \ 3} \ \underline{3 \ 5} \ \underline{2 \ \overset{3}{\overset{?}{\overset{?}{\overset{?}{?}}}}} \ \underline{1 \ 2} \ | \\$$

$$\underbrace{0\ 4}_{\vdots}\ \underbrace{\frac{5}{5}}_{\vdots}\ \underbrace{\frac{1}{2}}_{\vdots}\ \underbrace{\frac{1}{5}}_{\vdots}\ \underbrace{\frac{1}{7}}_{\vdots}\ \underbrace{\frac{1}{7}}_{\vdots}\ \underbrace{\frac{2}{2}}_{\vdots}\ \underbrace{\frac{2}{2}}_{\vdots}\ \underbrace{\frac{1}{2}}_{\vdots}\ \underbrace{\frac{1}{2}}_{\vdots}\$$

【三】三板 快板

 $\underbrace{0\ 3}_{3}\ \underbrace{0\ 3}_{5}\ |\ 0\ 2\ \underbrace{\frac{1}{1}\ 0}_{5}\ |\ \underbrace{\frac{3216}{5}}_{5}\ \underbrace{\frac{1}{5}}_{5}\ \underbrace{4\ 6}_{5}\ |\ \underbrace{\frac{1}{5}}_{5}\ \underbrace{\frac{1}{3}}_{2}\ \underbrace{\frac{1}{3}}_{2}\$

 $\frac{3216}{5} \underbrace{5 \ 5}_{\frac{1}{2}} \underbrace{5 \ 5}_{\frac{1}{2}} \underbrace{1 \ 4}_{\frac{1}{2}} \underbrace{2 \ | \ 4 \ 5}_{\frac{1}{2}} \underbrace{4 \ 5}_{\frac{1}{2}} \underbrace{321}_{\frac{1}{2}} \Big| \underbrace{6 \ 6}_{\frac{1}{2}} \underbrace{5 \ 6}_{\frac{1}{2}} \Big| \underbrace{5 \ 1653}_{\frac{1}{2}} \underbrace{2 \ 3216}_{\frac{1}{2}} \underbrace{5 \ 6}_{\frac{1}{2}} \Big|$

 $\frac{5}{5} \frac{\cancel{5}}{653} \underbrace{25}_{\cancel{5}} | \underbrace{01}_{\cancel{2}} \underbrace{2}_{\cancel{1}} \underbrace{1653}_{\cancel{2}} | \underbrace{22}_{\cancel{2}} \underbrace{12}_{\cancel{2}} | \underbrace{25}_{\cancel{2}} \underbrace{01}_{\cancel{1}} | \underbrace{04}_{\cancel{2}} \underbrace{5}_{\cancel{2}} \underbrace{3216}_{\cancel{2}} | \underbrace{55}_{\cancel{2}} \underbrace{17}_{\cancel{2}} |$

 $\underbrace{0 \; \hat{i} \; \hat{2} \; \hat{2} \; | \; \hat{2} \; i \; \; 7 \; \hat{i} \; | \; \hat{2} \; \hat{5} \; \; 0 \; \hat{i} \; | \; \hat{2} \; \hat{2} \; \hat{1} \; \hat{6} \; \hat{5} \; \hat{4} \; \hat{4} \; | \; \hat{1} \; \hat{4} \; \; 1 \; \hat{4}' \; | \; 0 \; \hat{2} \; \; \hat{4} \; \hat{2} \; \hat{1} \; \hat{6} \; \hat{5} \; |}_{\underline{1} \; \underline{1} \; \underline{1}$

姜 女 泪

 $\underline{7777} \ \ \underline{65} \ \ | \ \ \underline{\overset{\bullet}{1}} \ \ 76 \ \ \underline{5} \ \ \underline{\overset{\bullet}{1}} \ \ | \ \ \underline{\overset{\bullet}{5}} \ \ \underline{\overset{\bullet}{5}} \ \ \underline{\overset{\bullet}{1}} \ \ \ \overset{\bullet}{\overset{\bullet}{6}} \ \ \underline{\overset{\bullet}{5}} \ \ | \ \ \underline{\overset{\bullet}{1}} \ \ \overset{\bullet}{\overset{\bullet}{6}} \ \ \underline{\overset{\bullet}{5}} \ \ | \ \ \underline{\overset{\bullet}{5}} \ \ \underline{\overset{\bullet}{5}} \ \ \underline{5555} \ \ \underline{5555} \ \ \underline{\overset{\bullet}{5}} \ \underline{5555} \ \ \underline{\overset{\bullet}{5}} \ \underline{\overset$ $\underline{6} \quad \underline{5} \quad \underline{4} \quad \underline{5} \quad \begin{vmatrix} \underline{i} \quad \underline{2} & \underline{i} & \underline{6} \\ \underline{1} \quad \underline{2} & \underline{1} & \underline{6} \end{vmatrix} \quad \underline{5} \quad \underline{4} \quad \underline{4} \quad \underline{3} \quad \underline{2} \quad \underline{1} \quad | \quad \underline{7} \quad \underline{1} \quad | \quad \underline{3216} \quad \underline{5} \quad \underline{5}$

 $\underbrace{551}^{6}, \underbrace{65}_{65} \begin{vmatrix} \underline{4444} & \underline{4444} \end{vmatrix} \underbrace{\underline{4444}}_{4444} \underbrace{\underline{4443}}_{2222} \underbrace{\underline{2222}}_{2222} \underbrace{\underline{2222}}_{22222} \underbrace{\underline{2222}}_{2222} \underbrace{\underline{2222}}_{2222} \underbrace{\underline{2222}}_{2222} \underbrace{\underline{2222}}_{2222} \underbrace{\underline{2222}}_{2222} \underbrace{\underline{2222}}_{2222} \underbrace{\underline{2222}}_{22222} \underbrace{\underline{2222}}_{2222} \underbrace{\underline{2222}}_{22222} \underbrace{\underline{2222}}_{2222} \underbrace{\underline{2222}}_{2222} \underbrace{\underline{22222}}_{2222} \underbrace{\underline{2222}}_{2222} \underbrace{\underline{2222}}_{22$ $\stackrel{\underline{\underline{i}65}}{=} \underline{4} \ \underline{3} \ \stackrel{\underline{2}}{\underline{1}} \ \underline{1} \ | \ \underline{0} \ \stackrel{\underline{3}}{\underline{3}} \ \stackrel{\underline{2}}{\underline{1}} \ \underline{1} \ | \ \underline{0} \ \stackrel{\underline{5}}{\underline{5}} \ \stackrel{\underline{2}}{\underline{1}} \ \underline{1} \ | \ \underline{0} \ \stackrel{\underline{5}}{\underline{5}} \ \stackrel{\underline{2}}{\underline{1}} \ \underline{1} \ | \ \underline{0} \ \stackrel{\underline{5}}{\underline{5}} \ \stackrel{\underline{2}}{\underline{1}} \ \underline{1} \ | \ \underline{0} \ \stackrel{\underline{5}}{\underline{5}} \ \stackrel{\underline{2}}{\underline{1}} \ \underline{1} \ | \ \underline{0} \ \stackrel{\underline{5}}{\underline{5}} \ \stackrel{\underline{2}}{\underline{1}} \ \underline{1} \ | \ \underline{0} \ \stackrel{\underline{5}}{\underline{5}} \ \stackrel{\underline{2}}{\underline{1}} \ \underline{1} \ | \ \underline{0} \ \stackrel{\underline{5}}{\underline{5}} \ \stackrel{\underline{2}}{\underline{1}} \ \underline{1} \ | \ \underline{0} \ \stackrel{\underline{5}}{\underline{5}} \ \stackrel{\underline{2}}{\underline{1}} \ \underline{1} \ | \ \underline{0} \ \stackrel{\underline{5}}{\underline{5}} \ \stackrel{\underline{2}}{\underline{1}} \ \underline{1} \ | \ \underline{0} \ \stackrel{\underline{5}}{\underline{5}} \ \stackrel{\underline{2}}{\underline{1}} \ \underline{1} \ | \ \underline{0} \ \stackrel{\underline{5}}{\underline{5}} \ \stackrel{\underline{2}}{\underline{1}} \ \underline{1} \ | \ \underline{0} \ \stackrel{\underline{5}}{\underline{5}} \ \stackrel{\underline{2}}{\underline{1}} \ \underline{1} \ | \ \underline{0} \ \stackrel{\underline{5}}{\underline{5}} \ \stackrel{\underline{1}}{\underline{2}} \ \underline{1} \ | \ \underline{0} \ \stackrel{\underline{5}}{\underline{5}} \ \stackrel{\underline{1}}{\underline{2}} \ \underline{1} \ | \ \underline{0} \ \stackrel{\underline{5}}{\underline{5}} \ \stackrel{\underline{1}}{\underline{2}} \ \underline{1} \ | \ \underline{0} \ \stackrel{\underline{5}}{\underline{5}} \ \stackrel{\underline{1}}{\underline{2}} \ \underline{1} \ | \ \underline{0} \ \stackrel{\underline{5}}{\underline{5}} \ \stackrel{\underline{1}}{\underline{2}} \ \underline{1} \ | \ \underline{0} \ \stackrel{\underline{5}}{\underline{5}} \ \stackrel{\underline{1}}{\underline{1}} \ | \ \underline{1} \ | \ \underline{0} \ \stackrel{\underline{5}}{\underline{5}} \ \stackrel{\underline{1}}{\underline{1}} \ | \ \underline{1} \ | \ \underline{0} \ \stackrel{\underline{5}}{\underline{5}} \ \stackrel{\underline{1}}{\underline{1}} \ | \ \underline{1} \ | \ \underline{0} \ \stackrel{\underline{5}}{\underline{5}} \ \stackrel{\underline{1}}{\underline{1}} \ | \ \underline{0} \ \stackrel{\underline{5}}{\underline{5}} \ \stackrel{\underline{1}}{\underline{1}} \ | \ \underline{1} \ | \ \underline{0} \ \stackrel{\underline{5}}{\underline{5}} \ \stackrel{\underline{1}}{\underline{1}} \ | \ \underline{0} \ \stackrel{\underline{5}}{\underline{5}} \ \stackrel{\underline{1}}{\underline{1}} \ | \ \underline{1} \ | \ \underline{1}$ $\underline{\underline{5555}} \ \underline{\underline{5555}} \ | \ \underline{\underline{1111}} \ \underline{\underline{5555}} \ | \ \underline{\underline{4444}} \ \underline{\underline{3333}} \ | \ \underline{\underline{2222}} \ \underline{\underline{5555}} \ | \ \underline{\underline{1111}} \ \underline{\underline{1111}} \ | \ \underline{\underline{1111}}$ $\frac{5}{5} \frac{16532}{16532} \frac{1}{1} \frac{2}{2} \begin{vmatrix} \frac{5}{5} \frac{16532}{16532} \frac{1}{1} \frac{2}{2} \begin{vmatrix} \frac{5}{5} \frac{32165}{32165} \frac{5}{5} \frac{32165}{32165} \end{vmatrix} = \frac{5}{5} \frac{32165}{16532} \frac{1}{5} \frac{1}{1} \frac{1}$ $\begin{vmatrix} \frac{5}{5} & \frac{5}{5} & \frac{5}{5} & \frac{5}{5} \\ \frac{5}{2} & \frac{5}{2} & \frac{5}{2} & \frac{5}{2} & \frac{5}{2} \end{vmatrix} = \frac{1}{4} + \frac{1}{4} +$

注: 1.此曲系根据陕西郿鄂音乐中的《慢长城》《哭长城》改编而成。 2.曲中的"4""7"音高:"4"介乎于"4"与"4"之间:"7"介乎于"7"与"b7"之间。 3.凡"76""43"的连续进行,皆带滑音,如: 77=776、43=443。

春江花月夜

1=A
$$\frac{2}{4}$$

$$\frac{3}{4} + \frac{3}{4} + \frac{3}{4}$$

 $\underbrace{\frac{3\ 3'2\ 2'}{\frac{1}{2}\ \frac{1}{2}\ \frac{3}{2}}}_{\underline{\underline{\underline{1}}\ \underline{\underline{1}}\ 3}\ \underline{\underline{\underline{3'}}\ \underline{\underline{1'}}}}^{\underline{\underline{2'}}\ \underline{\underline{\underline{1'}}\ \underline{\underline{1'}}}}_{\underline{\underline{\underline{1'}}\ \underline{\underline{1'}}}} \underbrace{\underline{\underline{1'}\ \underline{\underline{1'}}\ \underline{\underline{1'}}}}_{\underline{\underline{1'}\ \underline{\underline{1'}}} \underbrace{\underline{\underline{1'}\ \underline{1'}}}_{\underline{\underline{1'}\ \underline{\underline{1'}}}} \underbrace{\underline{\underline{1'}\ \underline{1'}}}_{\underline{\underline{1'}\ \underline{\underline{1'}}}} \underline{\underline{1'}\ \underline{\underline{1'}}}_{\underline{\underline{1'}}} - \Big| \underline{\underline{1'}\ \underline{1'}}_{\underline{\underline{1'}}}$ $3^{2}355 | 35^{3}32 | 16122 | 12^{3}53^{2} | 22$ $\frac{3\overset{?}{2}\overset{3}{3}\overset{5}{\cancel{0}}}{\overset{2}{\cancel{0}}}\overset{5}{\cancel{0}}\overset{1}$ $\underline{5555} \ \underline{5555} \ | \ \underline{5556} \ | \ \underline{\dot{1}3\dot{2}\dot{1}} \ | \ \underline{6666} \ \underline{6666} \ | \ \underline{6666} \ | \ \underline{1\dot{1}\dot{2}6} \ | \ \underline{5555} \ | \ \underline{5555} \ |$

 $\stackrel{\hat{6}}{\stackrel{\cdot}{\mathbf{6}}} \quad - \not \mid | \underline{\mathbf{6}} \stackrel{\dot{\mathbf{6}}}{\underline{\mathbf{6}}} \stackrel{\dot{\mathbf{7}}}{\underline{\mathbf{2}}} \stackrel{\dot{\mathbf{2}}}{\underline{\mathbf{2}}} \stackrel{\dot{\mathbf{2}}}{\underline{\mathbf{2}}} | \underline{\mathbf{6}} \stackrel{\dot{\mathbf{6}}}{\underline{\mathbf{6}}} \stackrel{\dot{\mathbf{2}}}{\underline{\mathbf{2}}} \stackrel{\dot{\mathbf{2}}}{\underline{\mathbf{7}}} \stackrel{\dot{\mathbf{2}}}{\underline{\mathbf{7}}} | \underline{\mathbf{0}} \stackrel{\dot{\mathbf{2}}}{\underline{\mathbf{2}}} \stackrel{\dot{\mathbf{2}}}{\underline{\mathbf{5}}} \stackrel{\dot{\mathbf{5}}}{\underline{\mathbf{7}}} \stackrel{\dot{\mathbf{5}}}{\underline{\mathbf{6}}} | \stackrel{\dot{\mathbf{5}}}{\underline{\mathbf{5}}}$ $\underline{5\ \underline{\dot{5}}\ \dot{\underline{\dot{5}}}\ \dot{\underline{\dot{6}}\ \dot{\underline{\dot{6}}}\ \dot{\underline{\dot{7}}}}\ |\ \underline{\dot{5}\ \dot{3}\ \dot{5}\ \dot{7}}\ \underline{\dot{6}\ \dot{\underline{\dot{5}}}\ \dot{\underline{\dot{6}}}\ \dot{\underline{\dot{6}}}\$ $\stackrel{6}{\stackrel{6}{=}}$ $\stackrel{6}{\stackrel{\lor}{=}}$ $\stackrel{1}{\stackrel{1}{\stackrel{2}{=}}}$ $\stackrel{1}{\stackrel{1}{\stackrel{2}{=}}}$ $\stackrel{1}{\stackrel{1}{\stackrel{2}{=}}}$ $\stackrel{1}{\stackrel{1}{\stackrel{2}{=}}}$ $\stackrel{1}{\stackrel{2}{\stackrel{2}{=}}}$ $\stackrel{1}{\stackrel{2}{\stackrel{2}{=}}}$ $\stackrel{1}{\stackrel{2}{\stackrel{2}{=}}}$ $\stackrel{1}{\stackrel{2}{\stackrel{2}{=}}}$ $\stackrel{1}{\stackrel{2}{\stackrel{2}{=}}}$ $\stackrel{1}{\stackrel{2}{\stackrel{2}{=}}}$ $\stackrel{1}{\stackrel{2}{\stackrel{2}{=}}}$ $\stackrel{1}{\stackrel{2}{\stackrel{2}{=}}}$ $\frac{1}{1} \stackrel{\circ}{\underline{i}} \stackrel{\circ}{\underline{i}}$ $\frac{36}{7} \left| \frac{53}{7} \right| \frac{25}{7} \left| \frac{32}{7} \right| \frac{13}{7} \left| \frac{23}{7} \right| \frac{13}{7} \left| \frac{23}{7} \right| \frac{13}{7} \left| \frac{23}{7} \right| \frac{13}{7} \left| \frac{23}{7} \right| \frac{1}{7} \left| \frac{1}{7} \right| \frac{2}{7} \left| \frac{1}{7} \right| \frac{1}{7} \left| \frac{1}{7} \right| \frac{1}{7}$ 自由地

 $3^{\cancel{1}}$ $55 | 5^{\cancel{1}}$ $22 | 2^{\cancel{1}}$ $33 | 3^{\cancel{1}}$ $11 | 1^{\cancel{1}}$ $22 | 2^{\cancel{1}}$ 66 | 6 | 6 | $5 \setminus \begin{vmatrix} \frac{7}{5} & \frac{5}{5} & \frac{6}{3} & \frac{1}{5} & \frac{2}{3} \\ \frac{5}{5} & \frac{2}{2} & \frac{3}{5} & \frac{5}{6} & \frac{1}{1} \\ \frac{7}{2} & \frac{3}{5} & \frac{1}{3} & \frac{3}{5} & \frac{5}{3} & \frac{3}{5} & \frac{5}{3} & \frac{5}{3} & \frac{5}{3} & \frac{5}{3} & \frac{1}{3} & \frac{2}{3} & \frac{2}{3} & \frac{3}{5} & \frac{3}{5} & \frac{1}{3} & \frac{2}{3} & \frac{3}{5} & \frac{3}{5} & \frac{3}{5} & \frac{1}{3} & \frac{2}{3} & \frac{3}{5} & \frac{3}{5} & \frac{1}{3} & \frac{2}{3} & \frac{3}{5} & \frac{3}{5} & \frac{3}{5} & \frac{1}{3} & \frac{2}{3} & \frac{3}{5} & \frac{3}{5} & \frac{3}{5} & \frac{1}{3} & \frac{2}{3} & \frac{3}{5} & \frac{3}{5} & \frac{3}{5} & \frac{1}{3} & \frac{2}{3} & \frac{3}{5} & \frac{3}{5} & \frac{3}{5} & \frac{1}{3} & \frac{2}{3} & \frac{3}{5} & \frac{3}{5} & \frac{3}{5} & \frac{1}{3} & \frac{2}{3} & \frac{3}{5} & \frac{3}{5} & \frac{3}{5} & \frac{1}{3} & \frac{2}{3} & \frac{3}{5} & \frac{3}{5} & \frac{3}{5} & \frac{3}{5} & \frac{1}{3} & \frac{2}{3} & \frac{3}{5} & \frac{3}{5}$

梅花三弄

 $\begin{bmatrix} 5 & \underline{6} & \underline{5} & 3 & 3 & - & \left| \frac{4}{4} & 5 & 1 & \underline{6} & \underline{5} & 3 & \right| & 3 \cdot & \underline{2} & 1 \cdot & \underline{2} \\ \underline{3} & \underline{3$

 $\begin{bmatrix}
\frac{5}{4} & \frac{1}{2} & \frac{2}{3} & \frac{6}{5} & \frac{5}{5} & \frac{5}{5} & \frac{3}{5} & \frac{1}{4} & \frac{1}{2} & \frac{2}{3} & \frac{2}{5} & \frac{3}{5} & \frac{1}{5} & \frac{1}{5} & \frac{1}{5} & \frac{1}{5} \\
\frac{5}{4} & \frac{3}{1} & \frac{5}{2} & \frac{3}{1} & \frac$

 $\underbrace{\frac{2}{1}}_{1} \cdot \underbrace{\frac{\frac{6}{1}}{1}}_{1} - \left| \underbrace{\frac{1}{1}}_{1} \cdot \underbrace{\frac{1}{2}}_{1} \cdot \underbrace{\frac{1}{2}}_{1} \cdot \underbrace{\frac{1}{6}}_{1} \cdot \underbrace{\frac{3}{6}}_{1} \cdot \underbrace{\frac{1}{1}}_{1} \cdot \underbrace{\frac{1}{1}}_{1} \cdot \underbrace{\frac{2}{3}}_{1} \cdot \underbrace{\frac{3}{2}}_{1} \cdot \underbrace{\frac{1}{2}}_{1} \cdot \underbrace{\frac{1}{2}}_{1} \cdot \underbrace{\frac{1}{6}}_{1} \right|$

战台风

1=D 2 快速 热情洋溢:

王昌元 曲

$$\begin{bmatrix}
\vdots \frac{3}{3} & \frac{1}{3} & \frac{1}{2} & \frac{1}{3} &$$

$$\begin{bmatrix}
\frac{\dot{2} & \dot{3}}{3} & \frac{\dot{1}}{6} & \vdots & | & 2 & \dot{2} & | & \dot{2} &$$

$$\begin{bmatrix} \frac{4}{4} & \frac{\cancel{\cancel{0}}}{\cancel{\cancel{0}}} & \frac{\cancel{\cancel{0}$$

$$\begin{bmatrix} \frac{3}{4} & 0 & \dot{3} & \dot{2} & \dot{3} & \dot{2} & \dot{3} & | \frac{2}{4} & \dot{2} & \dot{3} & \dot{2} & \dot{3} & | \vdots & 2 & \dot{1} & \dot{1}$$

$$(5) \stackrel{1}{\cancel{5}} \stackrel{(2)}{\cancel{5}} \stackrel{(5)}{\cancel{5}} \stackrel{(5)}{\cancel{5}} \stackrel{(1)}{\cancel{5}} \stackrel{(5)}{\cancel{5}} \stackrel{(5)}{\cancel{5}} \stackrel{(6)}{\cancel{5}} \stackrel{(5)}{\cancel{5}} \stackrel$$

$$\begin{bmatrix} \frac{2}{4} & \frac{6}{6} & \frac{$$

$$\begin{bmatrix} \frac{3}{2} & \frac{2}{3} & \frac{3}{5} & \frac{5}{6} & \frac{6}{6} & \frac{1}{6} & \frac{2}{6} & \frac{6}{6} & \frac{6}{6} & \frac{6}{6} & \frac{5}{6} & \frac{1}{5} & \frac{2}{3} & \frac{3}{3} & \frac{$$

$$\begin{bmatrix}
3 & 2 & 3 & 5 \\
\hline
 & & & & \\
 & & & \\
 & & & \\
 & & & \\
 & & & \\
 & & & \\
 & & & \\
 & & & \\
 & & & \\
 & & & \\
 & & & \\
 & & & \\
 & & & \\
 & & & \\
 & & & \\
 & & & \\
 & & & \\
 & & & \\
 & & & \\
 & & & \\
 & & & \\
 & & & \\
 & & & \\
 & & & \\
 & & & \\
 & & & \\
 & & & \\
 & & & \\
 & & & \\
 & & & \\
 & & & \\
 & & & \\
 & & & \\
 & & & \\
 & & & \\
 & & & \\
 & & & \\
 & & & \\
 & & & \\
 & & & \\
 & & & \\
 & & & \\
 & & & \\
 & & & \\
 & & & \\
 & & & \\
 & & & \\
 & & & \\
 & & & \\
 & & & \\
 & & & \\
 & & & \\
 & & & \\
 & & & \\
 & & & \\
 & & & \\
 & & & \\
 & & & \\
 & & & \\
 & & & \\
 & & & \\
 & & & \\
 & & & \\
 & & & \\
 & & & \\
 & & & \\
 & & & \\
 & & & \\
 & & & \\
 & & & \\
 & & & \\
 & & & \\
 & & & \\
 & & & \\
 & & & \\
 & & & \\
 & & & \\
 & & & \\
 & & & \\
 & & & \\
 & & & \\
 & & & \\
 & & & \\
 & & & \\
 & & & \\
 & & & \\
 & & & \\
 & & & \\
 & & & \\
 & & & \\
 & & & \\
 & & & \\
 & & & \\
 & & & \\
 & & & \\
 & & & \\
 & & & \\
 & & & \\
 & & & \\
 & & & \\
 & & & \\
 & & & \\
 & & & \\
 & & & \\
 & & & \\
 & & & \\
 & & & \\
 & & & \\
 & & & \\
 & & & \\
 & & & \\
 & & & \\
 & & & \\
 & & & \\
 & & & \\
 & & & \\
 & & & \\
 & & & \\
 & & & \\
 & & & \\
 & & & \\
 & & & \\
 & & & \\
 & & & \\
 & & & \\
 & & & \\
 & & & \\
 & & & \\
 & & & \\
 & & & \\
 & & & \\
 & & & \\
 & & & \\
 & & & \\
 & & & \\
 & & & \\
 & & & \\
 & & & \\
 & & & \\
 & & & \\
 & & & \\
 & & & \\
 & & & \\
 & & & \\
 & & & \\
 & & & \\
 & & & \\
 & & & \\
 & & & \\
 & & & \\
 & & & \\
 & & & \\
 & & & \\
 & & & \\
 & & & \\
 & & & \\
 & & & \\
 & & & \\
 & & & \\
 & & & \\
 & & & \\
 & & & \\
 & & & \\
 & & & \\
 & & & \\
 & & & \\
 & & & \\
 & & & \\
 & & & \\
 & & & \\
 & & & \\
 & & & \\
 & & & \\
 & & & \\
 & & & \\
 & & & \\
 & & & \\
 & & & \\
 & & & \\
 & & & \\
 & & & \\
 & & & \\
 & & & \\
 & & & \\
 & & & \\
 & & & \\
 & & & \\
 & & & \\
 & & & \\
 & & & \\
 & & & \\
 & & & \\
 & & & \\
 & & & \\
 & & & \\
 & & & \\
 & & & \\
 & & & \\
 & & & \\
 & & & \\
 & & & \\
 & & & \\
 & & & \\
 & & & \\
 & & & \\
 & & & \\
 & & & \\
 & & & \\
 & & & \\
 & & & \\
 & & & \\
 & & & \\
 & & & \\
 & & & \\
 & & & \\
 & & & \\
 & & & \\
 & & & \\
 & & & \\
 & & & \\
 & & & \\
 & & & \\
 & & & \\
 & & & \\
 & &$$

$$\begin{bmatrix}
1_{\%} & \frac{3 \cdot 5}{\cdot \cdot \cdot} & \frac{1 \cdot 5}{\cdot \cdot \cdot} & \frac{3 \cdot 5}{\cdot \cdot \cdot} & \frac{1 \cdot 5}{\cdot \cdot \cdot} & \frac{3 \cdot 5}{\cdot \cdot \cdot} & \frac{1 \cdot 0 \cdot 3 \cdot 0}{\cdot \cdot} & \frac{1 \cdot 0 \cdot 3 \cdot 0}{\cdot \cdot} & \frac{1 \cdot 0 \cdot 3 \cdot 0}{\cdot \cdot} & \frac{1 \cdot 0 \cdot 3 \cdot 0}{\cdot \cdot} & \frac{1 \cdot 0 \cdot 3 \cdot 0}{\cdot \cdot \cdot} & \frac{1 \cdot 0 \cdot 3 \cdot 0}{\cdot \cdot \cdot} & \frac{1 \cdot 0 \cdot 3 \cdot 0}{\cdot \cdot \cdot} & \frac{1 \cdot 0 \cdot 3 \cdot 0}{\cdot \cdot \cdot} & \frac{1 \cdot 0 \cdot 3 \cdot 0}{\cdot \cdot \cdot} & \frac{1 \cdot 0 \cdot 3 \cdot 0}{\cdot \cdot \cdot} & \frac{1 \cdot 0 \cdot 3 \cdot 0}{\cdot \cdot \cdot} & \frac{1 \cdot 0 \cdot 3 \cdot 0}{\cdot \cdot \cdot} & \frac{1 \cdot 0 \cdot 3 \cdot 0}{\cdot \cdot \cdot} & \frac{1 \cdot 0 \cdot 3 \cdot 0}{\cdot \cdot \cdot} & \frac{1 \cdot 0 \cdot 3 \cdot 0}{\cdot \cdot \cdot} & \frac{1 \cdot 0 \cdot 3 \cdot 0}{\cdot \cdot \cdot} & \frac{1 \cdot 0 \cdot 3 \cdot 0}{\cdot \cdot \cdot} & \frac{1 \cdot 0 \cdot 3 \cdot 0}{\cdot} & \frac{1 \cdot 0 \cdot 0}{\cdot} & \frac{1 \cdot 0 \cdot 3 \cdot 0}{\cdot} & \frac{1 \cdot 0 \cdot 0$$

$$\begin{bmatrix} \frac{6}{9} & \frac{1010}{9} & \frac{6}{9} & \frac{6}{9} & \frac{6}{9} & \frac{6}{9} & \frac{6}{9} & \frac{1010}{3} & \frac{3}{3} & \frac{3}{3$$

$$\begin{bmatrix} \frac{6}{6} & \frac{3}{2} & \frac{1}{1} & \frac{1}{5} & \frac{1}{3} & \frac{1}{2} & \frac{1}{3} & \frac{$$

$$\begin{bmatrix} \frac{3}{4} & \frac{\hat{5}}{5} & - & - & \frac{2}{4} & \frac{3}{3} & \frac{5}{5} & \hat{6} & | & 1 & 2 & \hat{6} & | & \frac{3}{3} & \frac{5}{5} & \hat{6} & | \\ \frac{3}{4} & \frac{61235}{5} & \frac{61235}{5} & \frac{61235}{5} & \frac{2}{4} & 0 & 0 & | & 0 & 0 & | & 0 & 0 & |$$

$$\begin{bmatrix} \frac{1 \cdot 2}{1 \cdot 2} & \frac{1}{6} & \frac{1}{6030} & \frac{1}{6030} & \frac{1}{6030} & \frac{1}{6030} & \frac{1}{6050} & \frac{3}{3020} \\ 0 & 0 & \frac{0505}{0505} & \frac{0505}{0505} & \frac{1}{0505} & \frac{0505}{0505} & \frac{1}{0605} & \frac{1}{0302} \\ 0 & 0 & \frac{1060}{0505} & \frac{10505}{0505} & \frac{1060}{0505} & \frac{1060}{$$

$$\begin{bmatrix} \frac{2^{2}2^{2}2^{2}}{111} & \frac{2^{2}2^{2}2^{2}}{1111} & \frac{6666}{1111} & \frac{6666}{1111} & \frac{1}{111} & \frac{1}{1111} & \frac{1}{11111} & \frac$$

$$\begin{bmatrix} \underline{6666} & \underline{6666} & \underline{6666} & \underline{6666} & \underline{1111} & \underline{2222} & \underline{3333} & \underline{3333} & \underline{3333} & \underline{3333} & \underline{3333} & \underline{31333} & \underline{313333} & \underline{3133333} & \underline{313333} & \underline{3133333} & \underline{3133333} & \underline{3133333} & \underline{3133333} & \underline{3133333} & \underline{3133333} & \underline{31333333} & \underline{3133333} & \underline$$

$$\begin{bmatrix} \underline{3\dot{3}\dot{3}\dot{3}} & \underline{3\dot{3}\dot{3}\dot{3}} & \underline{3\dot{3}\dot{3}\dot{3}} & \underline{2\dot{2}\dot{2}\dot{2}} & \underline{1\dot{1}\dot{1}\dot{1}} & \underline{2\dot{2}\dot{2}\dot{2}} & \underline{3\dot{3}\dot{3}\dot{3}} & \underline{2\dot{2}\dot{2}\dot{2}} \\ \underline{(1)} & 1 & 1 & 1 & 1 & 1 & 1 \end{bmatrix}$$

$$\begin{bmatrix}
\frac{3\dot{3}\dot{3}\dot{3}}{\underline{3}} & \frac{5\dot{5}\dot{5}\dot{5}}{\underline{5}} & | & & & & & & & & & & \\
\underline{1} & \underline{1} & | & & & & & & & & \\
\underline{1} & \underline{1} & | & & & & & & & \\
\underline{1} & \underline{1} & | & & & & & & \\
\underline{1} & \underline{1} & | & & & & & & \\
\underline{1} & \underline{1} & | & \underline{1} & | & \underline{1} &$$

$$\begin{bmatrix} \frac{1}{2} & \frac{1}{2} & \frac{2}{3} & \frac{3}{3} & \frac{3}{3} & \frac{3}{3} & \frac{3}{2} & \frac{1}{2} & \frac{2}{3} & \frac{3}{2} & \frac{3}{2} & \frac{5}{2} & \frac{5}{2} & \frac{6}{2} & \frac{6}{2} & \frac{6060}{2} & \frac{6060}{2} & \frac{1010}{202} & \frac{2020}{202} \\ \frac{1}{2} & 0 & \frac{1}{2} & \frac{0606}{2} & \frac{0606}{2} & \frac{0101}{2} & \frac{0202}{2} \\ \frac{1}{2} & 0 & \frac{1}{2} &$$

$$\begin{bmatrix} \frac{6\ 0\ 6\ 0}{\vdots\ \vdots\ \vdots} & \frac{1\ 0\ 1\ 0}{\vdots\ \vdots\ \vdots} & \frac{2\ 0\ 2\ 0}{\vdots\ \vdots\ \vdots} \\ \\ \underline{0\ 6\ 0\ 6} & \frac{0\ 6\ 0\ 6}{\vdots\ \vdots\ \vdots} & \underline{0\ 6\ 0\ 6} & \underline{0\ 6\ 0\ 6} & \underline{0\ 6\ 0\ 6} & \underline{0\ 1\ 0\ 1} & \underline{0\ 2\ 0\ 2} \\ \end{bmatrix}$$

 $\begin{bmatrix}
3 & 0 & 3 & 0 & 2 & 0 & 2 & 0 & 0 & 0 & \frac{3}{2} & 0 & 3 & 0 & 0 & \frac{5}{2} & 0 & 0 & 0 & \frac{6}{2} & 0 & \frac{6}{2} & 0 & \frac{1}{2} & 0 & \frac{1}{2}$ $\begin{bmatrix}
\frac{6\ 0\ 6\ 0}{\vdots} & \frac{1\ 0\ \dot{1}\ 0}{\vdots} & \frac{2\ 0\ \dot{2}\ 0}{\vdots} \\
\underline{0\ 6\ 0\ 6} & \underline{0\ \dot{1}\ 0\ \dot{1}\ 0\ \dot{2}\ 0\ \dot{2}}
\end{bmatrix}$ $\begin{bmatrix}
3030 & 2020 & 3030 & 50 & \frac{6}{2}6 & - & 6 & - & 0 & \frac{3}{4} & \\
\hline
 & & & & & & & \\
\hline
 & & & & & & & \\
\hline
 & & & & & & \\$

151

$$\begin{bmatrix} \frac{1}{5}, & - & & & & & & \frac{1}{8} \cdot 3 \cdot & & & \frac{1}{6} \cdot \frac{5}{6} \cdot \frac{6}{3} \cdot \frac{3}{2} \\ \hline 123561235612356123561235 & & & & & \frac{13}{6} \cdot & & & & & \frac{16}{5} \cdot & & \\ \hline 12356123561235612356 & & & & & & \frac{16}{15} \cdot & & & & & \frac{16}{5} \cdot & \\ \hline 12356123561235612356 & & & & & & & & \frac{16}{15} \cdot & & & & & & \frac{16}{5} \cdot & \\ \hline 123561235612356123561235612 & & & & & & & & & & \frac{16}{15} \cdot & & \\ \hline 0 & 0 & 12356123561235612 & & & & & & & & & & & & \\ \hline 16 \cdot & & 123561235 & & & & & & & & & & & & \\ \hline 16 \cdot & & & & & & & & & & & & & & \\ \hline 16 \cdot & & & & & & & & & & & & \\ \hline 16 \cdot & & & & & & & & & & & \\ \hline 16 \cdot & & & & & & & & & & \\ \hline 16 \cdot & & & & & & & & & & \\ \hline 16 \cdot & & & & & & & & & \\ \hline 16 \cdot & & & & & & & & \\ \hline 16 \cdot & & & & & & & & \\ \hline 16 \cdot & & & & & & & & \\ \hline 16 \cdot & & & & & & & \\ \hline 16 \cdot & & & & & & & \\ \hline 17 \cdot & & & & & & & \\ \hline 17 \cdot & & & & & & & \\ \hline 17 \cdot & & & & & & & \\ \hline 17 \cdot & & & & & & & \\ \hline 17 \cdot & & & & & & & \\ \hline 17 \cdot & & & & & & & \\ \hline 17 \cdot & & & & & & & \\ \hline 17 \cdot & & & & & & & \\ \hline 17 \cdot & & & & & & & \\ \hline 17 \cdot & & & & & \\ \hline 17 \cdot & & & & & & \\ \hline 17 \cdot & & & & & & \\ \hline 17 \cdot & & & & & & \\ \hline$$

我爱你中国

 $1 = D \frac{4}{4}$

郑秋枫 曲 刘佳佳 改编

0 0 0 5
$$|3 \cdot |$$
 $|3 \cdot |$ $|5 \cdot |$ $|5$

$$3_{\%}$$
 - - $\frac{5}{5}$ $\frac{6}{6}$ $\left| 6_{\%} \right|$ $\frac{5}{5}$ $\frac{7}{7}$ $\frac{6}{5}$ $\frac{7}{1}$ $\left| 2_{\%} \right|$ - - $\frac{3}{5}$ $\left| \frac{3}{3} \right|$ $\frac{*}{5}$ $\frac{2}{5}$ $\frac{2}{5}$ $\frac{2}{5}$ $\frac{1}{6}$ $\left| \frac{6}{5} \right|$

$$2_{\%} - \frac{1}{1} \begin{vmatrix} i \cdot \% & \frac{5}{1} & \frac{7}{16} & \frac{2}{13} \end{vmatrix} = \frac{1}{1} \begin{vmatrix} i \cdot \% & \frac{5}{16} & \frac{7}{16} & \frac{1}{16} \end{vmatrix} = \frac{1}{16} \begin{vmatrix} i \cdot \% & \frac{1}{16} & \frac{1}{16} \end{vmatrix} = \frac{1}{16} \begin{vmatrix} i \cdot \% & \frac{1}{16} & \frac{1}{16} \end{vmatrix} = \frac{1}{16} \begin{vmatrix} i \cdot \% & \frac{1}{16} & \frac{1}{16} \end{vmatrix} = \frac{1}{16} \begin{vmatrix} i \cdot \% & \frac{1}{16} & \frac{1}{16} \end{vmatrix} = \frac{1}{16} \begin{vmatrix} i \cdot \% & \frac{1}{16} & \frac{1}{16} \end{vmatrix} = \frac{1}{16} \begin{vmatrix} i \cdot \% & \frac{1}{16} & \frac{1}{16} \end{vmatrix} = \frac{1}{16} \begin{vmatrix} i \cdot \% & \frac{1}{16} & \frac{1}{16} \end{vmatrix} = \frac{1}{16} \begin{vmatrix} i \cdot \% & \frac{1}{16} & \frac{1}{16} \end{vmatrix} = \frac{1}{16} \begin{vmatrix} i \cdot \% & \frac{1}{16} & \frac{1}{16} \end{vmatrix} = \frac{1}{16} \begin{vmatrix} i \cdot \% & \frac{1}{16} & \frac{1}{16} \end{vmatrix} = \frac{1}{16} \begin{vmatrix} i \cdot \% & \frac{1}{16} & \frac{1}{16} \end{vmatrix} = \frac{1}{16} \begin{vmatrix} i \cdot \% & \frac{1}{16} & \frac{1}{16} \end{vmatrix} = \frac{1}{16} \begin{vmatrix} i \cdot \% & \frac{1}{16} & \frac{1}{16} \end{vmatrix} = \frac{1}{16} \begin{vmatrix} i \cdot \% & \frac{1}{16} & \frac{1}{16} \end{vmatrix} = \frac{1}{16} \begin{vmatrix} i \cdot \% & \frac{1}{16} & \frac{1}{16} \end{vmatrix} = \frac{1}{16} \begin{vmatrix} i \cdot \% & \frac{1}{16} & \frac{1}{16} \end{vmatrix} = \frac{1}{16} \begin{vmatrix} i \cdot \% & \frac{1}{16} & \frac{1}{16} \end{vmatrix} = \frac{1}{16} \begin{vmatrix} i \cdot \% & \frac{1}{16} & \frac{1}{16} \end{vmatrix} = \frac{1}{16} \begin{vmatrix} i \cdot \% & \frac{1}{16} & \frac{1}{16} \end{vmatrix} = \frac{1}{16} \begin{vmatrix} i \cdot \% & \frac{1}{16} & \frac{1}{16} \end{vmatrix} = \frac{1}{16} \begin{vmatrix} i \cdot \% & \frac{1}{16} & \frac{1}{16} \end{vmatrix} = \frac{1}{16} \begin{vmatrix} i \cdot \% & \frac{1}{16} & \frac{1}{16} \end{vmatrix} = \frac{1}{16} \begin{vmatrix} i \cdot \% & \frac{1}{16} & \frac{1}{16} \end{vmatrix} = \frac{1}{16} \begin{vmatrix} i \cdot \% & \frac{1}{16} & \frac{1}{16} \end{vmatrix} = \frac{1}{16} \begin{vmatrix} i \cdot \% & \frac{1}{16} & \frac{1}{16} \end{vmatrix} = \frac{1}{16} \begin{vmatrix} i \cdot \% & \frac{1}{16} & \frac{1}{16} \end{vmatrix} = \frac{1}{16} \begin{vmatrix} i \cdot \% & \frac{1}{16} & \frac{1}{16} \end{vmatrix} = \frac{1}{16} \begin{vmatrix} i \cdot \% & \frac{1}{16} & \frac{1}{16} \end{vmatrix} = \frac{1}{16} \begin{vmatrix} i \cdot \% & \frac{1}{16} & \frac{1}{16} \end{vmatrix} = \frac{1}{16} \begin{vmatrix} i \cdot \% & \frac{1}{16} & \frac{1}{16} \end{vmatrix} = \frac{1}{16} \begin{vmatrix} i \cdot \% & \frac{1}{16} & \frac{1}{16} \end{vmatrix} = \frac{1}{16} \begin{vmatrix} i \cdot \% & \frac{1}{16} & \frac{1}{16} \end{vmatrix} = \frac{1}{16} \begin{vmatrix} i \cdot \% & \frac{1}{16} & \frac{1}{16} \end{vmatrix} = \frac{1}{16} \begin{vmatrix} i \cdot \% & \frac{1}{16} & \frac{1}{16} \end{vmatrix} = \frac{1}{16} \begin{vmatrix} i \cdot \% & \frac{1}{16} & \frac{1}{16} \end{vmatrix} = \frac{1}{16} \begin{vmatrix} i \cdot \% & \frac{1}{16} & \frac{1}{16} \end{vmatrix} = \frac{1}{16} \begin{vmatrix} i \cdot \% & \frac{1}{16} & \frac{1}{16} \end{vmatrix} = \frac{1}{16} \begin{vmatrix} i \cdot \% & \frac{1}{16} & \frac{1}{16} \end{vmatrix} = \frac{1}{16} \begin{vmatrix} i \cdot \% & \frac{1}{16} & \frac{1}{16} \end{vmatrix} = \frac{1}{16} \begin{vmatrix} i \cdot \% & \frac{1}{16} & \frac{1}{16} \end{vmatrix} = \frac{1}{16} \begin{vmatrix} i \cdot \% & \frac{1}{16} & \frac{1}{16} \end{vmatrix} = \frac{1}{16} \begin{vmatrix} i \cdot \% & \frac{1}{16} & \frac{1}{16} \end{vmatrix} = \frac{1}{16} \begin{vmatrix} i \cdot \% & \frac{1}{16} & \frac{1}{16} \end{vmatrix} = \frac{1}{16} \begin{vmatrix} i \cdot \% & \frac{1}{16} & \frac{1}{16} \end{vmatrix} = \frac{1}{16} \begin{vmatrix} i \cdot \% & \frac{1}{16} & \frac{1}{16}$$

$$5_{\%} - - 5^{\prime} \begin{vmatrix} 3 \cdot _{\%} & \frac{1}{5} & \frac{1 \cdot 7}{5} & \frac{6}{1} & \frac{1}{5} \end{vmatrix} \begin{vmatrix} 5_{\%} & - & - & 1^{\prime} & \frac{3}{1} & \frac{1}{6} \\ \frac{6}{3} & \frac{1}{2} & \frac{1}{2} & \frac{1}{2} \end{vmatrix}$$

$$3_{\circ}$$
 - $-\frac{5}{6}$ $\begin{vmatrix} \frac{6}{3} \\ \frac{1}{6} \end{vmatrix}$ - $\frac{1}{6}$ $\begin{vmatrix} \frac{1}{4} & \frac{1}{3} & \frac{1}{2} & \frac{6}{1} & \frac{5}{6} & \frac{1}{6} & \frac{1}{3} \end{vmatrix}$ $\frac{1}{2}$ $\frac{1$

$$1_{\%} - \frac{56}{6} \begin{vmatrix} \dot{3} & \dot{5} & \dot{1} & \dot{7} & \dot{6} & \dot{1} \end{vmatrix} \begin{vmatrix} 5_{\%} - \frac{1}{2} & \dot{2} & \dot{3} & \dot{6} & \dot{5} & \dot{3} & \dot{3} & \dot{2} & \dot{1} \end{vmatrix}$$

$$\dot{3}_{\%}$$
 - - $\dot{5}\dot{6}\dot{6}\dot{6}\dot{6}$ | $\dot{6}$ $\dot{5}$ 76 $7\dot{1}$ | $\dot{2}_{\%}$ - - $\dot{3}\dot{3}'$ | $\dot{3}$ $\dot{5}\dot{3}$ $2\dot{2}'$ $\dot{1}$ 6 |

$$\dot{2}_{\text{\#}} - - \dot{1}_{\text{\#}} \begin{vmatrix} \dot{1}_{\text{\#}} & \dot{5} & \dot{7} \dot{\dot{6}} & \dot{2} \dot{\dot{3}} \end{vmatrix} \dot{4} \dot{5} \dot{\dot{6}} \dot{7} \dot{\dot{6}} \dot{\dot{6}} \dot{7} \dot{\dot{6}} \dot{\dot{6}} \dot{7} \dot{\dot{1}} \end{vmatrix} \dot{2}_{\text{\#}} - \dot{2} \dot{1} \dot{7} \dot{6} \dot{3} \end{vmatrix}$$

$$\dot{3}_{\%}$$
 - - $\dot{5}\dot{6}$ $\begin{vmatrix} \dot{6} \\ \dot{3} \\ \dot{6} \end{vmatrix}$ - 6. $\dot{1}$ $\begin{vmatrix} \dot{4}\dot{3} & \dot{2}\dot{1} & \frac{6}{5}\dot{5} & \frac{6}{6}\dot{1} \\ \dot{6}\dot{5} & \frac{1}{6}\dot{5} \end{vmatrix}$ $\dot{3}_{\%}$. $\dot{5}$ $\dot{2}\dot{2}$ $\dot{2}$ $\dot{3}$ $\begin{vmatrix} \dot{3} \\ \dot{5} & \dot{2} \end{vmatrix}$

$$i_{\#}$$
 - - $\frac{35}{35}$ $\left| i_{\#}$ - - $\frac{756}{100} \right| 7_{\#}$ - - $\frac{1}{46}$ $\left| 2_{\#}$ - $\frac{1}{21}$ $\frac{1}{763}$ $\right|$

$$5_{\%}$$
 - - $\frac{667}{667}$ | $i_{\%}$ - $i_{\%}$ - $i_{\%}$ | $\frac{1}{43}$ $\frac{1}{26}$ $\frac{1}{25}$ $\frac{1}{6}$ |

$$\dot{2}_{i_{1}}$$
 - $\underline{5}_{i_{1}}$ $\dot{6}_{i_{1}}$ $|7_{i_{1}}$ - $5_{i_{1}}$ - $|1_{i_{1}}$ - - -

蝴蝶泉边

 $1 = C \frac{3}{4} \frac{2}{4}$

雷振邦 曲 刘佳佳 改编

$$\dot{3}_{\%} - \frac{\dot{2}\dot{3}}{2} \cdot \dot{1} \begin{vmatrix} 2 \\ 4 \end{vmatrix} \dot{2}_{\%} \quad \dot{3} \begin{vmatrix} \dot{1}\dot{2}\dot{1} \\ \dot{6}_{\%} \end{vmatrix} - \begin{vmatrix} \star \dot{3}\dot{2}\dot{1}\dot{1} \\ \dot{3}\dot{2}\dot{1}\dot{1} \end{vmatrix} \dot{2} \cdot \dot{1} \dot{3} \begin{vmatrix} \dot{1}\dot{3} \\ \dot{2}\dot{1}\dot{1} \end{vmatrix} \dot{1} \dot{3} \dot{2} \cdot \dot{1} \begin{vmatrix} \dot{1} \\ \dot{6}_{\%} \end{vmatrix} - \begin{vmatrix} \star \dot{1}\dot{3}\dot{1} \\ \dot{2}\dot{1}\dot{1} \end{vmatrix} \dot{2} \dot{3} \dot{2} \cdot \dot{1} \dot{1} \end{vmatrix}$$

$$\frac{\overset{\cdot}{3}\overset{\cdot}{\cancel{1}}\overset{\cdot}{\cancel{2}}}{\overset{\cdot}{\cancel{2}}}\overset{\dot{\cancel{1}}}{\overset{\dot{\cancel{1}}}{\cancel{2}}} \left| \overset{6}{\overset{\cdot}{\cancel{2}}}\overset{\dot{\cancel{1}}}{\cancel{2}}\overset{\dot{\cancel{1}}}{\cancel{2}}} \right| \overset{\dot{\cancel{1}}}{\overset{\dot{\cancel{1}}}{\cancel{2}}} \overset{\dot{\cancel{1}}}{\overset{\dot{\cancel{1}}}{\cancel{2}}} \left| \overset{\dot{\cancel{1}}}{\overset{\dot{\cancel{1}}}{\cancel{2}}} \overset{\dot{\cancel{1}}}{\overset{\dot{\cancel{1}}}{\cancel{2}}} \right| \overset{\dot{\cancel{1}}}{\overset{\dot{\cancel{1}}}{\cancel{2}}} \left| \overset{\dot{\cancel{1}}}{\overset{\dot{\cancel{1}}}{\cancel{2}}} \overset{\dot{\cancel{1}}}{\overset{\dot{\cancel{1}}}{\cancel{2}}} \right| \overset{\dot{\cancel{1}}}{\overset{\dot{\cancel{1}}}{\cancel{2}}} \left| \overset{\dot{\cancel{1}}}{\overset{\cancel{1}}} \right| \overset{\dot{\cancel{1}}}{\overset{\cancel{1}}} \left| \overset{\cancel{1}}}{\overset{\cancel{1}}} \right| \overset{\overset{\cancel{1}}}{\overset{\cancel{1}}} \left| \overset{\cancel{1}}}{\overset{\cancel{1}}} \right| \overset{\cancel$$

$$\dot{3}_{\mathscr{H}}$$
 $\dot{\underline{2}}$ $\begin{vmatrix} \underline{\dot{1}}\underline{\dot{2}}\\ \underline{\dot{1}}\\ \underline{\dot{6}}\\ \mathscr{H}$ - $\begin{vmatrix} \underline{\hat{3}} & \underline{\dot{3}}\underline{\dot{2}}\\ \underline{\dot{2}} & \underline{\dot{1}}\underline{\dot{6}}\\ \end{vmatrix}$ $\begin{vmatrix} \underline{\dot{1}}\underline{\dot{3}}\\ \underline{\dot{3}} & \underline{\dot{2}}\\ \end{vmatrix}$ $\begin{vmatrix} \underline{\dot{6}}\\ \mathscr{H} \end{vmatrix}$ - $\begin{vmatrix} \underline{\hat{3}} & \underline{\dot{2}}\underline{\dot{1}}\\ \underline{\dot{2}} & \underline{\dot{2}}\\ \end{vmatrix}$

$$\frac{\dot{1}\dot{6}}{\dot{1}\dot{2}\dot{1}} \begin{vmatrix} 6_{\%} - \begin{vmatrix} \frac{3}{4}\frac{5}{5}\frac{65}{6} & \frac{6}{1} \end{vmatrix} \dot{1} \begin{vmatrix} \frac{1}{2}\frac{1}{2}\frac{1}{6} & \frac{5}{3} \end{vmatrix} \begin{vmatrix} \frac{3}{4}\frac{5}{5} & \frac{3}{2}6 \end{vmatrix} \dot{2} \begin{vmatrix} \frac{1}{2}\frac{1}{2}\frac{1}{6} \end{vmatrix}$$

$$\frac{3}{4} \frac{5}{5} \frac{6}{6} - \begin{vmatrix} \frac{2}{4} & 0 & 1 \\ \frac{1}{4} & \frac{6}{5} & \frac{5}{6} \end{vmatrix} = \begin{vmatrix} \frac{1}{6} & \frac{1}{6} & \frac{1}{3} & \frac{1}{5} \\ \frac{1}{6} & \frac{1}{6} & \frac{1}{6} & \frac{1}{6} \end{vmatrix} = \begin{vmatrix} \frac{1}{6} & \frac{1}{6} & \frac{1}{6} & \frac{1}{6} \\ \frac{1}{6} & \frac{1}{6} & \frac{1}{6} & \frac{1}{6} \end{vmatrix} = \begin{vmatrix} \frac{1}{6} & \frac{1}{6} & \frac{1}{6} & \frac{1}{6} \\ \frac{1}{6} & \frac{1}{6} & \frac{1}{6} & \frac{1}{6} \end{vmatrix} = \begin{vmatrix} \frac{1}{6} & \frac{1}{6} & \frac{1}{6} & \frac{1}{6} \\ \frac{1}{6} & \frac{1}{6} & \frac{1}{6} & \frac{1}{6} \end{vmatrix} = \begin{vmatrix} \frac{1}{6} & \frac{1}{6} & \frac{1}{6} & \frac{1}{6} & \frac{1}{6} \\ \frac{1}{6} & \frac{1}{6} & \frac{1}{6} & \frac{1}{6} & \frac{1}{6} \end{vmatrix} = \begin{vmatrix} \frac{1}{6} & \frac{1}{6} & \frac{1}{6} & \frac{1}{6} & \frac{1}{6} \\ \frac{1}{6} & \frac{1}{6} & \frac{1}{6} & \frac{1}{6} & \frac{1}{6} & \frac{1}{6} \end{vmatrix} = \begin{vmatrix} \frac{1}{6} & \frac{1}{6} & \frac{1}{6} & \frac{1}{6} & \frac{1}{6} & \frac{1}{6} \\ \frac{1}{6} & \frac{1}{6} & \frac{1}{6} & \frac{1}{6} & \frac{1}{6} & \frac{1}{6} & \frac{1}{6} \end{vmatrix} = \begin{vmatrix} \frac{1}{6} & \frac{1}{6$$

$$\underline{0} \ \overset{3}{3} \ \overset{\square}{5} \ \big| \ \overset{\searrow}{1} \ \overset{\square}{6} \ \overset{3}{3} \ \ \big| \ \overset{?}{2 \cdot} \ \overset{\square}{1} \ \overset{?}{6} \ \overset{$$

$$\frac{\hat{6}665}{\underline{6}65} \frac{35}{35} \begin{vmatrix} \frac{3}{4} & - & | \frac{3}{4} \frac{6}{5} \frac{3}{2} & \frac{21}{4} \frac{1}{5} \frac{2}{5} \frac{6}{5} \begin{vmatrix} \frac{1}{4} \frac{1}{5} \frac{1}{5} \end{vmatrix} = - \begin{vmatrix} \frac{1116}{1116} \frac{5}{65} \\ \frac{1116}{1116} \frac{5}{1116} \end{vmatrix} = \frac{1}{1116} \begin{vmatrix} \frac{1}{4} \frac{1}{5} \frac{1}{5} \end{vmatrix} = \frac{1}{116} \begin{vmatrix}$$

$$\frac{3}{9}$$
. $\frac{5}{5}$ $\begin{vmatrix} \hat{\underline{1}} & \hat{\underline{1}} & \hat{\underline{2}} \\ \underline{1} & \hat{\underline{1}} & \hat{\underline{2}} \end{vmatrix}$ $\begin{vmatrix} \hat{\underline{6}} & \hat{\underline{1}} \\ \hat{\underline{5}} & \underline{\underline{5}} & \underline{\underline{5}} \end{vmatrix}$ $\begin{vmatrix} \underline{\underline{0}} & 1 \\ \underline{\underline{1}} & \underline{\underline{5}} & \underline{\underline{5}} \\ \underline{\underline{5}} & \underline{\underline{5}} & \underline{\underline{5}} \end{vmatrix}$ $\begin{vmatrix} \underline{\underline{0}} & 1 \\ \underline{\underline{1}} & \underline{\underline{5}} & \underline{\underline{5}} \\ \underline{\underline{5}} & \underline{\underline{5}} & \underline{\underline{5}} \end{vmatrix}$

$$6_{\%}$$
 - $\left|\frac{3}{4}\frac{3}{3}\frac{3}{3}\frac{6}{6}\frac{6}{1}\frac{165}{165}\right|6_{\%}$ - $\left|\frac{3}{4}\frac{3}{3}\frac{2}{1}\frac{2}{3}\frac{3}{3}\right|$

$$\frac{3}{4} \frac{\overset{3}{3} \overset{2}{32}}{\overset{1}{32}} \frac{\overset{1}{35}}{\overset{1}{5}} \begin{vmatrix} \frac{2}{4} & 6 & 0 \\ \frac{1}{4} & 6 & 0 \end{vmatrix} = \frac{1}{4} \begin{vmatrix} \frac{3}{4} & \frac{3}{4} & \frac{3}{4} & \frac{1}{4} \end{vmatrix} = \frac{2}{4} \begin{vmatrix} \frac{6}{6} & \frac{6}{6} & \frac{6}{6} & \frac{6}{6} \\ \frac{6}{6} & - \end{vmatrix}$$

走进新时代

印 青 曲 刘佳佳 改编 $1 = D \frac{4}{4}$ $i_{\cdot i}$ $= \frac{1}{6} \cdot \frac{1}{5} \cdot \frac{1}{3} \cdot \frac{1}{2} \cdot \frac{$ $\mathbf{i}_{\cdot n}$ $\stackrel{\overset{\smile}{\underline{\mathbf{i}}}}{\underline{\mathbf{i}}}$ $\stackrel{\overset{\smile}{\underline{\mathbf{i}}}}{\underline{\mathbf{i}}}$ $\frac{3}{3}$ $\stackrel{*}{=}$ $\frac{1}{3}$ $\stackrel{.}{=}$ $\frac{1}{5}$ $\stackrel{.}{=}$ $\frac{1}$ $\frac{\hat{6} \cdot \hat{6}}{\hat{6}} \cdot \frac{\hat{2}}{\hat{3}} \cdot \frac{\hat{1}}{\hat{1}} \cdot \frac{76}{\hat{6}} \left| \frac{\hat{5} \cdot \hat{6}}{\hat{5}} \cdot \frac{\hat{6}}{\hat{5}} \cdot \frac{3}{8} \right| - \left| \frac{\hat{2} \cdot \hat{2}}{\hat{2}} \cdot \frac{\hat{2}}{\hat{6}} \cdot \frac{\hat{5}}{\hat{3}} \cdot \frac{\hat{2}}{\hat{2}} \right| 1_{\%} - - - \frac{\dot{5}}{6}$ $\frac{\dot{1}}{16}$ $\frac{\dot{i}}{1}$ $\frac{\dot{2}}{2}$ $\frac{\dot{3}}{3}$ - - $\frac{\dot{2}}{2}$ $\frac{\dot{2}}{3}$ $\frac{\dot{5}}{6}$ $\frac{\dot{6}}{1}$ $\frac{\dot{\dot{3}}}{3}$ $\frac{\dot{3}}{2}$ $\frac{\dot{2}}{3}$ - - $\frac{\dot{2}}{3}$ $\vec{i}_{\cdot y}$ \vec{b} \vec{i} $\vec{2}$ $\vec{3}_{y}$ - - $\vec{2}$ $\vec{5}$ $\vec{3}$ $\vec{2}$ $\vec{2}$ $\vec{3}$ $\vec{2}$ $\vec{2}$ $\vec{3}$ $\vec{2}$ $\vec{2}$ $\vec{3}$ $\vec{6}_{y}$ - | $\frac{5}{5}$: $\frac{3}{5}$ $\frac{5}{6}$ $\frac{1}{2}$ $\frac{1}{6}$ $\frac{1}{6}$ $\frac{1}{6}$ $\frac{1}{2}$ $\frac{1}{6}$ $\frac{1}{2}$ $\frac{1}{6}$ $\frac{1}{2}$ $\frac{1}{6}$ $\frac{1}{2}$ $\frac{1$

十五的月亮

$$1 = G \frac{2}{4}$$

铁源、徐锡宜 曲 刘佳佳 改编

$$\stackrel{*}{=} \frac{1556}{1112} \stackrel{?}{=} \frac{1112}{1112} \stackrel{?}{=} \frac{3532}{1112} \stackrel{?}{=} \frac{3532}{1112} \stackrel{?}{=} \frac{5555}{1112} \stackrel{5}{=} \frac{555}{1112} \stackrel{5}{=} \frac{5555}{1112} \stackrel{5}{=} \frac{555}{1112} \stackrel{5}{=} \frac{555}{112} \stackrel{5}{=} \frac{55}{112} \stackrel{5}{=} \frac{555}{112} \stackrel{5}{=} \frac{555}{112} \stackrel{5}{=} \frac{555}{112} \stackrel{5}{=} \frac{555}{112} \stackrel{5}{=} \frac{55}{112} \stackrel{5}{=} \frac{55}{112} \stackrel{5$$

$$5 \cdot _{\prime \prime} \qquad 2^{\prime} \begin{vmatrix} \widehat{5} & \overline{5} & \overline{6} & \overline{5} \\ \underline{5} & \overline{5} & \overline{6} & \overline{5} \end{vmatrix} \stackrel{6}{\underline{6}} \stackrel{0}{\underline{5}} \stackrel{5}{\underline{6}} \stackrel{6}{\underline{6}} \stackrel{1}{\underline{6}} \stackrel{1}{\underline{6}$$

唱支山歌给党听

$$\underline{5\cdot_{4}} \ \underline{6}_{\%} \ \underline{\dot{1}_{\%}} \ \underline{\dot{2}}_{\%} \ | \ \dot{3}_{\%} \ - \ | \ \dot{4}_{\%} \ \dot{5}_{\%} \ | \ \dot{6}_{\%} \ \dot{5}_{\%} \ | \ \dot{5}_{\%} \ - \ |$$

好人一生平安

1=D $\frac{4}{4}$ phys.

2 2 32 1 6 | 5. 3 5 6 1 1 | 6 * *6.1 5 6 3 5 | 2 - 2 - |

3 3 2 5 5 3 | 5 5 3 | 5 5 6 1 1 | 6 * *6.1 6 6 6 2 3 | 5 - 5 - |

2 3 2 1 1 6 6 6 | 5 3 5 6 1 1 | 6 * *6.1 5 6 3 5 | 2 - 2 - |

3 2 3 2 1 1 6 6 6 | 5 3 5 6 1 1 | 6 * *6.1 5 6 3 5 | 2 - 2 - |

3 2 3 2 1 1 6 6 6 | 5 3 3 5 | 5 5 3 5 6 1 1 | 6 * *6.1 5 6 3 5 | 2 - 2 - |

3 2 3 5 5 5 3 3 7 | 5 3 5 6 1 1 | 6 6 6 1 6 6 1 2 3 | 5 5 - 5 - |

2 2 2 2 5 6 6 5 | 4 4 5 - | *6 5 3 2 3 7 1 6 1 | 2 7 2 - |

2 2 2 2 5 6 6 5 | 4 4 5 - | *6 5 3 2 3 7 1 6 1 | 2 7 2 - |

6 6 6 i

<u>i</u> 1 i.,, _i.,,

7//

7 / 7.

3.4

3.4

$$\frac{7}{7}$$
 $\frac{7}{7}$ $\frac{5}{7}$ $\frac{6}{7}$ $\frac{6}{9}$ $\frac{6}$

红 星 歌

$$2_{\%} - \begin{vmatrix} \frac{5}{5} \cdot \frac{1}{5} & 1 \\ \frac{1}{5} \cdot \frac{1}{5} & 1 \end{vmatrix} = \begin{vmatrix} \frac{1}{6} \\ \frac{1}{5} \end{vmatrix} - \begin{vmatrix} \frac{6}{5} \\ \frac{1}{5} \end{vmatrix} = \frac{2}{5} \begin{vmatrix} \frac{1}{5} \\ \frac{1}{5} \end{vmatrix} = \frac{2}{5} \begin{vmatrix} \frac{1}{5$$

$$5_{\frac{1}{2}} - \begin{vmatrix} 5_{\frac{1}{2}} - \begin{vmatrix} \frac{5}{2} \cdot 5 \end{vmatrix} i \begin{vmatrix} \frac{1}{1} - \begin{vmatrix} \frac{2}{2} \end{vmatrix} \\ \frac{5}{2} \cdot \frac{1}{2} \end{vmatrix} = \begin{vmatrix} \frac{5}{2} \cdot \frac{1}{2} \end{vmatrix} = \begin{vmatrix} \frac{5}{2} \cdot \frac{1}{2} \\ \frac{5}{2} \cdot \frac{1}{2} \end{vmatrix} = \begin{vmatrix} \frac{5}{2} \cdot \frac{1}{2} \\ \frac{5}{2} \cdot \frac{1}{2} \end{vmatrix} = \begin{vmatrix} \frac{5}{2} \cdot \frac{1}{2} \\ \frac{5}{2} \cdot \frac{1}{2} \end{vmatrix} = \begin{vmatrix} \frac{5}{2} \cdot \frac{1}{2} \\ \frac{5}{2} \cdot \frac{1}{2} \end{vmatrix} = \begin{vmatrix} \frac{5}{2} \cdot \frac{1}{2} \\ \frac{5}{2} \cdot \frac{1}{2} \end{vmatrix} = \begin{vmatrix} \frac{5}{2} \cdot \frac{1}{2} \\ \frac{5}{2} \cdot \frac{1}{2} \end{vmatrix} = \begin{vmatrix} \frac{5}{2} \cdot \frac{1}{2} \\ \frac{5}{2} \cdot \frac{1}{2} \end{vmatrix} = \begin{vmatrix} \frac{5}{2} \cdot \frac{1}{2} \\ \frac{5}{2} \cdot \frac{1}{2} \end{vmatrix} = \begin{vmatrix} \frac{5}{2} \cdot \frac{1}{2} \\ \frac{5}{2} \cdot \frac{1}{2} \end{vmatrix} = \begin{vmatrix} \frac{5}{2} \cdot \frac{1}{2} \\ \frac{5}{2} \cdot \frac{1}{2} \end{vmatrix} = \begin{vmatrix} \frac{5}{2} \cdot \frac{1}{2} \\ \frac{5}{2} \cdot \frac{1}{2} \end{vmatrix} = \begin{vmatrix} \frac{5}{2} \cdot \frac{1}{2} \\ \frac{5}{2} \cdot \frac{1}{2} \end{vmatrix} = \begin{vmatrix} \frac{5}{2} \cdot \frac{1}{2} \\ \frac{5}{2} \cdot \frac{1}{2} \end{vmatrix} = \begin{vmatrix} \frac{5}{2} \cdot \frac{1}{2} \\ \frac{5}{2} \cdot \frac{1}{2} \end{vmatrix} = \begin{vmatrix} \frac{5}{2} \cdot \frac{1}{2} \\ \frac{5}{2} \cdot \frac{1}{2} \end{vmatrix} = \begin{vmatrix} \frac{5}{2} \cdot \frac{1}{2} \\ \frac{5}{2} \cdot \frac{1}{2} \end{vmatrix} = \begin{vmatrix} \frac{5}{2} \cdot \frac{1}{2} \\ \frac{5}{2} \cdot \frac{1}{2} \end{vmatrix} = \begin{vmatrix} \frac{5}{2} \cdot \frac{1}{2} \\ \frac{5}{2} \cdot \frac{1}{2} \end{vmatrix} = \begin{vmatrix} \frac{5}{2} \cdot \frac{1}{2} \\ \frac{5}{2} \cdot \frac{1}{2} \end{vmatrix} = \begin{vmatrix} \frac{5}{2} \cdot \frac{1}{2} \\ \frac{5}{2} \cdot \frac{1}{2} \end{vmatrix} = \begin{vmatrix} \frac{5}{2} \cdot \frac{1}{2} \\ \frac{5}{2} \cdot \frac{1}{2} \end{vmatrix} = \begin{vmatrix} \frac{5}{2} \cdot \frac{1}{2} \\ \frac{5}{2} \cdot \frac{1}{2} \end{vmatrix} = \begin{vmatrix} \frac{5}{2} \cdot \frac{1}{2} \\ \frac{5}{2} \cdot \frac{1}{2} \end{vmatrix} = \begin{vmatrix} \frac{5}{2} \cdot \frac{1}{2} \\ \frac{5}{2} \cdot \frac{1}{2} \end{vmatrix} = \begin{vmatrix} \frac{5}{2} \cdot \frac{1}{2} \\ \frac{5}{2} \cdot \frac{1}{2} \end{vmatrix} = \begin{vmatrix} \frac{5}{2} \cdot \frac{1}{2} \\ \frac{5}{2} \cdot \frac{1}{2} \end{vmatrix} = \begin{vmatrix} \frac{5}{2} \cdot \frac{1}{2} \\ \frac{5}{2} \cdot \frac{1}{2} \end{vmatrix} = \begin{vmatrix} \frac{5}{2} \cdot \frac{1}{2} \\ \frac{5}{2} \cdot \frac{1}{2} \end{vmatrix} = \begin{vmatrix} \frac{5}{2} \cdot \frac{1}{2} \\ \frac{5}{2} \cdot \frac{1}{2} \end{vmatrix} = \begin{vmatrix} \frac{5}{2} \cdot \frac{1}{2} \\ \frac{5}{2} \cdot \frac{1}{2} \end{vmatrix} = \begin{vmatrix} \frac{5}{2} \cdot \frac{1}{2} \\ \frac{5}{2} \cdot \frac{1}{2} \end{vmatrix} = \begin{vmatrix} \frac{5}{2} \cdot \frac{1}{2} \\ \frac{5}{2} \cdot \frac{1}{2} \end{vmatrix} = \begin{vmatrix} \frac{5}{2} \cdot \frac{1}{2} \\ \frac{5}{2} \cdot \frac{1}{2} \end{vmatrix} = \begin{vmatrix} \frac{5}{2} \cdot \frac{1}{2} \\ \frac{5}{2} \cdot \frac{1}{2} \end{vmatrix} = \begin{vmatrix} \frac{5}{2} \cdot \frac{1}{2} \\ \frac{5}{2} \cdot \frac{1}{2} \end{vmatrix} = \begin{vmatrix} \frac{5}{2} \cdot \frac{1}{2} \\ \frac{5}{2} \cdot \frac{1}{2} \end{vmatrix} = \begin{vmatrix} \frac{5}{2} \cdot \frac{1}{2} \\ \frac{5}{2} \cdot \frac{1}{2} \end{vmatrix} = \begin{vmatrix} \frac{5}{2} \cdot \frac{1}{2} \end{vmatrix} = \begin{vmatrix} \frac{5}{2} \cdot \frac{1}{2} \\ \frac{5}{2} \cdot \frac{1}{2} \end{vmatrix} = \begin{vmatrix} \frac{5}{2} \cdot \frac{1}{2} \\ \frac{5}{2} \cdot \frac{1}{2} \end{vmatrix} = \begin{vmatrix} \frac{5}{2} \cdot \frac{1}{2} \\ \frac{5}{2} \cdot \frac{1}{2} \end{vmatrix} = \begin{vmatrix} \frac{5}{2} \cdot \frac{1}{2} \\ \frac{5}{2} \cdot \frac{1}{2} \end{vmatrix} = \begin{vmatrix} \frac{5}{2} \cdot \frac{1}{2} \\ \frac{5}{2} \cdot \frac{1}{2} \end{vmatrix} = \begin{vmatrix} \frac{5}{2} \cdot \frac{1}{2} \end{vmatrix} = \begin{vmatrix} \frac{5}{2} \cdot \frac{1}{2} \end{vmatrix} = \begin{vmatrix} \frac{$$

$$3 \quad 3 \quad 2 \quad \boxed{1_{\text{\tiny 0}}} \quad - \quad \boxed{1_{\text{\tiny 0}}} \quad - \quad \boxed{1_{\text{\tiny 0}}} \quad 3 \quad 5 \quad \boxed{1 \quad 7 \quad 6 \quad 5} \quad \boxed{1 \quad - \quad \boxed{1 \quad 1 \quad 2}} \quad \boxed{1}$$

$$3_{i}$$
 i_{i} $\begin{vmatrix} \dot{7} & \frac{*}{6} & \frac{\dot{5}}{5} \end{vmatrix} = \begin{vmatrix} 6_{i} & - & 6_{i} \end{vmatrix} = \begin{vmatrix} 6_{i} & \frac{\dot{1}}{5} \end{vmatrix} = \begin{vmatrix} \dot{4} & \frac{*}{6} & 3 \end{vmatrix} = \begin{vmatrix} \dot{4} & \frac{*}{6} & 3$

$$2_{\%}$$
 $\underline{3}$ $\underline{5}$ $\left| 6_{\%}$ $\dot{2}_{\%} \right| \dot{1}$ $\overset{*}{\underline{}}\underline{7}$ $\underline{6}$ $\left| 5_{\%} - \right| 5_{\%} - \left| i_{\%} \cdot \underline{7} \right| 6$ $\overset{*}{\underline{}}\underline{5}$ $\underline{3}$ $\left|$

$$\hat{i}_{\scriptscriptstyle{\parallel}}$$
 - $|\hat{i}_{\scriptscriptstyle{\parallel}}|$ $\hat{\underline{i}}$ $|\hat{3}_{\scriptscriptstyle{\parallel}}|$ $\hat{\underline{i}}$ $|\hat{3}_{\scriptscriptstyle{\parallel}}|$ $|\hat{6}_{\scriptscriptstyle{\parallel}}|$ - $|\hat{6}_{\scriptscriptstyle{\parallel}}|$ - $|\hat{2}_{\scriptscriptstyle{\parallel}}|$ - $|\hat{2}_{\scriptscriptstyle{\parallel}}|$

$$\mathbf{i}_{\cdot,\emptyset}$$
 $= \frac{1}{6} \begin{vmatrix} \mathbf{i}_{\cdot,\emptyset} & - & \mathbf{i}_{\cdot,\emptyset} & \frac{\mathbf{i}_{\cdot,\emptyset}}{2} \end{vmatrix} \begin{vmatrix} \mathbf{i}_{\cdot,\emptyset} & \mathbf{i}_{\cdot,\emptyset} \end{vmatrix} \begin{vmatrix} \mathbf{i}_{\cdot,\emptyset} & - & \mathbf{i}_{\cdot,\emptyset} & \mathbf{0} \end{vmatrix}$

泉水叮咚响

$$1 = G \frac{2}{4}$$

吕 远 曲 刘佳佳 改编

$$\begin{bmatrix} \frac{3}{3} & \frac{3}{5} & \frac{5}{6} & \frac{5}{5} & \frac{5}{3} & \frac{5}{6} & \frac{5}{3} & \frac{5}{2} & \frac{$$

$$\begin{bmatrix}
\frac{5}{5} & \frac{3}{3} & \frac{5}{3} & \frac{3}{3} & | & \frac{2}{3} & - & | & \frac{1}{1} & \frac{3}{3} & \frac{2}{3} & \frac{1}{1} & \frac{3}{3} & | & \frac{2}{2} & \frac{1}{1} & \frac{6}{3} & \frac{6}{$$

$$\begin{bmatrix} 5 & \dot{5} & \dot{3} & \dot{2} & \dot{1} & \dot{2} & | & \dot{1}_{\%} & - & | & \frac{3}{3} & \frac{3}{5} & \frac{5}{6} & \frac{5}{5} & | & \frac{3}{3} & \frac{3}{5} & \frac{5}{6} & \frac{5}{2} & | & \frac{5}{2} & \frac{$$

$$\begin{bmatrix} 2_{\%} & - & \begin{vmatrix} \frac{3}{3} & \frac{3}{5} & \frac{5}{3} & \frac{2}{3} & \frac{1}{2} & \frac{1}{2} & \frac{1}{2} & \frac{2}{3} & \frac{5}{3} & \frac{5}{3}$$

$$\begin{bmatrix}
5 & 5 & 3 & 5 & 3 & | 2_{\%} & - & | 2 & 1 & 1 & 6 & | 3 & 2 & 1 & 3 & | 2 & 2 & 1 & 6 & 6 & | \\
0 & 0 & | 2_{2} & - & | 2 & 3 & 5 & | 3 & 0 & | 2 & 0 & |
\end{bmatrix}$$

$$\begin{bmatrix} 5_{\%} & - & \begin{vmatrix} 0 & i & i & 6 & \begin{vmatrix} 5 & 1 & 6 & 5 & \begin{vmatrix} 3 & 3 & 5 & 2 & 1 & | 5 & 3_{\%} & 2 & | \\ 0 & 2 & 3 & 5 & | 1 & 0 & | 2 & 0 & | 1 & 0 & | 5 & 0 & | \end{bmatrix}$$

$$\begin{bmatrix} \underline{1 \cdot 2} & \underline{3} & \underline{5} & | & \underline{6} & \underline{6} & \underline{1} & \underline{6} & \underline{5} & \underline{3} & | & \underline{5} & \underline{5} & \underline{3} & \underline{2} & \underline{1} & \underline{2} & | & \underline{1}_{\%} & - & | & \underline{1}_{\%} & - & | & \\ \underline{1} & 0 & | & \underline{3} & & & | & \underline{5} & \underline{2} & & | & & & & & & \\ \end{bmatrix}$$

驼 铃

$$1=D \frac{4}{4}$$

$$\begin{bmatrix} 3_{\%} & - & 3 & 2 & 1 \\ 3_{\%} & 1 & 1_{\%} & 1_{$$

$$\begin{bmatrix} \frac{1}{5} & \frac{1}{5} & \frac{3}{3} & \frac{2}{3} & \frac{2}{3} & \frac{1}{2} & \frac{1}{6} & \frac{5}{5} & \frac{6}{6} & - & | \frac{1}{5} & \frac{1}{6} & \frac{1}{2} & \frac{1}{6} & \frac{1}{5} & \frac{1}{3} & \frac{1}{2} & \frac{1}{6} & \frac{1}{2} & \frac{1}{6} & \frac{1}{2} & \frac{1}{6} & \frac{1}{2} & \frac{1}{6} & \frac{1}{2} & \frac{1}{2$$

$$\begin{bmatrix} 2_{\%} & - & - & - & | & 3_{\%} & - & 3 & 2 & 1 & | & 1_{\%} & - & - & - & | & \frac{2}{2} & 7 & 2 & 6 & \frac{6}{2} & \frac{5}{2} & \frac{5}{2} & \frac{1}{2} & \frac{1}$$

$$\begin{bmatrix} \frac{1}{6} & - & - & - & | & \frac{5}{6} \cdot \frac{1}{2} & \frac{1}{2} & \frac{1}{3} \times \frac{3}{5} & \frac{1}{2} & \frac{6}{6} & | & 1 \cdot \frac{1}{4} & \frac{1}{2} & \frac{1}{3} & \frac{1}{5} \\ 0 & 0 & \frac{6}{6} & \frac{3}{5} & \frac{6}{5} & \frac{1}{5} & \frac{1}{4} &$$

$$\begin{bmatrix}
1 \cdot_{\#} & \overset{\smile}{2} \overset{\smile}{4} \overset{\smile}{3} & | \ 2_{\#} & - & - & - & | \ 5_{\#} & - & 3 \cdot_{\#} & 5 & | \ 2^{\frac{1}{2}} & 23 & 21 & \cancel{6}^{\prime} & \cancel{6} & | \ 1_{\#} & - & - & | \ \frac{1}{5} & \\ & & & & & & \\ & & & & & & \\ & & & & & & \\ & & & & & & \\ & & & & & & \\ & & & & & & \\ & & & & & & \\ & & & & & & \\ & & & & & \\ & & & & & \\ & & & & & \\ & & & & & \\ & & & & & \\ & & & & & \\ & & & & & \\ & & & & & \\ & & & & & \\ & & & & & \\ & & & \\$$

零 起

古筝自

教

程

王立平 词曲 刘佳佳 改编

$$\begin{bmatrix} \frac{5}{2} & \frac{6}{3} & \frac{1}{2} & \frac{1}{2} & \frac{1}{3} & \frac{6}{3} & \frac{4}{3} & \frac{1}{3} & \frac{$$

$$\begin{bmatrix}
0 & 2_{\%} & 3 & 2 & 2 & 7 & 6 & 5_{\%} & - & - & 5 & 6 & 2 & 1 & 6 & 4 & 1_{\%} & - & 3 & 1 \\
2 & 0 & 0 & 0 & 0 & 0 & 0 & 0 & 0 & 0
\end{bmatrix}$$

$$\begin{bmatrix}
2 & 7 & 6 & 4 & 7_{\%} & - & - & 6 & 3 & 2 & - & 3 & 7_{\%} & 6 & 5_{\%} & - & - & 5 & 6 & 6
\end{bmatrix}$$

$$\begin{bmatrix}
2 & 7 & 6 & 4 & 7_{\%} & - & - & 6 & 3 & 2 & - & 3 & 7_{\%} & 6 & 5_{\%} & - & - & 5 & 6 & 6
\end{bmatrix}$$

$$\begin{bmatrix}
2 & 7 & 6 & 4 & 7_{\%} & - & - & 6 & 3 & 2 & - & 3 & 7_{\%} & 6 & 5_{\%} & - & - & 5 & 6 & 6
\end{bmatrix}$$

$$\begin{bmatrix} 2 \\ 6 \\ 2 \\ 2 \\ -3 \end{bmatrix} 7_{\%} 6 | 5_{\%} - - 5_{6} | \frac{2}{4} i_{\%} 6_{\%} | \frac{4}{4} i_{\%} - - 3_{1} | \frac{2}{4} 7_{\%} 6 | 6 \\ 0 0 0 0 | 0 0 0 0 | 0 0 | 0 0 | 0 0 | 0 0 | 0 0 | 0 0 | 0 0 | 0 0 | 0 0 | 0 0 | 0 0 | 0 0 | 0 | 0 0 | 0$$

 $1 = D \frac{4}{4}$

王立平 曲 刘佳佳 改编

$$\begin{bmatrix} i_* & - & - & \frac{7}{1} & \frac{7}{1} & \frac{6}{6} & \frac{6}{8} & - & - & i & | \frac{7}{1} & \frac{1}{1} & \frac{7}{1} & \frac{6}{1} & \frac{5}{1} & \frac{6}{1} & \frac{7}{1} & \frac{1}{1} & \frac{7}{1} & \frac{6}{1} & \frac{5}{1} & \frac{6}{1} & \frac{6}$$

$$\begin{bmatrix} 7_{\%} & 6_{\%} & - & - & : & | & 6 & 6_{\%} & - & 5' & | & i & i_{\%} & - & - & | & 7_{\%} & - & 6 & 6' & 6 & 5 \\ 0 & 0 & \frac{6}{3} & \frac{3}{5} & \frac{6}{5} & : & | & 0 & 0 & | & 0$$

$$\begin{bmatrix} 6_{\%} & - & - & \frac{7}{1} & \frac{6}{1} & 2 & 2 & 0 & \frac{7}{1} & \frac{6}{1} & 2^{\frac{1}{2}} & \frac{5}{1} & 0 & \frac{5}{1} & \frac{6}{1} & \frac{5}{1} & \frac{1}{1} & \frac{7}{1} & \frac{6}{1} & \frac{5}{1} & \frac{5}{1} & \frac{1}{1} & \frac{7}{1} & \frac{6}{1} & \frac{1}{1} & \frac{7}{1} & \frac{1}{1$$

$$\begin{bmatrix} 6_{\%} & - & - & - & | i_{\%} & - & - & \frac{7i76}{2} | 6_{\%} & - & - & i & | \frac{7 \cdot i}{2} \frac{76}{2} \frac{56}{2} \frac{7i7}{2} | \\ 0 & 0 & 0 & | \checkmark & 0 & 0 & | \checkmark & | 0 & 0 & 0 & 0 \end{bmatrix}$$

凉凉

$$1 = G \frac{4}{4}$$

谭 旋 曲 刘佳佳 改编

前奏

$$\frac{1117}{.} \frac{171}{.} \frac{1117}{.} \frac{126^{\frac{2}{3}}}{.} \frac{1117}{.} \frac{126^{\frac{2}{3}}}{.} \frac{1776}{.} \frac{766}{.} \frac{766}{.} \frac{765}{.} \frac{765}{.} \frac{165}{.} = - \frac{653}{.} = \frac{3}{.}$$

$$\underbrace{\frac{5}{2} \underbrace{\frac{3}{3}}_{\underline{3}}^{3}}_{\underline{7}} - - \left| \underbrace{\frac{*}{1}}_{\underline{1}}^{\underline{1}} \underbrace{\frac{1}{7}}_{\underline{7}} \underbrace{\frac{1}{1}}_{\underline{1}}^{\underline{1}} \underbrace{\frac{1}{7}}_{\underline{7}}^{\underline{7}} \underbrace{\frac{2}{9}}_{\underline{7}}^{\underline{7}} \underbrace{\frac{$$

$$\stackrel{*}{\overset{+}{\overline{}}} \frac{7771}{\overline{}} \stackrel{?}{\overset{?}{\overline{}}} \stackrel{?}{\overset{?}{}} \stackrel{?}{\overset{?}{}} \stackrel{?}{\overset{?}{}} \stackrel{?}{\overset{?}{}} \stackrel{?}{\overset{?}{}} \stackrel{?}{\overset{?}{}} \stackrel{?}{\overset{?}{}} \stackrel{?}{\overset{?}{}}} \stackrel{?}{\overset{?}{}} \stackrel{?}{\overset{?}{}} \stackrel{?}{\overset{?}{}} \stackrel{?}{\overset{?}{}} \stackrel{?}{\overset{?}{}} \stackrel{?}{\overset{?}{}} \stackrel{?}{\overset{?}{}}} \stackrel{?}{\overset{?}{}} \stackrel{?}{\overset{?}{}} \stackrel{?}{\overset{?}{}} \stackrel{?}{\overset{?}{}} \stackrel{?}{\overset{?}{}}} \stackrel{?}{\overset{?}{}} \stackrel{?}{\overset{?}} \stackrel{?}{}} \stackrel{?}{\overset{?}{}} \stackrel{?}{\overset{?}} \stackrel{?}{}} \stackrel{?}{\overset{?}} \stackrel{?}{}} \stackrel{?}{\overset{?}} \stackrel{?}{}} \stackrel{?}{\overset{?}{}} \stackrel{?}{\overset{?}} \stackrel{?}{}} \stackrel{?}{\overset{?}} \stackrel{?}{}} \stackrel{?}{\overset{?}} \stackrel{?}{}} \stackrel{?}{\overset{?}} \stackrel{?}{}} \stackrel{?}{} \stackrel{?}{}} \stackrel{?}{} \stackrel{?}{}} \stackrel{?}{} \stackrel{?}{}} \stackrel{?}{} \stackrel{?}{} \stackrel{?}{}} \stackrel{?}{} \stackrel{?}{}} \stackrel{?}{} \stackrel{?}{}} \stackrel{?}{} \stackrel{?}{}} \stackrel{?}{} \stackrel{?}{} \stackrel{?}{}} \stackrel{?}{}} \stackrel{?}{} \stackrel{?}{}} \stackrel{?}{} \stackrel{?}{} \stackrel{?}{}} \stackrel{?}{} \stackrel{?}{}} \stackrel{?}{} \stackrel{?}{} \stackrel{?}{}} \stackrel{?}{} \stackrel{?}{} \stackrel{?}{}} \stackrel{?}{} \stackrel{?}{} \stackrel{?}{} \stackrel{?}{}} \stackrel{?}{} \stackrel{?}{} \stackrel{?}{}} \stackrel{?}{} \stackrel{?}{} \stackrel{?}{}} \stackrel{?}{} \stackrel{?}{} \stackrel{?}{} \stackrel{?}{}} \stackrel{?}{} \stackrel{\overset$$

$$\overset{\overset{\star}{\leftarrow}}{\underbrace{\underline{6332}}} \ \underline{\overset{3^{\prime}\searrow32}{\underline{}}} \ \underline{\overset{2^{\prime}}{\underline{}}}_{\overset{\circ}{\leftarrow}}^{\overset{\circ}{\leftarrow}} \underline{\overset{\overset{\star}{\leftarrow}}{}}_{\overset{\circ}{\leftarrow}}^{\overset{\star}{\leftarrow}} \underline{\overset{\overset{\star}{\rightarrow}}{}}_{\overset{\circ}{\leftarrow}}^{\overset{\star}{\rightarrow}} \underline{\overset{\overset{\star}{\rightarrow}}{}}_{\overset{\circ}{\rightarrow}}^{\overset{\star}{\rightarrow}} \underline{\overset{\overset{\star}{\rightarrow}}{}}_{\overset{\circ}{\rightarrow}}^{\overset{\star}{\rightarrow}} \underline{\overset{\overset{\star}{\rightarrow}}{}}_{\overset{\circ}{\rightarrow}}^{\overset{\star}{\rightarrow}} \underline{\overset{\overset{\star}{\rightarrow}}{}}_{\overset{\circ}{\rightarrow}}^{\overset{\star}{\rightarrow}} \underline{\overset{\overset{\star}{\rightarrow}}{}}_{\overset{\circ}{\rightarrow}}^{\overset{\star}{\rightarrow}} \underline{\overset{\overset{\star}{\rightarrow}}{}}_{\overset{\circ}{\rightarrow}}^{\overset{\star}{\rightarrow}} \underline{\overset{\overset{\star}{\rightarrow}}{}}_{\overset{\circ}{\rightarrow}}^{\overset{\star}{\rightarrow}}_{\overset{\circ}{\rightarrow}}^{\overset{\star}{\rightarrow}} \underline{\overset{\overset{\star}{\rightarrow}}{}}_{\overset{\circ}{\rightarrow}}^{\overset{\star}{\rightarrow}}_{\overset{\overset{\star}{\rightarrow}}}^{\overset{\star}{\rightarrow}}_{\overset{\overset{\star}{\rightarrow}}}^{\overset{\star}{\rightarrow}}_{\overset{\overset{\star}{\rightarrow}}}^{\overset{\star}{\rightarrow}}_{\overset{\overset{\star}{\rightarrow}}}^{\overset{\star}{\rightarrow}}_{\overset{\overset{\star}{\rightarrow}}}^{\overset{\star}{\rightarrow}}_{\overset{\overset{\star}{\rightarrow}}}^{\overset{\star}{\rightarrow}}_{\overset{\overset{\star}{\rightarrow}}}^{\overset{\star}{\rightarrow}}_{\overset{\overset{\star}{\rightarrow}}}^{\overset{\star}{\rightarrow}}_{\overset{\overset{\star}{\rightarrow}}}^{\overset{\star}{\rightarrow}}_{\overset{\overset{\star}{\rightarrow}}}^{\overset{\star}{\rightarrow}}_{\overset{\overset{\star}{\rightarrow}}}^{\overset{\star}{\rightarrow}}_{\overset{\overset{\star}{\rightarrow}}}^{\overset{\star}{\rightarrow}}_{\overset{\overset{\star}{\rightarrow}}}^{\overset{\star}{\rightarrow}}_{\overset{\overset{\star}{\rightarrow}}}^{\overset{\star}{\rightarrow}}_{\overset{\overset{\star}{\rightarrow}}}^{\overset{\star}{\rightarrow}}_{\overset{\overset{\star}{\rightarrow}}}^{\overset{\overset{\star}{\rightarrow}}}^{\overset{\star}{\rightarrow}}_{\overset{\overset{\star}{\rightarrow}}}^{\overset{\star}{\rightarrow}}_{\overset{\overset{\star}{\rightarrow}}}^{\overset{\star}{\rightarrow}}_{\overset{\overset{$$

间奏 $\underbrace{523_{\%}3_{\%}}_{523_{\%}3_{\%}} - - \left| \frac{*}{2} \underbrace{1117}_{1117} \underbrace{171}_{1117} \underbrace{1117}_{1117} \underbrace{126}_{1117} \right| \underbrace{7776}_{7776} \underbrace{766}_{7776} \underbrace{7175}_{7776} \right|$ $\frac{5}{6} \frac{6}{6} - - \frac{*}{6} \frac{6}{3} \frac{\dot{3}}{6} |_{\dot{3}}^{\dot{2}} \frac{\dot{2}}{3} - - - |_{\dot{5}}^{\dot{5}} \frac{\dot{3}}{6} \frac{\dot{3}}{3} \frac{\dot{2}}{2} \frac{\dot{3}}{3} \frac{\dot{3}}{2} \frac{\dot{2}}{3} \frac{\dot{3}}{2} \frac$ <u>3 6 2 1</u> 2 3 $\stackrel{*}{=} \underline{6332} \stackrel{?}{\underline{3}} \stackrel{?}{\underline{3}} \stackrel{?}{\underline{2}} \stackrel{?}{\underline{6}}_{\%} \stackrel{6}{=} | \stackrel{*}{=} \underline{7771} \stackrel{?}{\underline{735}} \stackrel{5}{\underline{5}}_{\%} - | \stackrel{*}{\underline{-}} \underline{6232} \stackrel{3235}{\underline{3235}} \stackrel{\overset{1}{\underline{5332}}}{\underline{5332}} \stackrel{3}{\underline{12}} |$ $\overset{*}{\underline{-}} \underline{5} \underline{3} \ \underline{5} \underline{3} \underline{5} \underline{6} \underline{6} \underline{6} \underline{6} \underline{6} - | \overset{*}{\underline{-}} \underline{6} \underline{2} \underline{3} \underline{2} \ \underline{3} \underline{3} \underline{2} \ \underline{2} \underline{6} \underline{6} \underline{6} | \overset{*}{\underline{-}} \underline{7} \underline{7} \underline{7} \underline{1} \underline{5} \underline{5} \underline{6} \underline{5} - |$ $\overset{*}{\vdash} \underline{\underline{6232}} \ \underline{\underline{3235}} \ \underline{\underline{53}} \ \underline{\underline{6235}} \ | \ \underline{\underline{6235}} \ |^{\frac{5}{\vdash}} \underline{\underline{6}_{\%}} \ \underline{\underline{6}_{-\%}} \ \underline{\underline{5}_{\%}} \overset{\underline{\underline{5}_{-}}}{\vdash} \underline{\underline{6}_{\%}} \ - \ | \ \overset{*}{\vdash} \underline{\underline{62'32}} \ \underline{\underline{3'}} \ \underline{\underline{32}} \ \underline{\underline{2'}} \underline{\underline{6}_{\%}} \ \underline{\underline{6}_{\%}} \ \underline{\underline{6}_{\%}} \ |$ $\underline{7771} \quad \underline{735} \quad \underline{5} \quad 5_{\%} \quad - \quad | \stackrel{*}{\underline{}} \underline{62} \quad \underline{3235} \quad \underbrace{1765}_{\underline{5332}} \quad \underbrace{17}_{\underline{}} \quad \underline{35}_{\underline{}} \\
\underline{} \quad \underline{\phantom{0$ $\underline{5}^{\prime}\underline{3} \quad \underline{\underline{5}} \, \underline{3} \, \underline{5} \, \underline{6}_{\%} \, \underline{6}_{\%} \quad - \quad \left| \underline{6} \cdot \underline{\underline{5}} \, \underline{3} \quad - \quad \underline{\underline{i}} \, \underline{7} \, \underline{6} \, \underline{5} \, \right|^{\frac{5}{2}} \underline{6}_{\%} \quad - \quad - \quad - \quad \left\|$

女儿情

$$\begin{bmatrix} \dot{2} \cdot & & \dot{1} & | \dot{2} & \dot{3} & | \frac{*}{\Xi} 5 \cdot & & \underline{6} & | \dot{2}' & & \underline{3} & \underline{6} & | \dot{1}_{\%} & - \\ & & & \dot{2} \cdot & \dot{5} \cdot & \underline{6} \cdot & 1 & | \dot{2} & 3 & | & \underline{5} \cdot & \underline{2} \cdot & \underline{5} \cdot & \underline{6} \cdot & | & \mathbf{0} & & \mathbf{0} & | & \mathbf{0} & & \mathbf{0} \end{bmatrix}$$

$$\begin{bmatrix}
i_{*} & 0 & | \frac{5}{2} & \frac{5}{2} & \frac{6}{3} & | \frac{1}{1} & 7 & \frac{6}{6} & \frac{5}{6} | 6_{*} & - | 6_{*} & - | \\
 & & | \frac{5}{5} & 0 & | 0 & 0 & | 0
\end{bmatrix}$$

$$\begin{bmatrix}
\frac{0}{2} & \frac{\dot{5}}{2} & \frac{\dot{5}}{3} & | \frac{\dot{i}}{1} & \dot{7} & | \frac{\dot{6}}{5} & | 3_{\%} & - & | 3_{\%} & | \frac{*}{5} & 6 & | 1_{\%} & | \frac{\dot{2}}{2} & | \\
\frac{5}{5} & 0 & | 0 & 0 & | 0 & | 0 & | 1_{1} & | \frac{\dot{5}}{5} & | \frac{\dot{1}}{2} & | \\
\end{bmatrix}$$

$$\begin{bmatrix}
\frac{\dot{3}}{3} & 7 & \frac{\dot{6}}{1} & 5 & | & 6_{\%} & - & | & 6_{\%} & \frac{*}{1} & \underline{\dot{2}} & | & \dot{3} \cdot _{\%} & \underline{\dot{5}} & | & \underline{\dot{6}} & \underline{\dot{1}} & \underline{\dot{2}} & \underline{\dot{3}} & \underline{\dot{4}} \\
0 & 0 & | & 0 & | & \frac{\dot{6}}{1} & \frac{\dot{1}}{1} & \frac{\dot{3}}{1} & | & \frac{\dot{6}}{6} & 0 & | & \frac{3}{1} & 1 & 3 & 5 & | & 0 & 0 & |
\end{bmatrix}$$

$$\begin{bmatrix} \hat{3}_{\%} & - & \begin{vmatrix} \hat{3}_{\%} & \frac{\dot{3}}{5} \end{vmatrix} & \hat{6} \cdot _{\%} & \frac{\dot{5}}{5} \begin{vmatrix} \hat{6} & \frac{*}{5} & \frac{\dot{5}}{6} & \frac{\dot{3}}{3} \end{vmatrix} & \hat{2} \cdot _{\%} & \hat{\underline{1}} \end{vmatrix}$$

$$\begin{bmatrix} 0 & \underline{6} & \underline{5} & 3 & 0 & \begin{vmatrix} \underline{6} & \underline{2} & \underline{3} & \underline{5} \end{vmatrix} & \underline{6} & 0 & \begin{vmatrix} \hat{2} & \hat{5} & \underline{6} & \underline{1} \end{vmatrix} \end{bmatrix}$$

$$\begin{bmatrix}
\dot{2} & \dot{3} & | \frac{*}{\overline{-}} 5 \cdot _{\%} & \underline{6} & | \dot{2} & \ddot{3} & \underline{6} & | \dot{1}_{\%} & - & | \dot{1}_{\%} & \dot{3} \\
\dot{2} & 0 & | \frac{\hat{5}}{5} & \dot{2} & \frac{\hat{5}}{5} & \dot{\underline{6}} & | 0 & 0 & | \underline{0} & \frac{\hat{3}}{5} & \frac{\hat{5}}{5} & \dot{\underline{6}} & | \dot{1} & 0
\end{bmatrix}$$

$$\begin{bmatrix} \stackrel{*}{\mathbb{E}} & \stackrel{\cdot}{5} & \stackrel{\cdot}{5} & \stackrel{\cdot}{5} & \stackrel{\cdot}{6} & | \stackrel{\dot{2}}{2} & \stackrel{\dot{3}}{\underline{6}} & | \stackrel{\dot{1}}{\widehat{1}_{\mathscr{A}}} & - & | \stackrel{\dot{1}}{\widehat{1}_{\mathscr{A}}} & - & | \stackrel{\dot{1}}{\widehat{1}_{\mathscr{A}}} & - & | \stackrel{\dot{0}}{0} & \stackrel{\dot{0}}{0} & | \\ 0 & 0 & | 0 & 0 & | \stackrel{\dot{1}}{\underbrace{1}} & \stackrel{\dot{3}}{\underbrace{3}} & \stackrel{\dot{5}}{\underbrace{6}} & | \stackrel{\dot{1}}{\underline{1}} & \stackrel{\dot{3}}{\underline{5}} & \stackrel{\dot{5}}{\underline{6}} & | \stackrel{\dot{1}}{\underline{1}} & \stackrel{\dot{3}}{\underline{5}} & \stackrel{\dot{5}}{\underline{6}} & | \stackrel{\dot{1}}{\underbrace{3}} & \stackrel{\dot{5}}{\underline{5}} & \stackrel{\dot{6}}{\underline{6}} & | \stackrel{\dot{1}}{\underline{3}} & \stackrel{\dot{5}}{\underline{6}} & | \stackrel{\dot{1}}{\underline{3}} & \stackrel{\dot{1}}{\underline{3}} & \stackrel{\dot{1}}{\underline{5}} & \stackrel{\dot{1}}{\underline{3}} & \stackrel{\dot{1}}{\underline{3}} & \stackrel{\dot{1}}{\underline{3}} & \stackrel{\dot{1}}{\underline{5}} & \stackrel{\dot{1}}{\underline{3}} & \stackrel{\dot{1}}{\underline{3}}$$

边疆的泉水清又纯

$$\begin{bmatrix}
\frac{\dot{3}}{3} & 7 & \frac{\dot{6}}{1} & 5 & | & 6_{\%} & - & | & 6_{\%} & \frac{*}{1} & \dot{2} & | & \dot{3} \cdot_{\%} & \dot{5} & | & \dot{6} & \dot{1} & \dot{2} & \dot{3} & \dot{4} \\
0 & 0 & | & 0 & \frac{\dot{6}}{1} & \frac{\dot{1}}{1} & \frac{\dot{3}}{1} & | & \dot{6} & 0 & | & \frac{3}{1} & \frac{3}{1} & \frac{5}{1} & | & 0 & 0 & |
\end{bmatrix}$$

$$\begin{bmatrix} 3_{\%} & - & \begin{vmatrix} \dot{3}_{\%} & \dot{\underline{3}} & \dot{\underline{5}} \end{vmatrix} & \dot{6} \cdot _{\%} & \dot{\underline{5}} \end{vmatrix} & \dot{6} & \overset{*}{\underline{6}} & \overset{*}{\underline{3}} \end{vmatrix} & \dot{2} \cdot _{\%} & \dot{\underline{1}} \end{vmatrix}$$

$$\begin{bmatrix} 0 & \underline{6} & \underline{5} \end{vmatrix} & 3 & 0 & \begin{vmatrix} \underline{6} & \underline{2} & \underline{3} & \underline{5} \end{vmatrix} & 6 & 0 & \begin{vmatrix} \overset{\wedge}{2} & \overset{\wedge}{\underline{5}} & \overset{\wedge}{\underline{6}} & \overset{\wedge}{\underline{1}} \end{vmatrix}$$

$$\begin{bmatrix}
\dot{2} & \dot{3} & | \stackrel{*}{=} 5._{\%} & \underline{6} & | \dot{2} & \ddot{3} & \underline{6} & | \dot{1}_{\%} & - & | \dot{1}_{\%} & \dot{3} \\
\dot{2} & 0 & | \stackrel{\frown}{\underline{5}} & \stackrel{\backprime}{\underline{2}} & \stackrel{\backprime}{\underline{5}} & \stackrel{\backprime}{\underline{6}} & | 0 & 0 & | \underline{0} & \stackrel{\land}{\underline{3}} & \stackrel{\frown}{\underline{5}} & \stackrel{\backprime}{\underline{6}} & | \dot{1} & 0 & |
\end{bmatrix}$$

$$\begin{bmatrix} \overset{*}{=} & \overset{\circ}{5} & \overset{\circ}{5} & \overset{\circ}{5} & \overset{\circ}{6} & | \overset{\circ}{2}' & \overset{\circ}{3} & \overset{\circ}{6} & | \overset{\circ}{1}_{\mathscr{A}} & - & | \overset{\circ}{1}_{\mathscr{A}} & - & | \overset{\circ}{1}_{\mathscr{A}} & - & | \overset{\circ}{0} & \overset{\circ}{0} & | \\ 0 & 0 & | 0 & 0 & | \overset{\wedge}{1} & \overset{\circ}{3} & \overset{\circ}{5} & \overset{\circ}{6} & | \overset{\circ}{1} & \overset{\circ}{3} & \overset{\circ}{5} & \overset{\circ}{6} & | \overset{\circ}{1} & \overset{\circ}{3} & \overset{\circ}{5} & \overset{\circ}{6} & | \overset{\circ}{1} & \overset{\circ}{3} & \overset{\circ}{5} & \overset{\circ}{6} & | \overset{\circ}{1} & \overset{\circ}{3} & \overset{\circ}{0} & \overset{\circ}{0} & | & \overset{\circ}{0} & \overset{\circ}{0} & & & \\ & & & & & & & & & & & & & \\ & & & & & & & & & & & & & \\ & & & & & & & & & & & & & \\ & & & & & & & & & & & & & \\ & & & & & & & & & & & & & \\ & & & & & & & & & & & & & \\ & & & & & & & & & & & & \\ & & & & & & & & & & & \\ & & & & & & & & & & & \\ & & & & & & & & & & & \\ & & & & & & & & & & \\ & & & & & & & & & & \\ & & & & & & & & & & \\ & & & & & & & & & & \\ & & & & & & & & & \\ & & & & & & & & & \\ & & & & & & & & & \\ & & & & & & & & & \\ & & & & & & & & \\ & & & & & & & & \\ & & & & & & & & \\ & & & & & & & & \\ & & & & & & & & \\ & & & & & & & & \\ & & & & & & & & \\ & & & & & & & & \\ & & & & & & & \\ & & & & & & & & \\ & & & & & & \\ & & & & & & & \\ & & & & & & & \\ & & & & & & & \\ & & & & & & & \\ & & & & & & & \\ & & & & & & & \\ & & & & & & & \\ & & & & & & \\ & & & & & & \\ & & & & & & & \\ & & & & & & \\ & & & & & & \\ & & & & & & \\ & & & & & & \\ & & & & & & \\ & & & & & & \\ & & & & & & \\ & & & & & & \\ & & & & & & \\ & & & & & & \\ & & & & & & \\ & & & & & & \\ & & & & & & \\ & & & & & & \\ & & & & & & \\ & & & & & & \\ & & & & & \\ & & & & & & \\ & & & & & \\ & & & & & \\ & & & & & \\ & & & & & \\ & & & & & \\ & & & & & \\ & & & & & \\ & & & & & \\ & & & & & \\ & & & & & \\ & & & & & \\ & & & & & \\ & & & & \\ & & & & & \\ & & & & \\ & & & & \\ & & & & & \\ & & & & & \\ & & & & & \\$$

边疆的泉水清又纯

难忘今宵

$$1 = C \frac{4}{4}$$

王 酩 曲 刘佳佳 改编

$$\begin{vmatrix}
\underline{6541} & \underline{465}_{\%} & 5_{\%} & - & | & \underline{6541} & \underline{465}_{\%} & 5 & - & | & \underline{3215} & \underline{132} & 2 & - & | & \underline{3215} & \underline{135}_{\%} & 5_{\%} & - & | \\
0 & 0 & \nearrow & 0 & 0 & \nearrow & 0 & 0 & \underline{0} & \underline{5} & 0 & 0 & 0 \\
\end{vmatrix}$$

$$\begin{bmatrix} \underline{\dot{6}} \\ \underline{\dot{5}} \\ \underline{\dot{4}} \\ \underline{\dot{6}} \\ \underline{\dot{5}} \\ \underline{\dot{6}} \\ \underline{$$

附录

指法符号表

			14. 运行亏衣
序号	符号	名 称	说明
1	山或∟	托	大指向外弾弦
2	`	抹	食指向内弹弦
3	^	勾	中指向内弹弦
4	^	打	无名指向内弹弦
5	或一	劈	大指向内弹弦
6	山 或區	双托	大指向外同时托双弦
7	■或司	双劈	大指向内同时劈双弦
8	"	双抹	食指向内同时抹双弦
9	~	双勾	中指向内同时勾双弦
10	\	连抹	食指向内连续抹弦
11	U	连托	大指向外连续托弦
12	~	连勾	中指向内连续勾弦
13	$\overline{}$	剔	中指向外弹弦
14	V	摘	四指向外弹弦
15	凶或丘	大撮	大指向外托、中指向内勾、同时弹奏两根弦
16	△或∟	小撮	大指向外托、食指向内抹、同时弹奏两根弦
17	∥或□	摇指	大指快速力度均匀的托劈
18	/ 或 ~ **	上行刮奏	食指或中指由低音到高音连续弹奏数根琴弦
19	↓ 或 ^³ ³₄	下行刮奏	大指或中指由低音到高音连续弹奏数根琴弦
20	*	花指	大指快速连托数根琴弦
21	0	泛音	右手弹奏的同时,左手食指轻轻点按泛音点
22	*	琶音	单手或双手多指快速相继弹奏
23	\ \	点奏	双手食指快速依次弹奏
24	() 	扫摇	在悬腕摇指前加入扫弦
25	-/-	轮指	大指、食指、中指、无名指在同一根琴弦上轮换演奏
26	•	上滑音	右手弹奏后, 左手向下按弦, 使音由低到高
27	7	下滑音	左手先向下按弦,右手后弹奏,使音由高到低
28	\sim	定滑音	规定音高的滑音,左手将弦滑到指定的音高
29	••••	颤音	右手弹弦后, 左手上下起伏振动琴弦
30	*****	持续颤音	连弹数弦,持续作颤音动作
31	~	回滑音	上滑音与下滑音相结合的奏法
32	??	按音	左右手同时按弹,使圈里的小音符所代表的弦位达到音符要求的音高
33	¥	点音	弹弦同时, 左手迅速按弦, 弹成短暂的下滑音